Yasuzo Nojima

YASUZO NOJIMA

a cura di / edited by
Filippo Maggia
Chiara Dall'Olio

In copertina / Cover
Miss Chikako Hosokawa, 1932
bromolio / bromoil print
411 x 276 mm
inv. n. 115 / NY-A94

Art Director
Marcello Francone

Progetto grafico / Design
Luigi Fiore

Coordinamento editoriale
Editorial Coordinator
Eva Vanzella

Redazione / Copy Editor
Emanuela Di Lallo

Impaginazione / Layout
Paola Pellegatta

Traduzioni / Translations
Ellie Nagata
Barbara Venturi, Sergio Knipe,
Scriptum, Roma

First published in Italy in 2011
by Skira Editore S.p.A.
Palazzo Casati Stampa
via Torino 61
20123 Milano
Italy
www.skira.net

Printed and bound in Italy.
First edition

ISBN: 978-88-572-0471-0

Distributed in USA, Canada,
Central & South America
by Rizzoli International
Publications, Inc., 300 Park
Avenue South, New York,
NY 10010, USA.
Distributed elsewhere in the
world by Thames and Hudson
Ltd., 181A High Holborn,
London WC1V 7QX, United
Kingdom.

Finito di stampare nel mese
di marzo 2011 a cura di Skira,
Ginevra-Milano

Un progetto / Project by

 FONDAZIONE
Cassa di Risparmio di Modena

 fotomuseo
GIUSEPPE PANINI

 FONDAZIONE
FOTOGRAFIA

In collaborazione con
In collaboration with

MoMAK
The National Museum
of Modern Art, Kyoto

Con il supporto di
With the support of

 JAPANFOUNDATION

a cura di / edited by
Filippo Maggia
Chiara Dall'Olio

Testi di / Texts by
Chiara Dall'Olio
Shinji Kohmoto

Si ringraziano
Special thanks to
Andrea Landi, Franco Tazzioli,
Fondazione Cassa di
Risparmio di Modena
Chinatsu Makiguchi, Shinji
Kohmoto, Tadashi Hayashi,
The National Museum
of Modern Art, Kyoto
Jeffrey Gilbert
Federica Lippi, Istituto
di Cultura Giapponese
in Italia, Roma
Giulia Severi, Nicoletta
Casella, Comune di Modena
Alice Bergomi, Claudia Fini,
Mara Mariani, Monica Ferrari,
Daniele Ferrero, Francesca
Lazzarini, Fondazione
Fotografia, Modena

Questo volume è stato pubblicato in occasione della mostra "Yasuzo Nojima. Un maestro del Sol Levante fra pittorialismo e modernismo". Modena, Fotomuseo Giuseppe Panini, 27 marzo – 5 giugno 2011

This volume has been published on the occasion of the exhibition *Yasuzo Nojima. Master of Japanese Photography between Pictorialism and Modernism*. Modena, Fotomuseo Giuseppe Panini, 27 March – 5 June 2011

Yasuzo Nojima. A Great Master

Yasuzo Nojima was a refined and cultured pictorialist photographer active in Japan in the first half of the twentieth century. His work is almost unknown in Europe, the old continent that witnessed the birth of photography. This discipline was still struggling in Nojima's years to find self-definition and defend itself against those who disparagingly refused to acknowledge its – alleged or genuine – artistic worth. It was partly as a reaction to this that Pictorialism first emerged. The movement gained many followers in Italy, for the most part cultured aristocrats and intellectuals from the north-western corner of the country. Their creations – a more accurate term than simply "photographs" – were exhibited in several international Salons, where they competed with the works of French artists (imbued with the spirit of Flaubert and Balzac's salons), British artists (with their Victorian charm), and young and creative American authors. Only rarely, however, were these works exhibited next to those of Japanese photographers, who nonetheless had developed a style of their own which was particularly suited to the spirit and classical themes of Pictorialism. They had no doubt been aided in this by the sensual and exotic atmosphere that still surrounded "Japonisme". Japanese landscapes – with their cherry blossoms and pagoda-roofed houses and temples – were as beautiful and picturesque as they were unknown to the Western world (Japan had only opened up to foreign trade in 1854). An extraordinary artist capable of grasping the very soul of his subjects and of capturing the atmosphere of a place, impressing it on the negative as if it could be brought back to life on paper, Nojima transcended the very limits of Pictorialism. He was first and foremost a great interpreter of light and of the endless gradations produced by cuts and shadows on the faces and skin of the figures portrayed, as will be further emphasized by Chiara Dall'Olio and Shinji Kohmoto in their critical essays. My heartfelt thanks goes out to the latter for having shown me Nojima's work in 1998.

Most importantly, Nojima was an interpreter of souls: a pure and extremely discrete artist who made his subjects immortal by bestowing nobleness upon them, even when showing them naked – a nobleness as austere as it is intimate, and thus, possibly for this very reason, of a sort that escapes the ravages of time and of people's gazes.

This is a most valuable volume that offers to the Italian public a unique opportunity to get to know the work of a great eastern master: the thirteen years of waiting have amply been made up for.

Filippo Maggia
Chief Curator, Fondazione Fotografia, Modena

Yasuzo Nojima, un grande maestro

L'opera di Yasuzo Nojima, raffinato e colto fotografo pittorialista attivo nella prima metà
del secolo scorso in Giappone, è praticamente inedita in Europa, quel vecchio
continente dove nacque questa disciplina che proprio in quegli anni tanto faticava
a darsi un'identità e difendersi da chi, screditandola, non ammetteva la sua presunta
o autentica "artisticità". In parte, proprio a questo voleva rispondere il movimento
pittorialista che anche in Italia contò molti proseliti, nobili e intellettuali colti in gran parte
concentrati nel nord-ovest del paese. Le loro creazioni, perché di questo ci pare più
corretto parlare piuttosto che di semplici fotografie, parteciparono a numerosi Salon
internazionali, entrando in competizione con le opere dei francesi (profumate degli
umori dei salotti di Flaubert e di Balzac), degli inglesi con il loro "incanto" vittoriano
e dei giovani e creativi americani; ma solo raramente si confrontarono con il lavoro
dei giapponesi, che pure avevano a loro volta sviluppato uno stile particolarmente
appropriato allo spirito e alle tematiche classiche del pittorialismo. In questo,
certamente, favoriti da quella esotica sensualità che ancora emanava il "giapponismo",
oltre che da un paesaggio tanto bello ed evocativo, con i suoi ciliegi fioriti e i tetti
a pagoda delle case e dei templi, quanto ancora sconosciuto al mondo occidentale
(il Giappone aprì le sue frontiere commerciali solo nel 1854).
Nojima, artista straordinario capace di leggere nell'anima dei suoi soggetti e di catturare
e imprimere sul negativo l'atmosfera di un luogo come se ancora potesse rivivere sulla
carta, va ben oltre i confini del pittorialismo. Come più avanti specificano Shinji Kohmoto
(cui va il mio più sentito ringraziamento per avermi mostrato nel 1998 il lavoro di Nojima)
e Chiara Dall'Olio nei loro saggi critici, Nojima è innanzitutto un grande interprete della
luce, delle sfumature infinite che i tagli e le ombre producono sui volti e sulla pelle
dei personaggi da lui ritratti; ma è soprattutto un interprete di anime, un artista puro
e infinitamente discreto che dà vita eterna ai suoi soggetti dotandoli di una nobiltà
– anche quando si mostrano nudi – tanto austera quanto intima, e forse proprio
per questo inattaccabile dal tempo e dall'usura dello sguardo.
Non c'è alcun dubbio sulla preziosità di questo volume e sull'opportunità unica che
viene data al pubblico italiano di conoscere l'opera di un grande maestro orientale:
un'attesa di tredici anni ampiamente ripagata.

Filippo Maggia
Curatore capo, Fondazione Fotografia, Modena

Sommario / Contents

Shinji Kohmoto

Il ruolo della Collezione Nojima nella storia dell'arte moderna giapponese

Quando il lungo periodo di isolamento nazionale (iniziato nel 1639) si concluse finalmente nel 1854, il Giappone dovette confrontarsi con la moderna civiltà tecnologica dell'Europa e degli Stati Uniti. Sconcertati dalla consapevolezza di essere rimasti così indietro rispetto all'Occidente – con un enorme divario sul piano delle tecnologie industriali ma anche con grandi differenze culturali – i giapponesi fissarono come obiettivi prioritari della nazione da un lato l'accelerazione dello sviluppo tecnologico e dall'altro la comprensione, decodificazione e contestualizzazione della "moderna cultura europea" all'interno della storia nipponica. Per molti di loro, in quest'epoca, la cosiddetta "modernizzazione" non aveva solo a che fare con il governo della nazione, ma si trattava di una questione importante sul piano personale: una sorta di trauma psicopatologico. Costituiva, sia a livello individuale che collettivo, una "ossessione" costante che per molti anni ancora avrebbe continuato a proiettare un'ombra oscura sullo spirito e sulle azioni del popolo giapponese. Al tempo stesso, dalla metà dell'Ottocento in avanti, la "modernizzazione" si configura come missione impellente e tematica fondamentale nella cultura nipponica, includendo, naturalmente, il settore delle arti visive.

Le arti dell'Ottocento europeo, radicate nella cultura greco romana e cristiana, suscitavano immancabilmente la meraviglia e l'ammirazione dei giapponesi, ed erano viste come il simbolo concreto della "avanzata" civiltà europea (si tratta di una affermazione pericolosamente semplicistica, ne sono pienamente consapevole; ma riflette da vicino l'atteggiamento dei giapponesi in quell'epoca). In particolare, la pittura a olio e soprattutto la prospettiva monofocale, impiegata per conferire profondità alla superficie piatta delle raffigurazioni, venivano considerate "tecniche empiriche", necessarie in settori come l'architettura, che occorreva apprendere il più rapidamente possibile per poter indagare "lo sguardo moderno, ossia l'essenza stessa della civiltà europea".

Nelle prime fasi del processo di modernizzazione delle arti visive in Giappone, il contributo di alcuni italiani fu di fondamentale importanza, come ben sanno gli studiosi nipponici.

Con l'obiettivo di modernizzare le infrastrutture industriali del paese, nel 1876 il Kobu-sho [Ministero dell'industria] fondò la Kobu Bijutsu Gakko [Scuola di arti applicate], un istituto qualificato per l'insegnamento delle arti occidentali,

invitando tre italiani a svilupparne il programma didattico: il pittore Antonio
Fontanesi (Reggio Emilia, 1818 – Torino, 1882), lo scultore Vincenzo Ragusa
(Palermo, 1841-1927) e l'architetto Giovanni Vincenzo Cappelletti (1843-1887).
In particolare Fontanesi, che insegnava teoria del realismo (con particolare
riferimento alla pittura di paesaggio) e teneva corsi di pittura a olio, ebbe
un enorme impatto sull'evoluzione del realismo giapponese; tra i suoi studenti
ci fu Chu Asai (Sakura, 1856-1907), in seguito divenuto una figura di spicco
nell'insegnamento della pittura di paesaggio, dell'acquerello e del design.
Ma l'aspetto più significativo ai fini del nostro discorso è che il Kobu-sho,
un organismo ministeriale del governo Meiji, vedeva nell'arte essenzialmente
una forma di "tecnologia pratica" da finalizzare alla promozione dello
sviluppo industriale.

La fotografia era una delle tecnologie che realizzavano simbolicamente
lo "sguardo moderno". A quanto si dice, la prima macchina fotografica
introdotta in Giappone fu quella per dagherrotipi, importata dai Paesi Bassi
da Shunnojo Ueno (1790-1851), un commerciante di orologi di Nagasaki, nel
1848, un decennio dopo l'invenzione del dagherrotipo (1839). Il figlio di questi,
Hikoma Ueno (Nagasaki, 1838-1904), aprì uno studio fotografico a Nagasaki
nel 1862, divenendo il primo fotografo professionista in Giappone. Hikoma
Ueno realizzò fotografie eccellenti, ancora oggi accuratamente conservate,
e formò un gran numero di allievi che col tempo divennero figure chiave nella
diffusione della fotografia in Giappone. Amico e consulente tecnico di Hikoma
Ueno fu il fotografo italiano Felice Beato (Venezia, 1832 – Firenze, 1909).
Arrivato in Giappone nel 1863, Beato si stabilì a Yokohama, da dove partiva
per frequenti viaggi all'interno del paese per fotografare i paesaggi e la vita
quotidiana della popolazione. Le sue numerose fotografie, di ottima qualità,
sono una preziosa testimonianza del Giappone nel tardo periodo Edo. Beato
visitò Nagasaki quattro volte e in quelle occasioni lui e Ueno non si limitarono
alle discussioni teoriche ma organizzarono vere e proprie sedute fotografiche,
come testimoniano le immagini di Beato realizzate nello studio dell'amico e
i paesaggi, tuttora conservati, ritratti da entrambi dalla medesima angolazione.
Specializzato nel ritratto, Ueno possedeva un'abilità speciale nella resa
psicologica del soggetto; le uniche sue fotografie di paesaggio a noi note
sono proprio quelle che si ritiene abbia realizzato insieme a Beato.

Felice Beato non ebbe solo un grande impatto e un'influenza duratura
sulla fotografia giapponese degli esordi, ma costituì un'efficace ispirazione
anche per i pittori nipponici. È il caso di Yuichi Takahashi (1828-1894),
autodidatta e pioniere del realismo in Giappone; incontrò Beato a Yokohama
nel 1863 e, a quanto sembra, apprese moltissimo da lui in termini di realismo.
Yuichi Takahashi padroneggiava alla perfezione le tecniche della pittura a olio
realista e fu il primo artista nipponico a indagare una tematica fondamentale:
quali potevano essere i soggetti appropriati per l'arte realista? Quali temi
doveva rappresentare la pittura a olio in Giappone, un paese in cui il
simbolismo iconografico degli stili pittorici europei e le loro radici storiche

e cristiane semplicemente non esistevano? In altre parole, che cosa bisognava cercare al di là della "tecnica" della pittura a olio? Takahashi descrive la propria indagine come una ricerca di "verità", mentre noi oggi la definiremmo piuttosto il tentativo di creare un "moderno senso dell'identità" nel campo delle arti visive. Il principio-guida indicato da Takahashi sarà raccolto negli anni venti da un gruppo di pittori giapponesi che esprimevano l'esigenza di creare "uno stile di pittura a olio distintamente giapponese".

È importante notare come già agli albori della fotografia e della pittura moderna in Giappone l'impulso alla ricerca dell'elemento astratto e psicologico (ossia l'espressione dell'interiorità del soggetto attraverso il ritratto e la ricerca di una verità che trascendesse il realismo), superando la visione di queste come semplici tecnologie moderne, avesse già assunto la forma di un desiderio cosciente da parte degli artisti nipponici. Se consideriamo le opere di Yasuzo Nojima come uno dei risultati – di straordinaria qualità – della battaglia psicopatologica degli intellettuali giapponesi di quel periodo, la "Collezione Nojima" – o collezione delle fotografie lasciate da Nojima – ci appare un archivio visivo con una ricca varietà di potenziali letture, uno dei grandi successi della storia socio-culturale del Giappone moderno, oltre dunque i confini della storia della fotografia.

L'opera e la biografia di Yasuzo Nojima verranno trattati in maniera più esauriente in altri testi e nella cronologia del presente catalogo, perciò mi limiterò qui a riassumerle brevemente.

Nato nella famiglia di un ricco banchiere ed educato alla Keio University, Yasuzo Nojima era a quei tempi il prototipo del "ragazzo moderno". Dopo aver rinunciato alla pittura per ragioni di salute, entra in possesso dell'attrezzatura fotografica – a quei tempi ancora costosissima – e intorno al 1909 inizia la sua carriera di fotografo dilettante. Nojima dà dimostrazione del suo talento nel mondo della *geijutsu shashin* [fotografia d'arte] giapponese proprio nel periodo in cui dominava la *kaiga shugi shashin* [fotografia pittorialista]. In un'epoca in cui la fotografia era monopolio dei professionisti e veniva considerata una tecnica empirica, la "fotografia d'arte" nella forma del "pittorialismo" era praticata soprattutto da facoltosi dilettanti che intendevano aprire nuove possibilità a questo linguaggio, facendone un veicolo personale per l'espressione artistica. Questa tendenza si manifesta in Giappone una decina di anni più tardi rispetto all'Europa e agli Stati Uniti; è nondimeno estremamente importante perché nasce dall'imprescindibilità ormai acquisita dal mezzo fotografico e condivide lo spirito presente in altre parti del mondo contemporaneo. Intorno al 1920, tuttavia, Nojima si allontana dal pittorialismo fotografico, subordinato a una composizione e a una coscienza estetica squisitamente pittoriche, per esplorare da un lato metodologie specificatamente fotografiche e dall'altro per cercare la sua personale espressione.

Non vi è dubbio che i ritratti e i nudi che Nojima realizza tra gli anni venti e trenta rappresentano un vertice assoluto nella fotografia nipponica (se non

mondiale) di quel periodo. L'artista non considera la fotografia un mezzo
di sperimentazione estetica e formativa; il suo obiettivo è piuttosto quello
di cogliere l'interiorità del soggetto (che sia un ritratto, un nudo o una natura
morta come anche le riproduzioni delle ceramiche), la "realtà" che si trova
dietro l'apparenza esterna come immagine visiva. Sul piano filosofico, il suo
approccio al soggetto evidenzia una forte consonanza con l'orientamento dei
giovani pittori emergenti negli anni venti e trenta, in particolare con coloro che
si adoperavano per dar vita a uno stile realistico inequivocabilmente nipponico
basato sulla sensibilità autoctona; fra questi va annoverato Ryusei Kishida
(Tokyo, 1891 – Tokuyama, 1929), che per tutta la vita continuò a dipingere
ritratti della figlia Reiko. Nojima coltiva sinceri rapporti di amicizia con questi
giovani artisti e ne espone le opere sia nella sua galleria privata, Kabutoya
Gado, sia in casa sua. La mostre che Nojima organizza nella propria dimora
intorno al 1930 hanno un ruolo di particolare importanza nella storia dell'arte
giapponese: non eventi con finalità commerciali ma la concreta possibilità
offerta ai giovani artisti di presentare il loro lavoro. Quando le opere venivano
vendute (e nella maggior parte dei casi era lo stesso Nojima ad acquistarle),
quasi l'intero ricavato andava al loro autore. Questa attività è di tale importanza
da poter essere considerata l'equivalente giapponese della Gallery 291
di Alfred Stieglitz nella New York dei primi del Novecento.

Nel 1931, a Tokyo, si tiene la "Doitsu ido shashinten" [Mostra itinerante
di fotografia tedesca], un'esposizione già allestita a Stoccarda nel 1929 con
il titolo "Film und Foto" e in seguito riorganizzata come evento itinerante
internazionale. La mostra, che ha un impatto fortissimo sui fotografi giapponesi,
dimostra con un vasto numero di opere come la "fotografia moderna", nel suo
significato dogmatico, coincida con la "straight photography", o fotografia
diretta. Seguendo questo approccio, molti fotografi giapponesi iniziano
a rivolgersi alla fotografia documentaria e alla sperimentazione formale nello
stile di Moholy-Nagy, alla ricerca di un nuovo senso del reale. Anche Nojima
viene influenzato non poco da questa esposizione. Nel 1932 l'artista pubblica,
in gran parte a sue spese, la rivista fotografica "Koga" [Immagini di luce]
(maggio 1932 – ottobre 1933, 18 volumi), celebrata ancora oggi come la
migliore pubblicazione del settore nell'intera storia della fotografia nipponica.
Nel 1933 collabora con il designer Hiromu Hara per allestire la mostra "Nojima
Yasuzo saku – Shashin: Onna no kao 20-ten" [Opere di Nojima Yasuzo –
Fotografie di volti femminili, 20 opere] presso la Kinokuniya Gallery nel distretto
di Ginza, a Tokyo. L'influenza della mostra tedesca sull'artista si rivela qui nella
novità del taglio teso a creare un effetto drammatico e nella lucentezza delle
stampe alla gelatina d'argento. È evidente come Nojima non sia alla ricerca
di una realtà meramente visiva, esterna, ma della verità emotiva interiore del
fotografo. La mostra del 1933 rappresenta il suo *terminus ad quem* ed è
in un certo senso l'inizio della fine di Yasuzo Nojima fotografo. La sua salute
era sempre più instabile e un'epoca stava volgendo al termine: le sue opere
cominciano ad apparire sempre più datate. Con l'approssimarsi della guerra,

per garantirsi la prosecuzione della carriera molti fotografi si trasformano in fotoreporter. Nel 1941, sul numero di giugno di "Asahi Camera", Nojima scrive: "Ogni fotografo ha diritto di scegliere la forma d'arte che lo soddisfa. Si può scegliere di fare del foto-reportage; io ho scelto di non farlo".

La storia della fotografia nipponica è stata riorganizzata e "corretta" dopo la seconda guerra mondiale all'insegna della potente influenza della "fotografia moderna": dunque, "fotografia diretta" e "fotografia documentaria". E nel corso di questo processo l'opera e i traguardi raggiunti da Nojima vengono ad essere quasi disprezzati, in quanto manifestazioni di una "fotografia d'arte" che devia dalla funzione primaria della disciplina stessa, tanto che l'artista e il suo lavoro cadono nell'oblio. Così, il grande contributo di Nojima all'arte moderna giapponese scompare inspiegabilmente dalla storia dell'arte. Dopo la morte, avvenuta nel 1964, la collezione delle sue fotografie è stata silenziosamente ma accuratamente conservata dalla famiglia dell'artista e da un gruppo di fotografi a lui vicini riuniti sotto il nome di Nojima Yasuzo Isaku Hozonkai [Società per la conservazione delle opere di Yasuzo Nojima]. Nel 1981, su suggerimento dei pochi studiosi che comprendevano l'importanza delle sue opere, la collezione è stata temporaneamente depositata presso il dipartimento di fotografia dell'Art Institute of Chicago, a fini conservativi. Occorre qui menzionare il grande contributo di Jeffrey Gilbert, studioso di fotografia a Chicago, e di David Travis, curatore del dipartimento di fotografia dell'Art Institute of Chicago, che hanno creato le condizioni per una rivalutazione dell'opera fotografica di Nojima; né dobbiamo dimenticare l'impegno in tal senso di molti giovani studiosi e curatori museali nati dopo la guerra, a Tokyo, Kobe e Kyoto.

Nel marzo 1988 la Collezione Nojima è stata trasferita in deposito al National Museum of Modern Art, Kyoto, che aveva già al suo attivo una notevole raccolta di oltre mille opere di fotografia moderna. In questa occasione, il museo ha organizzato la mostra "Nojima and Contemporaries", che esaminava i traguardi raggiunti dall'artista negli anni di formazione della fotografia giapponese moderna e nel più ampio contesto dell'evoluzione dell'arte contemporanea. Questa esposizione, accolta con estremo favore, ha restituito a Yasuzo Nojima il riconoscimento che merita per il suo ruolo nella storia della fotografia giapponese e nella storia dell'arte moderna. Nel 1994 la collezione è stata ufficialmente donata al National Museum of Modern Art, Kyoto.

La rivalutazione dell'opera di Yasuzo Nojima ha coinciso con l'allontanamento, da parte dei fotografi nipponici, dai dogmi della fotografia moderna in favore della ricerca attiva di una maggiore libertà d'espressione; e con un nuovo orientamento delle istituzioni pubbliche giapponesi, che hanno iniziato ad attribuire alle immagini fotografiche lo status di opere degne di entrare in una raccolta museale. Questo processo è stato certamente accelerato dallo slancio dei giovani studiosi e curatori che hanno cominciato a considerare la fotografia non più come una mera documentazione o un insieme

di lavori isolati ma come un'importante rappresentazione dello spirito di un determinato periodo storico, ricollocando le opere fotografiche nel contesto culturale a cui appartenevano. La riconsiderazione dell'opera di Nojima va anche messa in relazione con gli sforzi compiuti a partire dalla metà degli anni ottanta dagli studiosi e dai curatori delle generazioni più giovani per riesaminare l'intera storia dell'arte moderna giapponese, tralasciando le letture nostalgiche o, al contrario, fortemente denigratorie degli studi precedenti e cercando piuttosto di integrarli in maniera soggettiva e critica nel più ampio quadro della storia giapponese. A uno sguardo retrospettivo, il decennio iniziato intorno al 1986 può essere considerato il periodo più creativo e produttivo delle istituzioni museali nipponiche. Oggi la Collezione Nojima del National Museum of Modern Art, Kyoto attende serenamente di essere interpretata e decodificata da una nuova generazione di studiosi, giapponesi e non, che apporteranno un'ulteriore nuova dimensione e profondità allo studio dell'arte moderna nipponica.

Nel 2010 il National Museum of Modern Art, Kyoto e il Fotomuseo Giuseppe Panini di Modena hanno intrapreso una collaborazione che prevede un fruttuoso scambio di eventi espositivi. Il primo di questi è stato "Rome 1840–1870: Travelogues and Photography" (Kyoto, 20 maggio – 27 giugno 2010), una mostra di immagini di siti storici romani selezionate dall'importante raccolta di fotografie dell'Ottocento in deposito presso il Fotomuseo Giuseppe Panini. Oltre a presentare una serie di fotografie di eccezionale qualità e di grande impatto, l'esposizione ha avuto il merito di introdurre gli studiosi e i curatori giapponesi – che hanno familiarità soprattutto con la storia della fotografia di paesi come il Regno Unito, la Francia, la Germania e gli Stati Uniti – agli importanti risultati raggiunti dalla fotografia italiana di fine Ottocento, offrendo loro una prospettiva differente per la ricerca. Mi auguro sinceramente che, allo stesso modo, la presentazione delle opere di Nojima in Italia aprirà al più ampio numero possibile di persone una nuova prospettiva sulla fotografia e sulla storia moderna del Giappone poiché, come ho già accennato sopra, l'Italia ha un rapporto importante con il Giappone specialmente per ciò che riguarda la storia della modernizzazione delle arti visive.

Shinji Kohmoto

The Position of the Nojima Collection in Modern Japanese Art History

When the long period of national isolation (begun in 1639) finally came to an end in 1854, Japan was suddenly confronted with the modern technological civilization of Europe and the United States. Shocked to find that they had been left so far behind by the West – with a great rift in terms of both industrial technology and cultural differences – the expedited development of their own industrial technology and the simultaneous understanding, decoding and contextualizing of "modern European culture" within their own history became high-priority national missions for Japan. For many Japanese in this era, "modernization" was not merely an issue of national governance but rather a grave personal topic, almost a psychopathological scar. On both national and personal levels, "modernization" was an enduring "obsession" that cast a dark shadow over the spirit and actions of the Japanese people for a very long time. Likewise, "modernization" was an urgent mission and a serious issue in Japanese culture in the middle of the nineteenth century and onward, including the field of the visual arts.

The arts of nineteenth-century Europe – grounded in the Graeco-Roman legacy and the culture of Christianity – inspired shock and admiration in the Japanese, and were surely viewed as a concrete symbol of the "advanced" European civilization (I am fully aware that this is a dangerously simplistic expression, but the understanding of the Japanese of that period is actually quite close to this). In particular, oil paintings and the one-point perspective used to bring spatial depth to their flat surface were considered to be "practical technology" necessary in such fields as architecture, and also represented the "technology" that needed to be learnt as quickly as possible in order to study "the modern gaze, i.e., the essence of European civilization".

It is a well-known fact among Japanese academics that several Italians played a crucial role in the earliest stages of modernization in Japanese visual arts.

Aiming for the improvement of the modern Japanese industrial infrastructure, the Kobu-sho [Ministry of Industry] founded the Kobu Bijutsu Gakko [School of Industrial Arts] as a full-fledged educational institution of Western-style art in 1876 and invited three Italian instructors to develop the school's programme. These instructors were the painter, Antonio Fontanesi (Reggio Emilia, 1818 – Turin, 1882); the sculptor, Vincenzo Ragusa (Palermo,

1841–1927); and the architect, Giovanni Vincenzo Cappelletti (1843–1887). Particularly, Fontanesi, who taught the theory of realism (especially with regard to landscape painting) and practical courses on oil painting, made an enormous impact on the development of Japanese realist painting. Among his students at the school was Chu Asai (Sakura, 1856–1907), who would later become a leading figure in the teaching of landscape painting, watercolour techniques and design in Japan). What is most significant here is that the Kobu-sho, an agency of the Meiji government, brought art in as a form of "practical technology" in promoting industrial development.

Needless to say, photography was another form of technology that symbolically accomplished "the modern gaze". It is said that the first camera to be brought into Japan was the Daguerreotype imported from the Netherlands by a clock merchant in Nagasaki named Shunnojo Ueno (1790–1851) in 1848, a decade after Daguerre's invention of photography in 1839. His son Hikoma Ueno (Nagasaki, 1838–1904) opened a photography studio in Nagasaki in 1862 and became the first professional photographer in Japan. Hikoma Ueno produced excellent photographs that are still carefully preserved to this day, and had many pupils who eventually became key players in the spread of photography in Japan. A friend and technical advisor of Hikoma Ueno, the Japanese pioneer of professional photography, was the Italian photographer Felice Beato (Venice, 1832 – Florence, 1909). Beato arrived in Japan in 1863 and, with Yokohama as his home base, travelled actively throughout the country, photographing its landscapes and the daily lives of its people. He produced a number of photographs of outstanding quality, valuable records of late Edo-period Japan. Beato visited Nagasaki four times; on these occasions he and Ueno not only discussed photography but also took part in photography sessions, as evidenced by presently remaining photographs taken by Beato in Ueno's studio and landscape photographs taken by the two men from the same angle. Ueno's specialty was portraiture, and he was greatly skilled at expressing what lies behind his subject's face. His few known landscape photographs are those thought to have been taken in Beato's presence.

Beato not only made an enormous and long-lasting impact on the earliest days of Japanese photography, but also deeply influenced several Japanese painters. One of the trailblazers of Japanese realist painting and a self-taught oil painter, Yuichi Takahashi (1828–1894) met Beato in Yokohama in 1863 and is said to have learned much about realism from the photographer. Yuichi Takahashi had an outstanding command over realist oil painting techniques, and was the first Japanese painter to dedicate himself to exploring the fundamental question of what "appropriate" subjects for realist painting might be. That is to say, "what would be appropriate subjects for oil paintings in Japan, a country where the iconographic symbolism of European painting and their historical and Christian background do not exist" – or what should be sought beyond the "technology" of oil painting. Yuichi Takahashi described this as "seeking the truth", but today we would call it the struggle to establish

a "modern sense of self" in the field of visual art. This guiding principle indicated by Takahashi was succeeded by a group of Japanese painters in the 1920s and their passion for the establishment of "a distinctly Japanese style of oil painting".

It is important to note that in the earliest days of modern Japanese photography and oil painting, the impulse to seek something abstract and psychological beyond photography and oil painting as modern technologies (expressing what is within the subject through portraiture, and the beginning of the search for a truth that transcends realism) already existed as a voluntary desire on the part of the Japanese. If one were to understand the photographer Yasuzo Nojima's works as outstanding fruits of the psychopathological struggle of Japanese intellectuals of the period, the "Nojima Collection", or the collection of photographs left by Nojima, would be a visual archive embodying a rich variety of potential readings as one of the abundant successes of modern Japan in socio-cultural history, exceeding the bounds of the history of photography.

Nojima's works and life history will be covered more extensively by the other texts and the chronology in this catalogue. A simple summarization follows.

Born to the home of a wealthy banker and educated at Keio University, Yasuzo Nojima was a "modern boy" in the best sense of the day. Giving up on his dream of becoming a painter for health reasons, he came into possession of photography equipment – still extremely expensive at that time – and began his career as an amateur photographer around 1909. Nojima came to demonstrate his talent in the world of *geijutsu shashin* [art photography] in Japan, where *kaiga shugi shashin* [pictorial photography] was then in full swing. In a time when photography was monopolized by professionals and was thought to be a practical technology, "art photography" – i.e., "pictorial photography" – was a movement created mainly by wealthy amateurs with the aim of opening this discipline to new possibilities as a medium of artistic expression that allows for the photographer's self-expression. This movement came approximately ten years later than it did in Europe and the United States, but it was nonetheless extremely important in the sense that it was borne from the inevitability of the photographic medium and that it shared the same spirit present in other parts of its contemporary world. However, Nojima broke away from pictorial photography and its subservience to painting-like compositions and aesthetic consciousness around 1920, and began to explore methodologies unique to photography, as well as his own original expression. There is no doubt that Nojima's portraits and nudes of the 1920s and early 1930s are of the highest quality in Japanese photography (or even on an international level) of the period. He did not treat photography as a medium for aesthetic and formative experimentation, but rather endeavoured to capture what is within the subject (be it a portrait, a nude, or a still life such as ceramics), or the "reality" that lies beyond external appearances, as visual images. Nojima's approach towards his subjects largely resonates on a

philosophical level with the young painters who emerged in the 1920s and 1930s, especially those who sought to establish a uniquely Japanese realist expression based on Japanese sensibilities, such as the painter Ryusei Kishida (Tokyo, 1891 – Tokuyama, 1929), who persistently continued to paint portraits of his daughter Reiko throughout his life. Nojima came to share a deep friendship with these young painters, and held a number of exhibitions of works by the artists he supported at his private gallery Kabutoya Gado, as well as at his own home. Among these, the series of shows installed in Nojima's home around 1930 were especially important in the context of the history of Japanese art. The gallery he ran was not a commercial space, but rather a place for providing young artists with the opportunity to present their work. If any sales were made from the artworks, the artists themselves were paid nearly the entire amount (in most cases, Nojima would buy the exhibited works himself). This activity is of such importance that it can be described as the Japanese equivalent of Alfred Stieglitz's Gallery 291 in the late nineteenth and early twentieth centuries in New York.

In 1931, the *Doitsu ido shashinten* [Travelling exhibition of German photography] (the 1929 Stuttgart exhibition *Film und Foto*, reorganized as an international travelling show) was held in Tokyo. The degree of the impact that this event had on Japanese photography can hardly be put into words. In this exhibition, the correct, dogmatic meaning of "modern photography" – i.e., "straight photography" – was demonstrated by a vast number of works. Taking this cue, many Japanese photographers turned to documentary photography and Moholy-Nagy-style formal experimentation in search of a new sense of reality. This exhibition also influenced Nojima to no small degree. Providing most of the funds himself, he published the photography magazine *Koga* [Light Pictures] (May 1932 – October 1933, 18 volumes), which is still acclaimed as the best publication in the history of Japanese photography to this day. In 1933, he worked with the graphic designer Hiromu Hara to hold the exhibition *Nojima Yasuzo saku – Shashin: Onna no kao 20-ten* [Works by Nojima Yasuzo – Photographs of Women's Faces, 20 pieces] at the Kinokuniya Gallery in the Ginza district of Tokyo. The inspiration that the exhibition of German photography had on Nojima can be seen in the novelty of the dramatic trimming and the glossiness of gelatin silver prints. He was not pursuing a visual, external reality, but rather an emotional condition that existed within himself. This 1933 exhibition represented Nojima's *terminus ad quem*, and – in a sense – may be considered his gravestone as a photographer. Between his deteriorating health and the passing of an era, Nojima's photography started to become more and more outdated. With the war approaching, many photographers changed course to become photojournalists in order to preserve their careers. In the June 1941 issue of *Asahi Camera*, Nojima wrote: "Everyone has the right to decide whether or not to practise an art that is to one's own satisfaction. ... I choose not to practise photojournalism".

The history of Japanese photography was reorganized and corrected after the Second World War under the powerful influence of the dogma of "modern photography" as "straight photography" and of "documentary photography". In this process, Yasuzo Nojima's work and accomplishments were looked upon with disdain as an extension of "art photography" that deviated from the essential function of the discipline, and were eventually forgotten.

The great contributions made by Nojima to modern Japanese art also inexplicably faded out from the history of art. After he passed away in 1964, the collection of works he left behind was silently and carefully stored by his family and a private group of photographers close to him who called themselves the Nojima Yasuzo Isaku Hozonkai [Society for the Preservation of Yasuzo Nojima's Works]. In 1981, upon the recommendation of the few scholars who were able to understand the importance of Nojima's works, this collection was temporarily deposited in the Department of Photography of the Art Institute of Chicago for conservation purposes, thus creating the opportunity for the reevaluation of Yasuzo Nojima's photographic works. The invaluable contribution of Jeffrey Gilbert, a researcher of photography based in Chicago, and David Travis, a curator in the Department of Photography of the Art Institute of Chicago, ought to be remembered, as well as the efforts of several young scholars of photography and museum curators in Tokyo, Kobe and Kyoto who were born after 1945.

In March 1988, Nojima's works were transferred as a deposit to the National Museum of Modern Art, Kyoto, which had already developed a wide collection of more than a thousand works of modern photography. On this occasion, the National Museum of Modern Art, Kyoto held a widely acclaimed exhibition titled *Nojima and Contemporaries*, examining Nojima's achievements in the formative years of modern Japanese photography and in the development of modern art. This show restored the broad recognition of the importance of Yasuzo Nojima's role in the history of Japanese photography and, more generally, in the history of modern art. In 1994, the collection was formally presented as a gift to the National Museum of Modern Art, Kyoto.

The reevaluation of Nojima's photography came at a time, coincidentally, when contemporary Japanese photographers had broken away from the dogma of modern photography and begun to actively seek their own freedom of expression, and when Japanese public museums had begun to recognize photography as being worthy of being collected. This process was surely fostered by the momentum shared by young scholars and curators born after the Second World War to recognize photography not as a mere document or an isolated work of art, but rather as an outstanding representation of the spirit of a certain era, comprehensively reframing the works to correspond with the cultural activity of those periods. The reevaluation of Nojima's works is surely not unrelated to the endeavour of young scholars and curators since the mid-1980s to reexamine modern Japanese art history – or, in other words,

not to simply subject the studies of their predecessors to nostalgia or to complete denial, but rather to make a sincere effort to inherit them subjectively and critically as part of our heritage. In retrospect, the ten-year period starting around 1986 may have seen Japanese art museums at their most creative and their most productive. The Nojima collection at the National Museum of Modern Art, Kyoto quietly awaits its interpretation and decipherment by a new generation of scholars in Japan and beyond, bringing yet another new dimension and depth to the study of modern Japanese art history.

In 2010, the National Museum of Modern Art, Kyoto and the Fotomuseo Giuseppe Panini in Modena began a new collaboration and the exchange of exhibitions. The first of these shows was *Rome 1840–1870: Travelogues and Photography* (Kyoto, 20 May – 27 June 2010), an exhibition of photographs of historic sites in Rome selected from the valuable collection of nineteenth-century photography deposited in the Modena museum. This event was not only notable for the quality and powerful impression of the works, but also profoundly meaningful in that it introduced the rich accomplishments of late-nineteenth-century Italian photography to Japanese scholars of photography and curators – who are largely familiar with a history of photography centred on the United Kingdom, France, Germany and the United States – thus providing them with a different perspective in the study of the history of photography.

It is my sincerest hope that the presentation of Yasuzo Nojima's works in Italy will similarly provide as many people as possible with a new perspective of modern photography and the modern history of Japan – because, as I stated before, Italy has a close connection with Japan, especially with regard to the history of the modernization of the visual arts.

Chiara Dall'Olio

Yasuzo Nojima, immagini di luce*

A un primo sguardo le immagini di Yasuzo Nojima colpiscono per l'armonioso gioco di luci e ombre, sapientemente dosate attraverso l'obiettivo e magnificamente ammorbidite dalla mano esperta dell'artista giapponese. Non si può restare impassibili di fronte alla plasticità dei corpi, dei volti, degli oggetti ripresi da Nojima. Il soggetto, qualunque esso sia, esce dalla bidimensionalità della carta. Si ha l'impressione che i corpi siano presenti, quasi che se ne possa toccare la vellutata superficie. Gli sguardi delle donne, puntati spavaldamente verso l'obiettivo, sono diretti allo spettatore. La delicatezza del chiaroscuro esalta forme piene. In contrasto con la debolezza fisica di cui Nojima soffrì per buona parte della vita, le sue fotografie sono dotate di una forza sorprendente, che travalica i confini nazionali e va ben al di là delle correnti artistiche di inizio Novecento, facendo dell'artista nipponico un maestro della fotografia internazionale. Ma Yasuzo Nojima è stato molto più che un fotografo, è stato un promotore dell'arte nelle sue più svariate applicazioni (pittura, scultura, disegno, ceramica e, ovviamente, fotografia) in un momento particolare della vicenda artistica giapponese. Per comprendere appieno la portata del lavoro di quest'uomo è necessario ripercorrere per sommi capi le vicende storico-artistiche che attraversarono il Giappone nei primi decenni del Novecento.

A tal riguardo purtroppo, come scrive Anne Wilkes Tucker nell'introduzione a *The History of Japanese Photography*[1], bisogna riscontrare la mancanza di una conoscenza diffusa di queste vicende e, soprattutto, l'assenza di una storia della fotografia giapponese all'interno delle diverse "storie della fotografia" finora pubblicate in Occidente, tutte concentrate sugli autori europei e statunitensi, con solo brevi accenni alle vicende degli altri continenti. La principale ragione di questa situazione è la barriera linguistica che rende difficilmente accessibili agli studiosi occidentali i documenti originali, le fonti storiografiche e i saggi critici scritti in giapponese. Ma se le lacune sono state almeno in parte colmate nella bibliografia anglosassone – grazie ad esempio al puntuale lavoro presentato nel volume a cura di Wilkes Tucker che, a ragion veduta, è divenuto la pietra miliare per gli studiosi occidentali di questa disciplina – in Italia la situazione è ancora difficoltosa poiché non esiste una monografia approfondita in italiano (originale o tradotta) sulla storia della fotografia giapponese, dalla sua introduzione alla contemporaneità[2].

Anche per questo motivo, la mostra su Yasuzo Nojima, realizzata
in collaborazione con il National Museum of Modern Art, Kyoto, rappresenta
un'occasione preziosa per scoprire un autore celebre nel suo paese ma quasi
sconosciuto in Italia, e per aggiungere un'altra tessera al mosaico delle nostre
conoscenze sulla storia dell'arte fotografica del paese del Sol Levante.

Yasuzo Nojima nasce nel 1889 a Urawa, Prefettura di Saitama, non
lontano da Tokyo, da una famiglia benestante di commercianti (il padre era un
dirigente della Nakai Bank) che in passato era stata uno dei fornitori autorizzati
dello shogunato Tokugawa. Il buon nome e il successo dei Nojima erano
inoltre legati all'essere stati fra i sostenitori economici del Tempio di Kotokuin
(il Tempio del Grande Buddha di Kamakura).

Certamente la solidità finanziaria e la buona famiglia da cui proveniva
furono importanti fattori che gli permisero non solo di vivere per la sua arte,
ma anche di poter diventare un vero e proprio mecenate. All'epoca della
nascita di Nojima il Giappone era percorso da quella che viene definita
la "restaurazione Meiji", che a livello politico significava la riaffermazione
del potere imperiale dell'imperatore Meiji dopo secoli di oscurantismo di tipo
feudale retti dal potere degli Shogun (esponenti dell'aristocrazia militare
e fondiaria) che, a seguito di una politica tradizionalista di chiusura, avevano
isolato il paese politicamente, commercialmente e culturalmente per oltre
duecento anni. Nel 1853 il Commodoro americano Perry aveva forzato il
blocco commerciale attraccando nella baia di Uraga; da quel momento era
iniziata "l'invasione occidentale" del Giappone che comportò, fra le altre
conseguenze, la democratizzazione della società, l'avvio di scambi
commerciali e – ciò che più interessa in questo contesto – l'apertura all'arte
e alla cultura occidentali[3]. Va precisato però che, nel corso del XVIII secolo,
le idee e la conoscenza dell'Occidente erano comunque penetrate, attraverso
il porto di Nagasaki (l'unico dell'arcipelago aperto alle navi cinesi e olandesi),
in alcuni ambienti ristretti ma curiosi, tanto che la prima macchina per
dagherrotipi arrivò già nel 1848 a bordo di una nave olandese. L'idea che si
era andata diffondendo fin dal Settecento era quella di un Occidente razionale
e tecnologicamente avanzato, un'immagine che venne ulteriormente rafforzata
dall'apertura delle frontiere nel XIX secolo. Quando i giapponesi iniziarono a
conoscere meglio la pittura occidentale, vennero soprattutto attirati dalla
"capacità tecnica" di rappresentazione esatta della realtà che riscontravano
nelle tele a olio. Questo approccio, inusuale per il pubblico europeo, ha le sue
radici nei fondamenti dell'arte tradizionale nipponica, a cui il concetto di
rappresentazione del reale era estraneo.

Il realismo dunque irruppe come corrente innovativa del pensiero, della
letteratura e dell'arte. La generazione di Nojima fu la prima che ricevette
un'educazione di tipo filo-occidentale con insegnanti che, dopo aver studiato
all'estero, erano rientrati per formare le nuove classi. Il pensiero occidentale e,
in generale, tutte le "cose" nuove portate dall'Europa e dagli Stati Uniti, erano
viste soprattutto come innovazioni tecnologiche. Anche la fotografia era

considerata all'inizio solo come un'altra delle strumentazioni scientifiche recentemente giunte sul territorio nipponico che servivano a riprodurre la realtà.

La parola giapponese per "fotografia" è *shashin*, ed è scritta con *kanji*[4] che letteralmente significano "copia verità". Nulla di diverso da quanto era accaduto in Europa qualche anno prima; ma in Giappone la portata di questo nuovo mezzo espressivo ebbe un peso del tutto differente proprio per la particolarità del clima culturale in cui s'inserì. Dal momento della sua apparizione, la fotografia giapponese imitò quella occidentale, e i suoi principali mutamenti stilistici avvennero in parallelo con l'Europa. Ma sarebbe troppo semplicistico ridurre la fotografia giapponese, anche quella degli inizi, a una semplice imitazione della nostra: i primi autori nipponici, infatti, impararono il mestiere dai fotografi occidentali che si erano trasferiti nell'arcipelago (primo fra tutti l'italiano Felice Beato) e da loro trassero, oltre che la tecnica, anche gli schemi compositivi, ma inserirono subito nelle loro foto elementi distintivi della sensibilità giapponese. Questo misto di tendenze opposte – la voglia d'innovazione in accordo con i dettami occidentali da un lato e la resistenza al cambiamento dell'estetica tradizionale dall'altro – connotò non solo la fotografia ma l'intera scena artistica giapponese per molti anni. Nel XIX secolo la fotografia si diffuse ampiamente grazie all'esplosione degli studi commerciali che proponevano immagini differenti per il pubblico nazionale e per il crescente numero dei turisti occidentali. Mentre i primi prediligevano ritratti personali, o paesaggi, spesso montati su strisce di seta come i disegni della tradizione pittorica, i secondi acquistavano immagini dei luoghi celebri e ritratti di "usi e costumi" giapponesi, spesso lontani dalla realtà ma vicini all'immaginario che l'Occidente aveva del mondo orientale. Il richiamo alle immagini di George Sommer dei costumi napoletani è immediato, sia per la costruzione dei soggetti sia per il pubblico a cui erano destinate (i turisti nord-europei).

Intorno all'inizio del XX secolo, i molti amatori giapponesi che si erano dedicati al costoso hobby della fotografia la consideravano come un vero e proprio mezzo espressivo e, per distinguersi dai professionisti, visti invece come semplici tecnici dell'obbiettivo con fini esclusivamente commerciali, si riunirono in associazioni, analogamente a quanto accadeva quasi contemporaneamente in Europa (The Brotherhood of the Linked Ring in Gran Bretagna, la Société Française de Photographie in Francia). In Giappone nel 1907 nacque la Tokyo Shashin Kenkyukai [Società per lo studio della fotografia di Tokyo] che ebbe l'indiscusso merito di divulgare il lavoro dei pittorialisti europei. Da un punto di vista estetico, le fotografie dei suoi membri si rifacevano da un lato al pittorialismo e dall'altro a modelli derivati dalla pittura tradizionale, risultando nella maggior parte dei casi prive di originalità e di autentici contenuti artistici.

Si deve constatare d'altro canto che in Giappone non vi fu, come in Europa, una difficoltà ad accettare la fotografia come forma d'arte: il predominio della pittura e della scultura nell'arte occidentale era indiscusso da secoli, e la fotografia faticò non poco ad entrare nell'Olimpo delle arti.

Ma questa tradizione e questa gerarchia delle forme artistiche erano sconosciute al Giappone, che accettò le "nuove arti" provenienti dal mondo occidentale tutte alla pari: la pittura a olio come la fotografia. Il dibattito qui si concentrò invece sulla sottile relazione fra uomo e natura e sulla sua rappresentazione. Si è già detto di come i pittorialisti nipponici traessero spunto dalla pittura e, similmente ai loro colleghi europei, privilegiassero l'utilizzo di tecniche di stampa ai pigmenti: stampe al carbone, gomme bicromate, oleobromia e via dicendo. Queste tecniche erano particolarmente apprezzate perché davano luogo a risultati molto vicini alla resa pittorica e consentivano all'autore una vasta gamma di interventi "artistici" in fase di stampa: sfumature a pennello, passaggi chiaroscurali ammorbiditi, stesura di colori. Ma se in Europa si trattò di una "riscoperta" (l'invenzione di queste tecniche risale agli anni sessanta dell'Ottocento), in Giappone arrivarono ex novo grazie alla traduzione dei manuali occidentali ad opera del primo presidente della Tokyo Shashin Kenkyukai, Tetsusuke Akiyama.

Diversi fotografi pittorialisti giapponesi parteciparono ai Salon europei[5], e se la qualità media dei loro lavori non era altissima, tuttavia diedero l'avvio alla fotografia artistica nel loro paese e costituirono un importante punto di partenza per autori maggiormente sensibili e dotati come il giovane Yasuzo Nojima. Infatti le nuove generazioni di fotografi (e di artisti in generale), influenzati dalle idee presenti nel realismo letterario occidentale, proposte da gruppi di scrittori e artisti come quelli legati all'autorevole rivista "Shirakaba" [Betulla], si distaccarono tanto dalla fotografia commerciale quanto dalla tradizione artistica giapponese, mettendo al centro del dibattito artistico la realtà percepita con i sensi e la determinazione dell'io, ponendo di fatto le basi dell'arte moderna giapponese.

Yasuzo Nojima era nel novero di questi giovani artisti che consideravano la fotografia, al pari della pittura a olio di stile occidentale (*yoga*), un linguaggio espressivo per rappresentare la realtà. Era ancora uno studente all'Università di Keio (un istituto privato di stampo liberale) quando, nel 1906, iniziò a fotografare e a dipingere: la passione per la fotografia sarebbe stata sempre unita a quella per la pittura. Nel 1907 presentò i suoi primi lavori fotografici alla Tokyo Shashin Kenkyukai, che nel 1910 lo accolse fra i suoi membri esponendone le opere alla sua prima mostra annuale.

Rimando alla cronologia in fondo a questo volume per la successione degli eventi significativi della carriera di Nojima. Vale invece la pena soffermarsi maggiormente sull'evoluzione del suo stile, che si trasformò fluidamente nel corso degli anni ma che può essere schematicamente diviso in quattro periodi[6].

La prima fase, quella degli inizi (1906-1915), è una fase in qualche modo "incosciente", nel senso che, data la giovane età, l'autore era ancora alla ricerca della propria espressività autentica, di uno sguardo (così importante negli anni seguenti) che ancora non si era completamente formato. Si tratta dei primi tentativi di mettere in pratica attraverso la fotografia i concetti del realismo assorbiti da studente. Le immagini di questa fase iniziale sono pochissime:

paesaggi (il celebre *Mare fangoso*, 1910, p. 45), qualche ritratto maschile e i primi due nudi: *Donna che si aggiusta i capelli*, 1914 e *Donna appoggiata a un albero*, 1915 (p. 48), che presentano immediati richiami ai dipinti occidentali insieme a caratteristiche proprie della tradizione nipponica. Grazie alla contemplazione diretta della realtà, egli comprese in quegli anni che cose e persone dovevano essere viste e ritratte attraverso i suoi occhi e non secondo le consuetudini o le imposizioni estetiche di una determinata corrente. L'autodeterminazione, così fortemente sostenuta da "Shirakaba", si tradusse in questo per Nojima: la ricerca di un proprio linguaggio espressivo per mostrare la realtà. La tecnica fotografica che gli parve più adatta in quei primi anni fu la gomma bicromata, un procedimento di stampa non argentico (senza i sali d'argento) che, sfruttando le caratteristiche di insolubilizzazione, provocata dalla luce, del bicromato di potassio in associazione con la gomma arabica colorata da pigmenti[7], consentiva una grande varietà di interventi manuali sulla stampa. Molto amata dai pittorialisti di tutto il mondo, questa tecnica era semplice da impiegare per chi, come il giovane Yasuzo, era avvezzo anche alla pittura.

Fu proprio il linguaggio del pittorialismo quello di cui Nojima si appropriò nel secondo periodo della sua carriera (1915-1923), definito appunto il periodo pittorialista. L'evoluzione verso la fotografia artistica era in parte già avvenuta; ma il suo linguaggio si stava nuovamente trasformando. Le fotografie a cavallo degli anni venti sono ancora gomme bicromate, i soggetti sono tutti ritratti, le posture sono statiche, l'atmosfera tranquilla: la resa finale è composta ma potente. Si sente tutto il peso del realismo di "Shirakaba".

Nel 1915 Nojima aprì a Tokyo uno studio fotografico, Mikasa Shashinkan [Studio fotografico Mikasa], dove si dedicava alle proprie opere lasciando il lavoro quotidiano di ritrattistica a collaboratori fidati.

In quegli anni l'occhio di Nojima si stava ulteriormente evolvendo, esercitandosi sulla pittura *yoga*, studiando e dipingendo. Nel 1919 aprì la Kabutoya Gado [Galleria Kabutoya]: l'evento cruciale che avrebbe influito in modo determinante su tutta la sua poetica di quel periodo. Per un anno Nojima espose nella sua galleria giovani pittori che si rifacevano all'arte contemporanea occidentale, senza scopo di lucro ma con la ferma volontà di un mecenate delle arti di contribuire all'evoluzione della cultura, lasciando libertà di espressione ai giovani autori. La galleria divenne un punto di riferimento per gli artisti emergenti, non solo come spazio espositivo ma soprattutto come punto di incontro e scambio del pensiero artistico, nel rispetto assoluto delle differenze. Nojima, sempre presente, fu l'anima e l'occhio critico di Kabutoya, e strinse amicizia con artisti ai quali sarebbe rimasto legato per tutta la vita. È il caso del pittore Ryuzaburo Umehara, con cui studiò pittura a olio e i cui lavori lo ispirarono in fotografie successive (la serie di nudi degli anni trenta). Nojima acquistò molte opere, sostenendo anche economicamente gli artisti che sceglieva per la galleria; inoltre fotografava personalmente le mostre e le opere, immagini che venivano anche usate per la pubblicazione dei cataloghi. Curiosamente, a Kabutoya non furono mai esposte fotografie,

né sue né di altri autori. L'esperienza durò solamente un anno, ma fu certamente molto ricca di stimoli e, negli anni immediatamente successivi, la produzione artistica di Nojima diede il frutto di quelle contaminazioni.

Dopo una prima battuta d'arresto, in cui l'analisi del linguaggio pittorico e la ricerca della verità, fino a quel punto perseguite intensamente, vacillarono a causa delle contraddizioni fra il linguaggio pittorialista e la modernità della sua visione, egli trovò una nuova e più potente forma espressiva. Mise l'accento sull'alternanza della luce e dell'ombra per dare plasticità alle forme: una plasticità non pittorica ma fotografica. Fu proprio lo stretto contatto che ebbe in quegli anni con la pittura (e non per la sua imitazione pittorialista) a dargli la lucidità e l'ispirazione per trovare un linguaggio esclusivamente fotografico.

Il periodo più fertile della produzione fotografica di Nojima coincise con gli anni 1930-1933, quello che potremmo definire il suo periodo "modernista". Altri eventi, oltre all'esperienza della Kabutoya Gado, si realizzarono nel frattempo e influirono in maniera altrettanto determinante: chiuse Mikasa Shashinkan contemporaneamente alla galleria nel 1920. Con i proventi delle due vendite aprì nello stesso anno Nonomiya Shashinkan [Studio fotografico Nonomiya] che rimase attivo fino al 1945. Inizialmente Nonomiya era nella zona del Palazzo Imperiale di Tokyo, ma dopo il terremoto del 1923 fu ricostruita al piano terra di un edificio disegnato dall'architetto Kameki Tsuchiura. Lo studio divenne subito un punto di ritrovo dei giovani fotografi che partecipavano al movimento della "Fotografia Moderna" e che avevano in Nojima un punto di riferimento, oltre che un mecenate. Nel 1931 venne presentata a Tokyo e Osaka una versione itinerante della mostra tedesca "Film und Foto", organizzata dalla Deutsche Werkbund (un'associazione di artisti, architetti, designer e industriali), che portò per la prima volta in Giappone gli autori delle avanguardie fotografiche europee e americane: Rodčenko, Yva, Steichen, Imogen Cunningham, Umbo, Moholy-Nagy, solo per citare i più celebri. L'impatto di questa mostra fu fortissimo e portò con sé un vento di nuove conoscenze sulla visione e sulle potenzialità del linguaggio fotografico. La risposta di Nojima a questa mostra fu la pubblicazione nel 1932 della rivista "Koga" [Immagini di luce], di fatto un luogo dove nutrire le menti degli autori della Shinko Shashin [Nuova Fotografia], con articoli, traduzioni e la presentazione di lavori emergenti e delle nuove foto dello stesso Nojima. I collaboratori della rivista provenivano dall'entourage di Nonomiya: Iwata Nakayama, Ihei Kimura e Nobuo Ina. È a firma di quest'ultimo il manifesto di "Koga", *Ritorno alla fotografia!*, pubblicato sul primo numero della rivista: "La fotografia è un prodotto della società industriale. Si usa una macchina per dare espressione agli eventi e agli oggetti. Esprimersi con una macchina, attraverso una macchina, è il momento più critico ed essenziale del processo di creazione di una fotografia. Senza la macchina, la fotografia non è possibile (intendo qui con macchina non solo la macchina fotografica, ma tutto il materiale fotografico, inclusi i materiali fotosensibili). La qualità distintiva della fotografia è la sua meccanicità. Abbandonare la vecchia fotografia. Abbandonare i

concetti dell'arte tradizionale. Distruggere gli idoli. Riconoscere solo la meccanicità della fotografia! L'estetica della fotografia come una nuova forma d'arte – l'arte della fotografia – può essere stabilita solo quando questi due presupposti si incontrano"[8].

A questo gruppo iniziale si unì in un secondo momento un grafico di formazione Bauhaus, Hiromu Hara. La rivista divenne il punto di riferimento della Shinko Shashin, uscì in diciotto numeri e si chiuse nel 1933.

Dall'altro lato gli impulsi della nuova fotografia e una raggiunta maturità di visione, formata dall'esperienza della Kabutoya Gado e proseguita nell'attività espositiva che Nojima aveva avviato a casa sua, diedero una nuova forza creativa al suo lavoro fotografico. Fra il 1930 e il 1933 videro la luce le opere più belle: la serie di nature morte (pp. 60-63), i magnifici nudi (pp. 78-85) e i ritratti datati 1930-1931 della "modella F" (pp. 89-93), fino al culmine del tagliente ritratto di Miss Chikako Hosokawa (in copertina).

Le stampe di queste fotografie sono sublimi: abbandonata la gomma bicromata, Nojima passò al bromolio, sicuramente influenzato dagli insegnamenti sulla pittura a olio ricevuti da Ryuzaburo Umehara. Le stampe al bromolio erano fatte a partire da normali stampe alla gelatina a sviluppo che venivano "sbiancate" e inchiostrate a pennello con inchiostri grassi che si depositavano solo in corrispondenza delle zone scure dell'immagine[9]. I risultati sono di un'incredibile forza, grazie non solo alla sapiente manualità dell'artista nella stampa, ma soprattutto al suo nuovo sguardo in ripresa. Come ha scritto Nojima, la sua attenzione veniva attratta dalla forma e dalla luce: "quando faccio un ritratto muovo il soggetto verso un punto dove la luce è adatta. Poi valuto la qualità della luce, delle ombre e delle forme. Quando sono soddisfatto, scatto. Non sono interessato a catturare la personalità della modella o a rivelare le sue particolarità. Scatto in sintonia con la mia percezione della luce e della forma: sono questi gli elementi che mi interessano"[10].

Dunque, ciò che determina la composizione dei ritratti è la sua percezione della luce e della forma. Questo spiega in parte l'esiguo numero di modelle che ha ritratto nel corso di tutta la sua carriera: una volta trovato il proprio ideale femminile, forte e volitivo, che riesce a puntare lo sguardo dritto in camera, e sul cui volto i giochi di luce e ombra paiono perfetti, lo fotografa decine di volte. Ma la ripetitività del soggetto non indebolisce il risultato, anzi lo rafforza a tal punto che il pubblico riesce a immedesimarsi nel suo sguardo. E lo sguardo di Nojima è acuto, penetrante. Il volto senza nome della "modella F" non incarna semplicemente l'ideale femminino, ma arriva a interpretare e rappresentare la spersonalizzazione dell'individuo che si stava compiendo anche nella società giapponese: un individuo senza nome il cui volto si ripete all'infinito nella folla di Tokyo.

Nelle nature morte e nei nudi di quel periodo la resa fotografica della profondità morbida della pelle o della frutta è altissima. In entrambi i soggetti Nojima si concentra su particolari (gambe), li isola dal contesto (non si vede

quasi il tavolo su cui poggiano i frutti) e li carica di una funzione totalmente simbolica e profondamente intrisa della filosofia nipponica: ritrae il particolare per dare l'idea del tutto.

La grandezza di questo autore sta nel fatto di avere perfettamente accolto e praticato l'arte occidentale rimanendo profondamente giapponese.

Nel 1933 espone alla galleria Kinokuniya di Ginza una selezione di questi ritratti: "Opere di Nojima Yasuzo – Fotografie di volti femminili, 20 opere". L'allestimento, curato da Hiromu Hara, prevede venti ingrandimenti alla gelatina presentati senza cornici, direttamente attaccati a una striscia di carta orizzontale che corre lungo tutte le pareti. È l'ultimo passo dell'evoluzione di Nojima, che abbandona completamente e in maniera repentina le tecniche pittorialiste a favore della fotografia al bromuro d'argento, pura, fredda, diretta.

Dopo il 1933 l'attività dei vari movimenti d'avanguardia venne fortemente ostacolata dal governo giapponese; successivamente molti fotografi abbandonarono ogni velleità artistica per dedicarsi al reportage. Nojima chiuse "Koga" ma non smise di fotografare. È questo l'ultimo periodo della sua attività. Le immagini degli anni quaranta e cinquanta non brillano dell'originalità e della forza di quelle precedenti, tuttavia vi si continua a leggere una costante ricerca di rinnovamento del linguaggio fotografico pur rimanendo fedele ai suoi soggetti preferiti (ritratti, nudi e nature morte): doppie esposizioni (p. 109), fotomontaggi (p. 129).

Le tensioni della seconda guerra mondiale, come si è detto, spostarono l'attenzione dei fotografi verso il reportage; ma Nojima non fu tra quelli. In un'intervista del 1941 affermò coraggiosamente: "Ogni fotografo ha diritto di scegliere la forma d'arte che lo soddisfa. Si può scegliere di fare del foto-reportage; io ho scelto di non farlo"[11].

Anche alla luce di questa tenace resistenza a difendere l'autonomia dello sguardo del fotografo, le ultime immagini della sua carriera dimostrano la purezza di pensiero che ha attraversato tutta la sua vita artistica, e vanno pertanto inserite nel complesso della sua opera. La fermezza delle idee, l'insieme di forza e delicatezza delle immagini realizzate, l'apertura verso nuove frontiere artistiche e il grande rispetto per l'espressione altrui non hanno mai snaturato l'animo mite di Nojima, che è rimasto sempre profondamente legato alle sue radici giapponesi pur esprimendosi con un linguaggio non tradizionale. Egli visse attivamente tre ere di grandi cambiamenti (Meiji, 1868-1912; Taisho, 1912-1926; e Showa, 1926-1989) per la cultura del suo paese, con estrema lucidità e coerenza, senza mai cedere a compromessi, non limitandosi ad essere artista ma divenendo un vero promotore dell'arte moderna, sostenendola con le idee e con i fatti: fino alla fine continuò a esporre in casa sua e a finanziare il lavoro degli artisti (pittori) a cui era legato fin dai tempi della galleria Kabutoya.

"Per Nojima il vedere era tutto, e non si privava mai della macchina fotografica. Egli registrò, protese e pubblicò la 'bellezza' che vide e scoprì nel mondo che lo circondava"[12]. Non uscì mai dal Giappone, ma l'apertura delle

sue idee lo porta oggi all'attenzione del pubblico internazionale. Egli fu un grande maestro della fotografia come pura forma d'arte, interpretò i due movimenti artistici del pittorialismo e del modernismo appropriandosi dei loro linguaggi espressivi in maniera del tutto personale.

E questa mostra ci dà l'opportunità di ammirarlo e di aggiungere un altro tassello importante alla conoscenza della storia della fotografia come espressione artistica al di là dei confini nazionali.

* "Koga" [Immagini di luce] è la rivista pubblicata da Yasuzo Nojima nel 1932-1933.

[1] *The History of Japanese Photograpy*, a cura di Anne Wilkers Tucker, Dana Friis-Hansen e Ryuichi Kaneko, The Museum of Fine Arts, Houston 2003.

[2] Esistono certamente diversi studi in italiano che trattano singoli periodi o autori della fotografia giapponese, ma ciò che manca è un'opera di carattere generale. Benché il catalogo della mostra organizzata dalla Galleria d'Arte Modena di Bologna e dal Comune di Milano nel 1979, *Fotografia giapponese dal 1840 ad oggi* (Bologna 1979) abbracci un periodo molto ampio, non contiene studi approfonditi sull'argomento, ma solo brevi cenni storici di inquadramento.

[3] Va specificato, una volta per tutte, che quando si parla di "Occidente" nel contesto artistico ci si riferisce soprattutto all'Europa e in secondo piano agli Stati Uniti.

[4] Ideogrammi, di origine cinese, che fanno parte della scrittura giapponese.

[5] Fra questi non si è trovata traccia di Yasuzo Nojima. Va detto che i cataloghi delle esposizioni francesi, inglesi e anche italiane riportavano spesso solo i cognomi degli autori presenti e, poiché in giapponese è uso scrivere prima il cognome e poi il nome, gli errori relativi agli autori nipponici sono frequenti. Non posso quindi escludere con totale certezza la partecipazione di qualche sua opera alle rassegne europee. Tuttavia il fatto che anche gli studiosi che hanno esaminato la sua corrispondenza, come Jeffrey Gilbert, non ne diano notizia alcuna, conferma questa tesi.

[6] Tutti gli studiosi di Nojima concordano su almeno tre periodi di evoluzione. In particolare mi riferisco al testo di Jeffrey Gilbert "Nojima et l'avant-garde" pubblicato in *Japon des avant gardes 1910–1970*, 1986. Ma anche quest'ultimo non prende in considerazione l'ultimo periodo della carriera dell'artista, considerando di fatto solo la sua produzione migliore (anni venti e trenta). Poiché in questa mostra sono presenti opere tarde, ritengo più corretto aggiungere anche quest'ultima periodizzazione nello studio dell'artista.

[7] "Sul foglio di carta veniva steso con l'aiuto di un pennello uno strato di soluzione di gomma arabica colorata e addizionata con bicromato [di potassio]. La stampa esposta veniva sviluppata semplicemente immergendola in acqua a temperatura ambiente. Le particolari caratteristiche adesive della gomma permettevano ampi interventi dell'operatore: [...] si potevano aggiungere altri strati di gomma per eseguire sovrastampe allo scopo di aggiungere ulteriori sfumature, per rendere più profonde e ricche di dettaglio le ombre o le luci"; Lorenzo Scaramella, *Fotografia. Storia e riconoscimento dei procedimenti fotografici*, Edizioni De Luca, Roma 1999, p. 133.

[8] "Koga", vol. 1, n. 1, 1932; cit. da Ryuichi Kaneko, "Snapshots of the City: Photographs of Modern Tokyo", in *Rhapsody of Modern Tokyo*, Tokyo Metropolitan Museum of Photography, Tokyo 1993, pp. 12-13.

[9] La spiegazione del procedimento al bromolio è più complessa: "la preparazione avveniva dapprima realizzando una normale stampa in bianco e nero; lo sviluppo e il fissaggio venivano condotti con particolare precauzione [per non insolubilizzare tutta la gelatina] [...]. Una volta ottenuta la stampa essa veniva trattata con una soluzione [sbiancante] di ferricianuro di potassio e sali di cromo. [...]. L'importante effetto secondario di tutto ciò risiedeva nel fatto che l'argento, ossidandosi, rendeva la gelatina insolubile. Dopo un lavaggio la stampa veniva fissata per eliminare completamente l'argento. A questo punto si aveva un'immagine costituita da gelatina insolubile nelle ombre e solubile (quindi in grado di assorbire l'acqua e respingere gli inchiostri grassi) nelle zone chiare"; Scaramella 1999, p. 135. A questo punto si procedeva alla stesura degli inchiostri grassi con pennelli che consentivano tutte le possibilità interpretative del caso. Ogni stampa era così un unicum.

[10] In *Jinbutsu Sakugaho*, 1927; cit. da Kohtaro Iizawa, "The Portaits of Yasuzo Nojima", in *Yasuzo Nojima and Contemporaries*, The National Museum of Contemporary Art, Kyoto 1991, p. 147.

[11] In "Asahi Camera", giugno 1941.

[12] Yuri Mitsuda, "Yasuzo Nojima – A Clarity of Vision", in *Yasuzo Nojima and Contemporaries* 1991, p. 88.

Chiara Dall'Olio

Yasuzo Nojima, Light Pictures*

At first glance, what appears most striking of Yasuzo Nojima's photographs is their harmonious play of lights and shadows. Skilfully balanced through the lens, they are magnificently softened by the expert hand of the Japanese artist. It is difficult not to be moved by the sculptural quality of the bodies, faces and objects captured by Nojima. The subject, whatever it may be, always gives the impression of transcending the bidimensionality of the paper; bodies always seem to be there, as if one could touch their velvety surface. Women's gazes, boldly turned towards the camera, appear to be focused on the viewer. Delicate chiaroscuros bring out shapes that are far from transient. By contrast to the physical weakness Nojima suffered from for most of life, his photographs possess a remarkable strength, one that transcends national borders and goes well beyond early-twentieth-century artistic currents, making this Japanese artist a master of international photography. Yasuzo Nojima, however, was much more than simply a photographer: for he was also a promoter of art in its most varied forms (from painting to sculpture, drawing, ceramics, and of course photography) at a particular time in the artistic history of Japan. To fully appreciate the significance of this man's work, it is necessary to consider the main historic and artistic events that took place in Japan in the early decades of the twentieth century.

Regrettably, as Anne Wilkes Tucker noted in her introduction to *The History of Japanese Photography*,[1] there is very little awareness of these historic events. In particular, no history of Japanese photography is to be found among the various "histories of photography" that have been published in the West so far and which invariably focus on European and American history and authors, reserving but fleeting references to other continents. The main reason for this is the language barrier, which makes it difficult for Western scholars to access original documents, historiographical sources and critical contributions written in Japanese. Certain gaps have at least partially been filled by English-language publications, as illustrated, for instance, by the detailed work presented in Wilkes Tucker's volume, which has rightly become a cornerstone for Western scholars in this field. The situation in a country like Italy, for instance, remains problematic, however, as no detailed monograph has yet been published in Italian – be it an original work or a translation – on the history of Japanese photography from its origins to the present day.[2]

Not least for this reason, the Yasuzo Nojima exhibition organized in collaboration with the National Museum of Modern Art, Kyoto represents a precious chance to discover an author famous in his home country but almost unknown in Italy, and thus to add another piece to the puzzle of our knowledge of the history of photography in the Land of the Rising Sun.

Yasuzo Nojima was born in Urawa, Saitama Prefecture, outside of Tokyo, in 1889. He came from a wealthy family of merchants – the artist's father was a manager of the Nakai Bank – which in the past had been an official supplier to the Tokugawa shogunate. The family partly owed its good name and prosperity to the fact that it had been among the financial backers of the Kotokuin Temple (the Temple of the Great Buddha of Kamakura). Nojima's solid financial position and good family were certainly important factors that enabled him not only to live for art, but also to act as a patron of it. At the time of Nojima's birth, Japan was undergoing what is known as the "Meiji Restoration". On a political level, this meant the restoration of the power of the Meiji emperor after centuries of feudal obscurantism based on the rule of Shoguns. By following a traditionalist and isolationist policy, these representatives of the military and land aristocracy had cut the country off politically, commercially and culturally for over two hundred years. In 1853 the American Commodore Perry had forced the commercial blockade of the country by landing in the Uraga Harbor, Yokosuka. This signalled the beginning of the "Western invasion" of Japan, which, among other things, led to the democratization of society, to free trade and – what matters most in this context – to an opening up to Western art and culture.[3] It is worth noting, however, that in the course of the eighteenth century certain restricted but open-minded milieus had already gained some familiarity with the West and Western ideas via the harbour of Nagasaki (the only harbour of the archipelago open to Chinese and Dutch ships). So much so that in 1848 a Dutch ship had brought the first daguerreotype machine to the country. The idea of a rational and technologically advanced West had been circulating in Japan since the eighteenth century. This image was further reinforced when borders were opened in the nineteenth century and the Japanese grew more acquainted with Western painting. What they were most intrigued by was the "technical skill" with which reality was faithfully depicted in oil canvases. This approach, unusual for the European public, was rooted in the very

foundations of traditional Japanese art, to which the notion of life-like painting was utterly foreign. Realism swept across the country as a new current of thought, literature and art. Nojima's generation was the first to receive a Western-oriented education, imparted by teachers who had studied abroad and then formed new classes upon their return. Western thought and more generally all new "things" introduced from Europe and the United States were chiefly considered to be technological innovations. Photography too was initially only regarded as one amongst other recently imported scientific tools that could be used to reproduce reality. It is worth noting that the Japanese word for "photography" is *shashin*, which is written with *kanji*[4] that literally mean "copy truth". Much the same had occurred in Europe only a few years earlier, yet the new means of expression carried a different weight in Japan precisely on account of the particular cultural climate in which it was adopted. It may certainly be argued that right from the start Japanese photography imitated Western photography, and that the stylistic changes it underwent were parallel to those occurring in Europe. Still, it would be an oversimplification to reduce Japanese photography – including that of the early years – to the mere imitation of our own. The first Japanese authors learned the craft from Western photographers who had moved to the archipelago (starting with the Italian Felice Beato). The Japanese learnt not only photographic techniques from them, but also compositional schemes, while at the same time introducing – from the very beginning – typically Japanese features in their pictures. This mingling of opposite tendencies – a desire for innovation and conformity to Western dictates on the one hand, and a resistance to changing traditional aesthetics on the other – was to shape not only photography but the entire Japanese art scene for years to come. In the nineteenth century photography became widespread thanks to a boom in commercial studios offering pictures to suit both local taste and that of the growing number of Western tourists. While the Japanese public was more interested in personal portraits and landscapes, which would often be mounted on silk bands, not unlike traditional paintings, tourists tended to purchase photos of famous places and Japanese "customs and traditions" – frequently of a rather fanciful kind, but suited to the image Westerners had of the East. One is immediately reminded here of George Sommer's pictures of Neapolitan customs, both for the way in which the subjects are presented and for the public which these photographs targeted (northern European tourists).

By the early twentieth century, many Japanese amateurs had taken up the expensive hobby of photography, which they regarded as a genuine means of expression. In order to distinguish themselves from professional photographers – whom they saw as mere technicians pursuing exclusively commercial goals – they assembled in societies, as their European counterparts were doing roughly in the same period (consider for instance The Brotherhood of the Linked Ring in Britain or the Société Française de Photographie). In 1907 the Tokyo Shashin Kenkyukai [Tokyo Society for

the Study of Photography] was founded, which had the unquestionable merit of promoting the work of European pictorialists in Japan. The photographs taken by its members drew upon Pictorialism, as well as traditional painting, but for the most part showed little originality or artistic skill. On the other hand, it must be said that photography was more readily accepted as a form of art in Japan than it was in Europe. As the pre-eminence of painting and sculpture in Western art had remained unchallenged for centuries, it took quite some effort for photography to enter the Hall of Fame of the arts. In fact, the same tradition and hierarchy among art forms was unknown in Japan, where the "new arts" from the West – from oil painting to photography – were all equally accepted. The debate in Japan rather revolved around the subtle relation between man and nature, and its representation. We have already seen how Japanese pictorialists would draw inspiration from painting; not unlike their European colleagues, they also favoured non-silver prints: the use of carbon print, gum bichromate print, the Bromoil process, etc. These techniques were appreciated for their painting-like quality and because they enabled the artist to add a wide range of "artistic" touches in the printing phase: paintbrush strokes for colour gradations, the softening of chiaroscuro tones, and the application of paint. But while in Europe these techniques were merely rediscovered (as they had been invented in the 1860s), in Japan they were introduced for the first time with the translation of Western manuals carried out by the first president of the Tokyo Shashin Kenkyukai, Tetsusuke Akiyama.

Several Japanese pictorialist photographers presented their works in European salons.[5] The overall quality of these pictures was not great, perhaps, yet it signalled the beginning of artistic photography in Japan and thus provided an important starting point for more sensitive and gifted authors, such as the young Yasuzo Nojima.

The new generations of photographers (and artists in general) were influenced by the ideas conveyed by Western literary realism, which were being promoted at the time by groups of writers and artists such as those linked to the important magazine *Shirakaba* [White Birch]. These photographers distanced themselves both from commercial photography and from the artistic tradition of Japan by focusing the artistic debate on reality as it is perceived by the senses and on the determination of the self. In such a way, they set the foundations for Japanese modern art.

Yasuzo Nojima was one of the young artists who approached photography, not unlike Western-style oil painting (*yoga*), as an expressive language for the representation of reality. Nojima was still a student at the lower school of Keio University (a private university of liberal bent) when in 1906 he began taking photographs and painting. This devotion to photography and painting was to accompany the artist for the rest of his life. In 1907 Nojima presented his early photographs to the Tokyo Shashin Kenkyukai, which in 1910 welcomed him among its members and displayed his works in its first annual exhibition. The reader should refer here to the chronology at the end

of this book for the main events in Nojima's career. It will be worth focusing in greater detail, however, on the way in which the artist's style subtly evolved over the years. Four main periods may roughly be identified.[6]

The first phase, that of Nojima's debut (1906–15), we might call the "unconscious" phase, since the artist, on account of his young age, was still searching for modes of expression of his own: his gaze, which was to prove so important in coming years, was not yet mature. This phase witnessed Nojima's first attempts to photographically apply the notions of realism he had acquired as a student. There are very few pictures from this period: some landscapes (the famous *Muddy Sea* of 1910, p. 45), male portraits, and two nudes – *Woman Combing Her Hair* of 1914 and *Woman Leaning on a Tree* of 1915 (p. 48) – that draw upon Western painting as well as traditional Japanese elements. By contemplating reality, Nojima realized in these years that it was necessary for him to depict things and people as seen through his own eyes, rather than according to the traditions and aesthetic canons of any given current. For Nojima, the idea of self-determination so strongly promoted by the magazine *Shirakaba* meant searching for an expressive language of his own by which to represent reality. The photographic technique the artist found most suited to his needs in these early years was the gum bichromate, a non-silver method of printing that by exploiting the insolubleness of light-exposed potassium bichromate combined with pigmented arabic gum enabled one to touch upon printed photographs in a number of different ways.[7] Highly appreciated by pictorialists the world over, this technique came easily to those who, like Nojima, were also familiar with painting.

It was precisely the language of Pictorialism that Nojima adopted in the second stage of his career – the pictorialist phase (1915–23). By this time, the shift of Nojima's work towards artistic photography was already well under way. The pictures he took at the turn of the 1920s still feature the use of gum bichromate; the subjects are all posing, the atmosphere is sober, and the final impression is that of powerful yet composed scenes. One can sense here all the weight of *Shirakaba*'s realism.

In 1915 Nojima opened a photographic studio in Tokyo, the Mikasa Shashinkan [Mikasa Photo Studio]. Here he would concentrate on his art, while leaving the everyday task of making portraits up to trusted partners.

Nojima's gaze was still evolving in those years. The artist trained at *yoga* painting: he studied, painted, and in 1919 opened the Kabutoya Gado [Kabutoya Gallery]. This crucial event is what most influenced Nojima's art in this period. For one year in his Tokyo gallery he exhibited the works of young painters who drew inspiration from contemporary Western art. He did so not for profit, but with the firm intention of acting as a patron of the arts: of contributing to the evolution of culture by granting young authors full freedom of expression. The gallery became a point of reference for emerging artists not merely as a space for exhibits, but above all as a meeting place for exchanging different artistic points of view. Nojima was always there as the soul and critical eye

of the Kabutoya. Here he met artists he was destined to remain in touch with for the rest of his life. This was the case with the painter Ryuzaburo Umehara, for instance, who taught Nojima oil painting and whose works were to inspire some of his later photographs (a series of nudes from the 1930s). Nojima purchased a number of works, financially supporting the artists he had chosen for his gallery. He would also take pictures of the exhibits and the works on display, pictures that would subsequently be used for catalogues. Curiously enough, no photographs were ever exhibited, whether by Nojima or any other author. Although the gallery only lasted one year, it was a genuinely fruitful experience for Nojima, whose art in the immediately following years would show clear traces of the influences he had been exposed to.

The study of painting and search for life-likeness which Nojima had so keenly pursued up to this point began to waver on account of the contradictions between the pictorialist language on the one hand and the modernity of his own vision on the other. It did not take long, however, for the artist to find a new and more powerful mode of expression. He chose to stress the contrast between light and shade as a way of giving shapes greater plasticity – photographic, not pictorial plasticity. It was precisely Nojima's close contact with painting in these years that inspired him to develop an exclusively photographic language, as opposed to the pictorialist imitation of painting.

The most fruitful period in Nojima's photographic career were the years between 1930 and 1933, what may be termed his modernist phase. Aside from the artist's experience with the Kabutoya Gado, other events occurred in this period that influenced him just as much: along with the gallery, in 1920 he also closed the Mikasa Shashinkan. With the money gained from the sale of the two properties, Nojima opened in the same year the Nonomiya Shashinkan [Nonomiya Photography Studio], which remained in business up until 1945. The Nonomiya was first located not far from the Imperial Palace in Tokyo. After the earthquake of 1923, however, it was rebuilt on the ground floor of a building designed by the architect Kameki Tsuchiura. The studio immediately became a meeting point for young exponents of the Modern Photography movement, who looked up to Nojima as their mentor and patron. In 1931 Tokyo and Osaka hosted the German travelling exhibit *Film und Foto* organized by the Deutsche Werkbund (an association of artists, architects, designers, and industrialists). This brought the representatives of European and American avant-garde photography to Japan for the first time: Rodchenko, Yva, Steichen, Imogen Cunningham, Umbo, and Moholy-Nagy (to mention but the most famous). The exhibition had a huge impact and made people aware of the new vision (and potential) of the language of photography. Nojima's reaction to this exhibit came in 1932 with the publication of the magazine *Koga* [Light Pictures], which nourished the minds of Shinko Shashin [New Photography] devotees with articles, translations, and the publication of emerging works, as well as new photographs taken by Nojima himself. The contributors to the magazine then joined the entourage of the Nonomiya studio,

as was the case with people such as Iwata Nakayama, Ihei Kimura, and Nobuo Ina. Nobuo Ina signed the *Koga* manifesto "Back to Photography!" which was featured in the first issue of the magazine. It read: "The photograph is a product of industrial society. It uses machinery to give expression to events and objects. Giving expression by machinery, through machinery, is the most critical, essential moment in the process of creating a photograph. Without machinery, photography is not possible (here, by 'machinery' I mean not only the camera itself, but all photographic equipment, including light-sensitive materials). The distinctive quality of the photograph is its mechanicalness. Sever ties with art photography. Abandon received concepts of art. Smash the icons! Then, become acutely aware of the mechanicalness of the photograph itself! The aesthetics of photography as a new art form – the art of photography – can only be established when these two preconditions are met."[8]

A graphic designer with a Bauhaus background, Hiromu Hara, later joined the *Koga* group. The magazine became a point of reference for Shinko Shashin. Eighteen issues of it were published up until 1933, when it closed down.

Nojima's photographic work drew new creative force from the impulse given by New Photography, as well as the maturity of vision the artist had acquired through his experience with the Kabutoya Gado and the later exhibitions he had held in his own home. Between 1930 and 1933 Nojima produced his most beautiful works: a series of still-lifes (pp. 60–63), magnificent nudes (pp. 78–85) and portraits of "model F" taken in the years 1930–31 (pp. 89–93), and especially the sharp portrait of Miss Chikako Hosokawa (on the cover page).

The prints of these photographs are truly, exceptionally beautiful. Nojima switched from the use of gum bichromate to the bromoil process, no doubt influenced in this choice by Ryuzaburo Umehara's oil painting lessons. The photographer obtained his bromoil prints from normal gelatin silver prints: after "bleaching" these, with a brush he would apply oily ink which would only seep into the darkest areas of the picture.[9] The final outcome is made particularly powerful by the manual skill of the artist in the printing phase, and especially by his new shooting perspective. As Nojima himself writes, what captured his attention were shapes and light: "When I make portraits, I move the subject to a place with suitable light and first just look. Then I evaluate the qualities of light and shadow and of form. Once I am pleased, I immediately shoot. I am not concerned with capturing the model's personality or revealing his or her special attributes. I shoot in accordance to my perception of light and form: these elements hold with my interest".[10]

What determines the composition of Nojima's portraits, therefore, is his perception of light and shapes. This partly explains the fact that Nojima used very few models in his career: once he found someone embodying his female ideal – a strong and resolute woman capable of gazing straight into the camera – he would photograph her dozens of times. The repetitiveness of the subject in no way detracts from the final outcome; on the contrary, it reinforces

it, for the photographer makes the public empathize with his gaze. And that of Nojima's is a sharp, penetrating gaze. The nameless face of "model F" does not simply embody an ideal of femininity: it stands for the depersonalization of the individual that Japanese society was witnessing – the anonymous faces of nameless individuals endlessly repeating themselves in the crowds of Tokyo.

As previously mentioned, the photographic rendition of the softness of skin or fruit is incredibly detailed in the artist's still-lifes and nudes from this period. For both these subjects, Nojima chose to focus on details (such as legs) which he then cut off from their surroundings (thus one hardly notices the table on which the fruit is resting). Yet, his reason for doing so is completely symbolical and steeped in Japanese philosophy: details are portrayed to give an idea of the whole.

The greatness of this author lies in the fact that he proved capable of perfectly embracing and practising Western art while remaining essentially Japanese.

In 1933 Nojima exhibited a selection of his portraits in the Kinokuniya Gallery in Ginza: *Works by Nojima Yasuzo – Photographs of Women's Faces, 20 pieces*. This exhibition, installed by graphic designer Hiromu Hara, featured tewnty gelatin enlargements, all of which were directly attached – without frames – to a horizontal strip of paper skirting the walls of the gallery. This was the final step taken by Nojima, who suddenly chose to completely abandon pictorialist techniques and switch to silver bromide print – the result being bare, cold and uncompromising photography.

In 1933 the Japanese began to clamp down on avant-garde movements, leading a number of photographers to later abandon this field and turn to photojournalism. Nojima ended *Koga* but continued working as a photographer. This was the last phase in his career. His pictures from the 1940s and 1950s – double exposures (p. 109) and photomontages (p. 129) – show none of the originality and power of his earlier works. Still, they bear traces of an ongoing attempt on their author's part to renew his photographic language while remaining faithful to his favourite subjects (portraits, nudes and still-lifes).

While – as just mentioned – the tensions leading to the Second World War induced many photographers to shift their attention to reporting, Nojima did not do so. In a 1941 interview, he boldly stated: "Everyone has the right to decide whether or not to practise an art that is to one's own satisfaction. … I choose not to practise photojournalism".[11]

Not least, in the light of Nojima's fierce resistance to defend the independence of the photographer's gaze, the last pictures of his career may be seen as conveying the purity of thought that marked his entire artistic life. As such, they are to be viewed in the wider context of his work. Nojima's steadfast ideas, the way in which he combined strength and delicateness in his photographs, his interest in new artistic frontiers, and finally his great respect for the expressive needs of others never affected the meekness of his

character. While adopting a non-traditional language, he always remained deeply in touch with his Japanese roots. He actively lived through three ages of profound cultural transformation for his country (the Meiji era, 1868–1912; the Taisho era, 1912–26; and the Showa era, 1926–89); he did so with great clear-headedness and coherency, without ever yielding to compromise. He was not simply an artist, but a veritable promoter of modern art, which he supported in both word and deed: to the very end, he continued backing those artists (painters) he had been in touch with ever since the days of the Kabutoya gallery, and exhibiting their works in his own home.

"For Nojima, seeing was everything, and he was never without his camera. He recorded, protected, and published the 'beauty' that he witnessed and discovered in the world around him."[12] Nojima never left Japan, but his broad views are now bringing him to the attention of an international public. He was a great master of photography as pure art, and interpreted the two artistic movements of Pictorialism and Modernism by adopting their expressive languages in a very personal manner.

This exhibition offers an opportunity to admire Nojima's work and to add another important piece to the puzzle of our historical knowledge of photography as an artistic mode of expression transcending national boundaries.

* Koga [Light Pictures] is the magazine Yasuzo Nojima published in 1932–33.

[1] The History of Japanese Photograpy, edited by Anne Wilkers Tucker, Dana Friis-Hansen and Ryuichi Kaneko (Museum of Fine Arts, Houston, 2003).

[2] There are certainly various studies in Italian discussing specific periods or authors in the history of Japanese photography. What is missing is a more general view. So, for instance, the catalogue of the exhibition organized by the Galleria d'Arte Modena of Bologna and the Municipality of Milan in 1979, Fotografia giapponese dal 1840 ad oggi (Bologna, 1979), while covering a wide time span, contains no detailed studies of the subject, offering only a brief historical overview.

[3] It is worth emphasizing, once and for all, that what is meant by "West" in the context of art history is primarily Europe, and only secondarily the United States.

[4] Ideograms of Chinese origin that form part of the Japanese writing.

[5] No trace of Yasuzo Nojima was found among these. It should be said that the catalogues of French, British and even Italian exhibitions often provide only the artists' surnames. As it is standard practice in Japanese – unlike in European languages – to write one's surname before one's name, mistakes were frequently made. Hence, I cannot confidently rule out the possibility that some of Nojima's works might have been displayed in European exhibits. This seems an unlikely possibility, however, not least because it is never mentioned by scholars, such as Jeffrey Gilbert, who have examined Nojima's correspondence.

[6] All scholars of Nojima agree in identifying at least three stages of evolution in his career. I would especially refer here to Jeffrey Gilbert's essay "Nojima et l'avant-garde", published in Japon des avant gardes 1910–1970 in 1986. This study, however, does not take account of the final period in the artist's career, as it only examines his most productive years (the 1920s and 1930s). Since later works by Nojima are also

featured in this exhibition, I think it is more accurate to add this final phase in our study of the artist.

7 "With the help of a brush, a layer of coloured gum arabic enriched with [potassium] bichromate would be spread on the sheet of paper. The exposed print would then simply be developed by bathing it in water at room temperature. The particular adhesive quality of the gum made a range of further operations possible: [...] one could apply other layers of gum to create overprints for added nuances of colour, or to make the light and shade in the picture more marked or more detailed." Lorenzo Scaramella, *Fotografia. Storia e riconoscimento dei procedimenti fotografici* (Rome: Edizioni De Luca, 1999), p. 133.

8 *Koga*, vol. 1, no.1, 1932, quoted by Ryuichi Kaneko, "Snapshots of the City: Photographs of Modern Tokyo", in *Rhapsody of Modern Tokyo* (Tokyo Metropolitan Museum of Photography, 1993), pp.12–13.

9 A more complex explanation of the bromoil process would read as follows: "first a normal black and white print was used; this would be developed and fixed with particular care [so as not to make all the gelatin insoluble] [...] Once a print was produced, this would be treated with a [bleaching] solution of potassium ferricyanide and chromium salts. [...] An important side effect of this process was that the silver, by oxidizing, made the gelatin insoluble. After washing the print, it would be fixed in order to completely remove all the silver. The result at this stage was a picture with shadows comprised of insoluble gelatine and light areas comprised of soluble gelatine (capable of absorbing water and eliminating oily ink)". Scaramella 1999, p. 135. At this point, oily ink would be applied by brush to achieve the desired effect. Each print was a unique copy.

10 In *Jinbutsu Sakugaho*, 1927, quoted by Kohtaro Iizawa, "The Portaits of Yasuzo Nojima", in *Yasuzo Nojima and Contemporaries* (The National Museum of Contemportary Art, Kyoto, 1991), p. 147.

11 In *Asahi Camera*, June 1941.

12 Yuri Mitsuda, "Yasuzo Nojima – A Clarity of Vision", in *Yasuzo Nojima and Contemporaries* 1991, p. 88.

Opere / Works

Mare fangoso
Muddy Sea, 1910
gomma bicromata
gum bichromate print
173 x 242 mm
inv. n. 001 / NY-A14

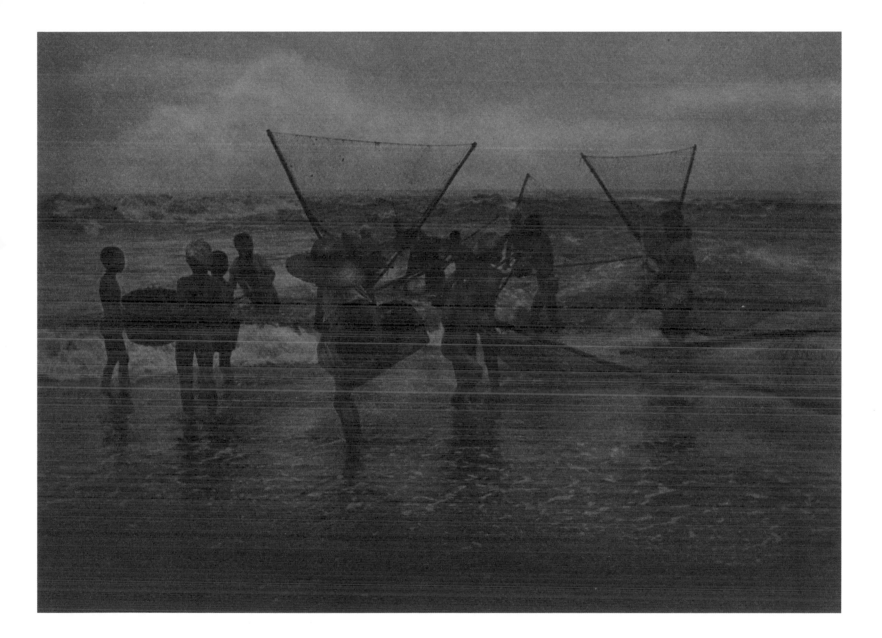

A Ooiso / At Ooiso, 1912
ozobromia / ozobrome print
146 x 191 mm
inv. n. 002 / NY-A66

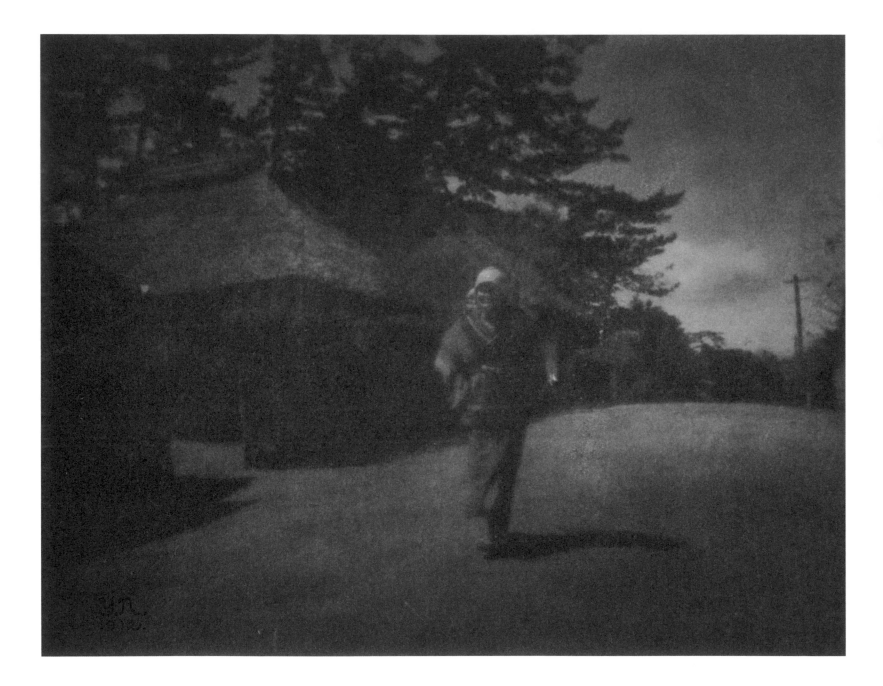

A Choshi / At Choshi, 1915
gomma bicromata
gum bichromate print
112 x 148 mm
inv. n. 005 / NY-A49

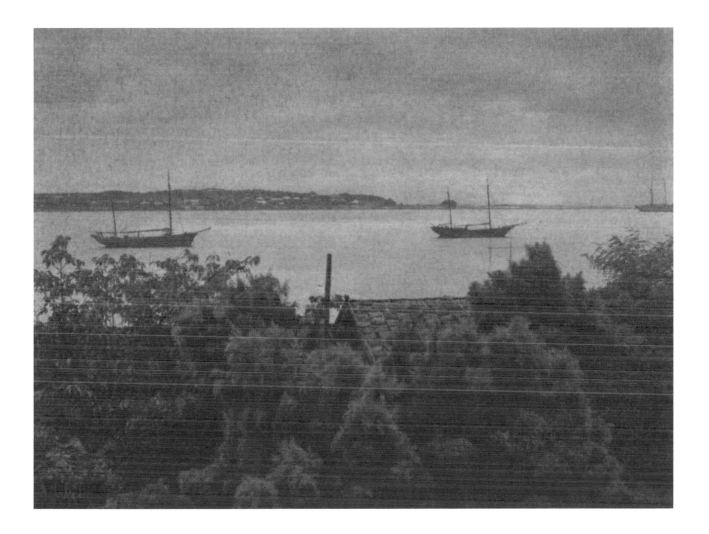

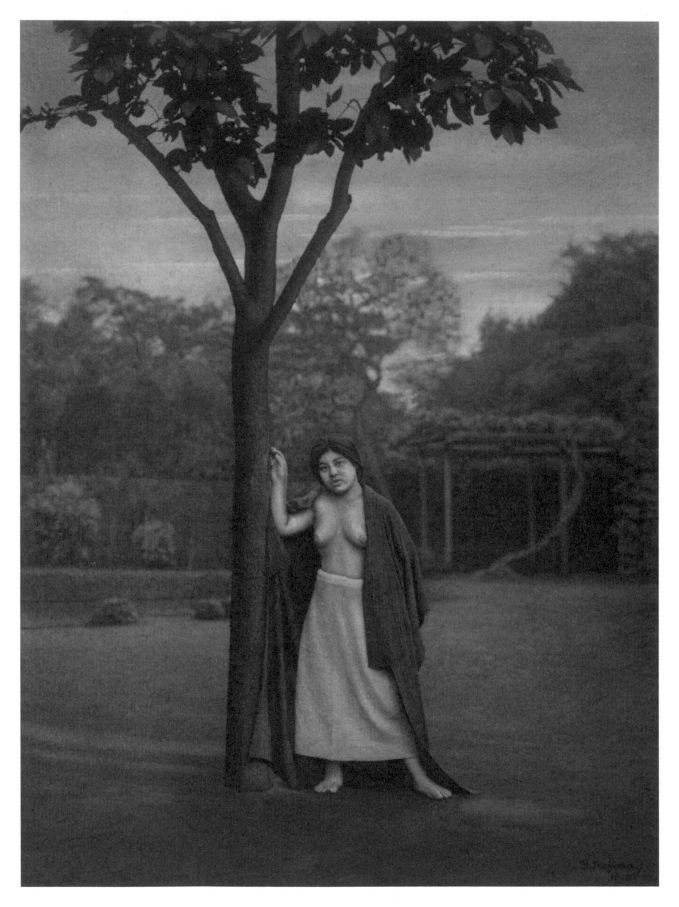

Donna appoggiata a un albero
Woman Leaning on a Tree,
1915
gomma bicromata
gum bichromate print
289 x 217 mm
inv. n. 004 / NY-A2

Titolo sconosciuto
Title unknown, 1915
gomma bicromata
gum bichromate print
272 x 233 mm
inv. n. 007 / NY-A40-1

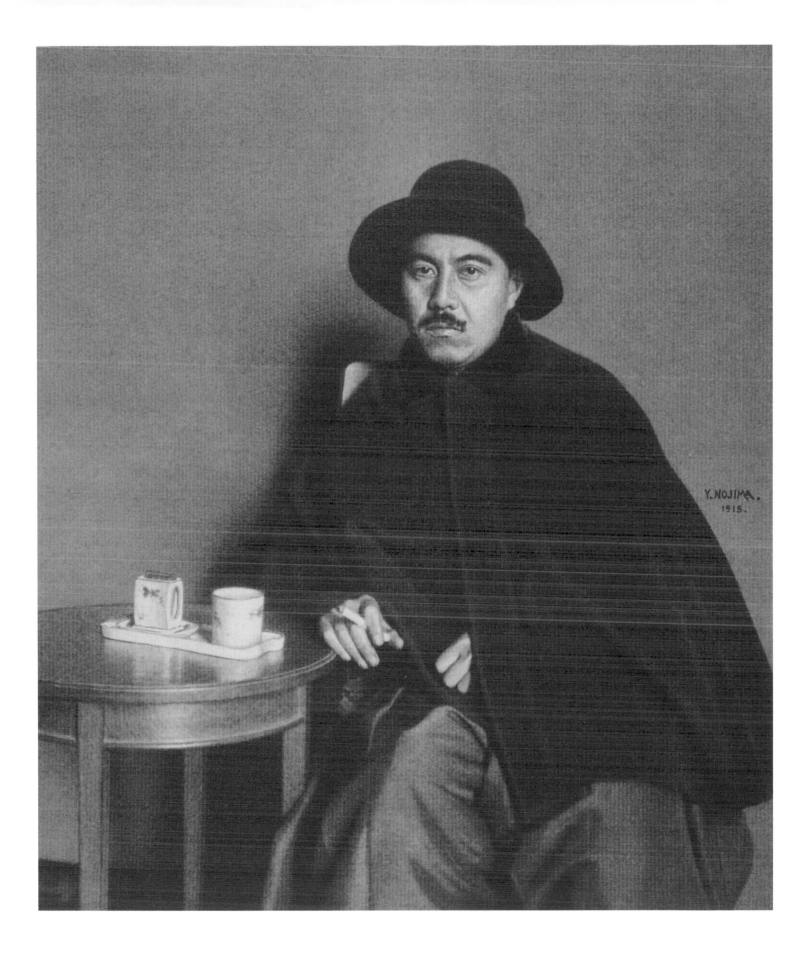

Ritratto di Mr. M.
Portrait of Mr. M., 1917
gomma bicromata
gum bichromate print
288 x 244 mm
inv. n. 008 / NY-A40-2

Ragazzo col raffreddore
Boy with a Cold, 1920
gomma bicromata
gum bichromate print
283 x 239 mm
inv. n. 015 / NY-A11

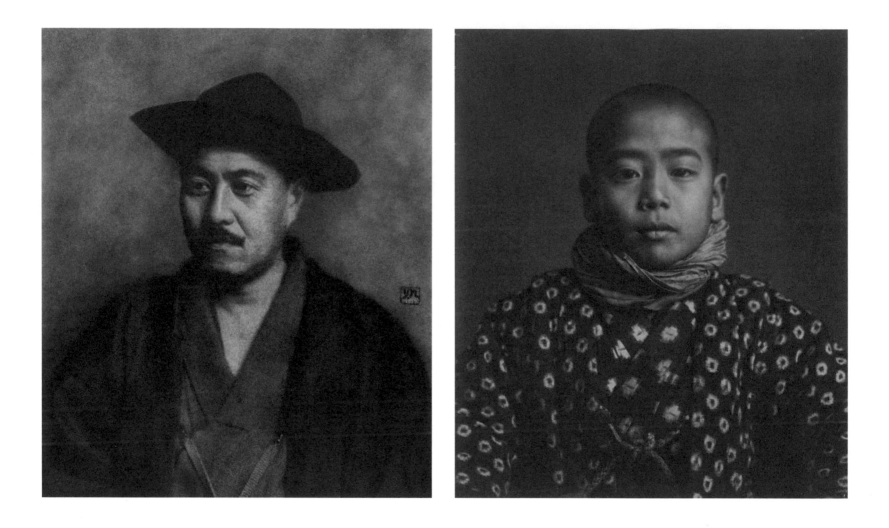

Donna in piedi
Standing Woman, 1917
gomma bicromata
gum bichromate print
280 x 207 mm
inv. n. 010 / NY-A4

Titolo sconosciuto
Title unknown, 1920
gomma bicromata
gum bichromate print
274 x 232 mm
inv. n. 013 / NY-A3

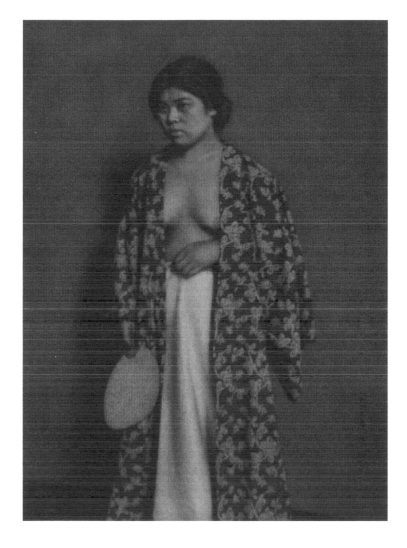

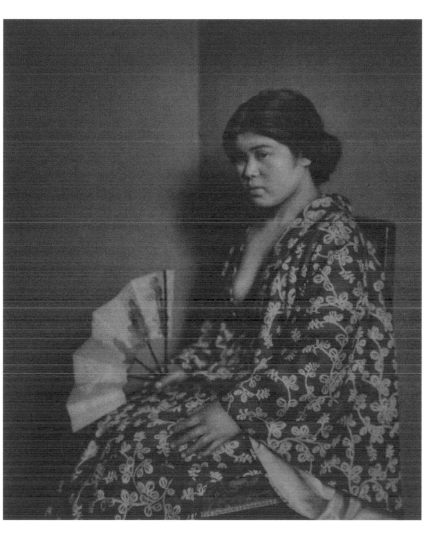

Titolo sconosciuto
Title unknown, 1920
gomma bicromata
gum bichromate print
150 x 98 mm
inv. n. 014 / NY-A50

Nudo / Nude, 1921
gomma bicromata
gum bichromate print
155 x 144 mm
inv. n. 018 / NY-A91

Titolo sconosciuto
Title unknown, 1921
gomma bicromata
gum bichromate print
273 x 230 mm
inv. n. 020 / NY-A7

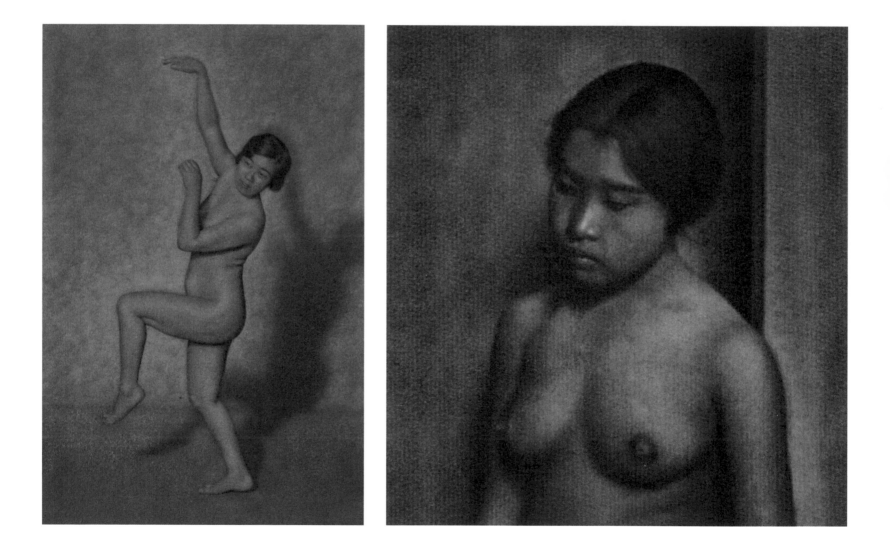

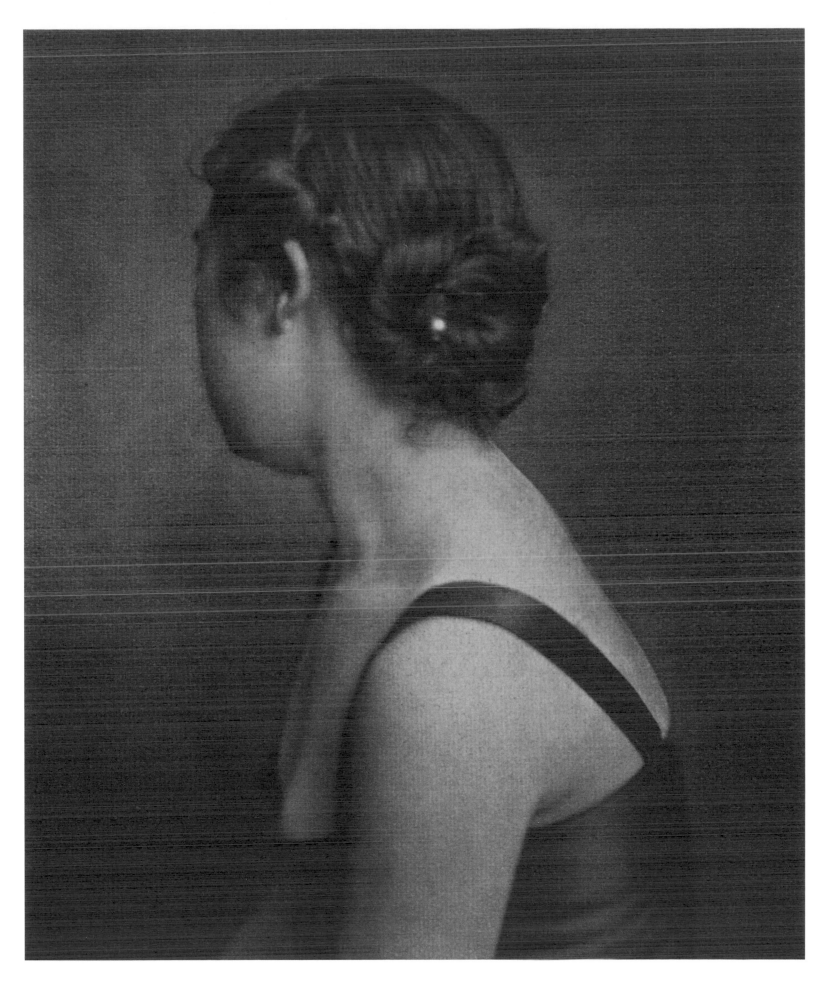

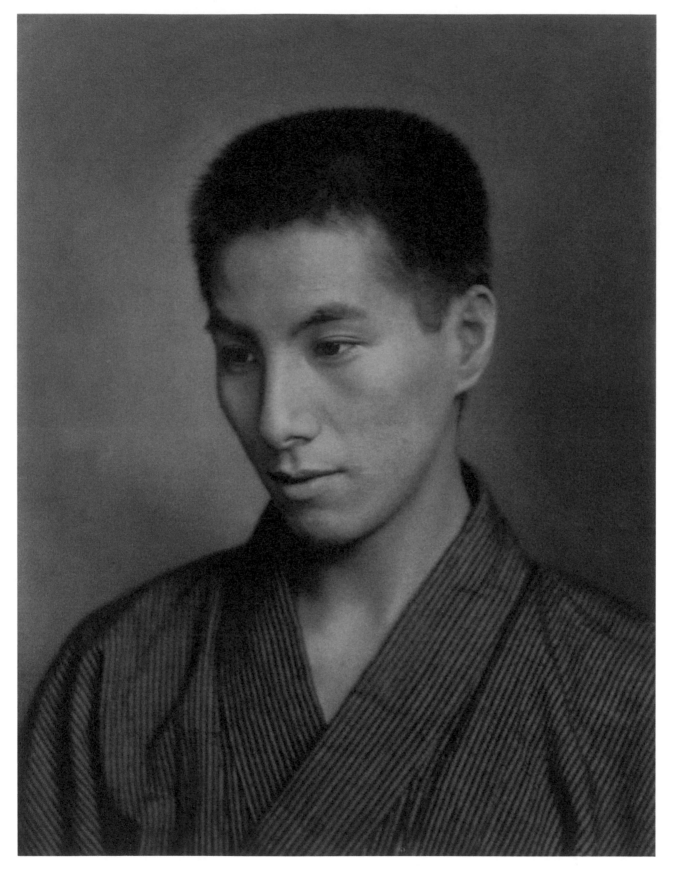

Titolo sconosciuto
Title unknown, 1920
gomma bicromata
gum bichromate print
279 x 215 mm
inv. n. 016 / NY-A52

Titolo sconosciuto
Title unknown, 1921
gomma bicromata
gum bichromate print
255 x 236 mm
inv. n. 021 / NY-A40-3

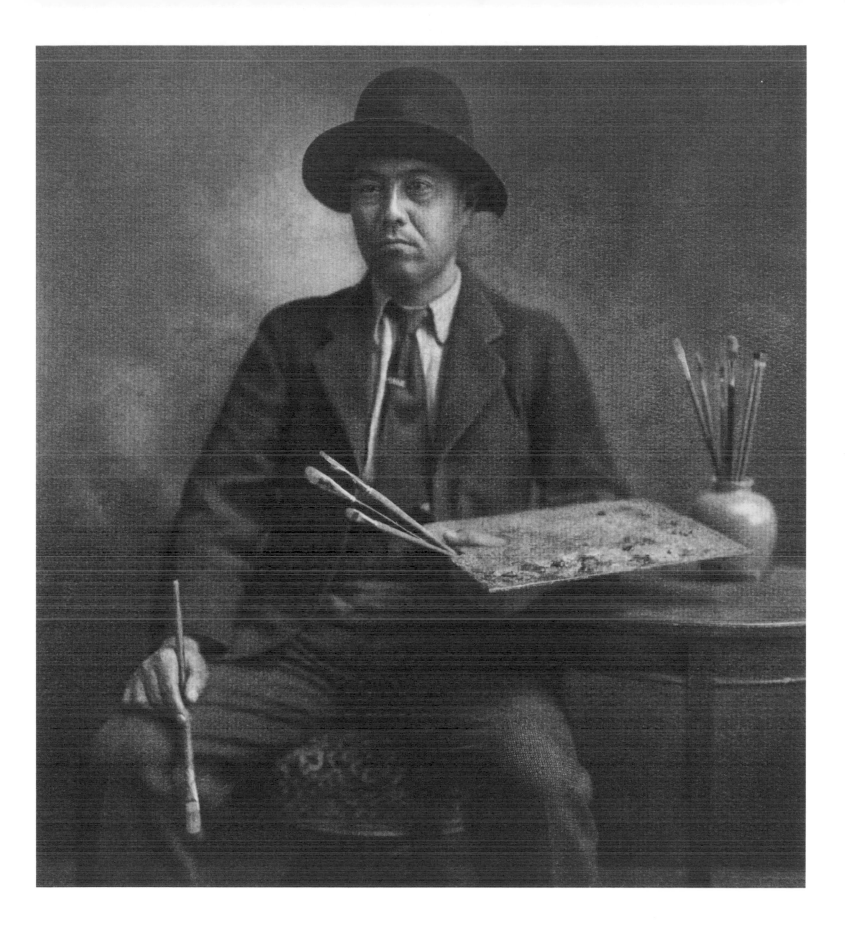

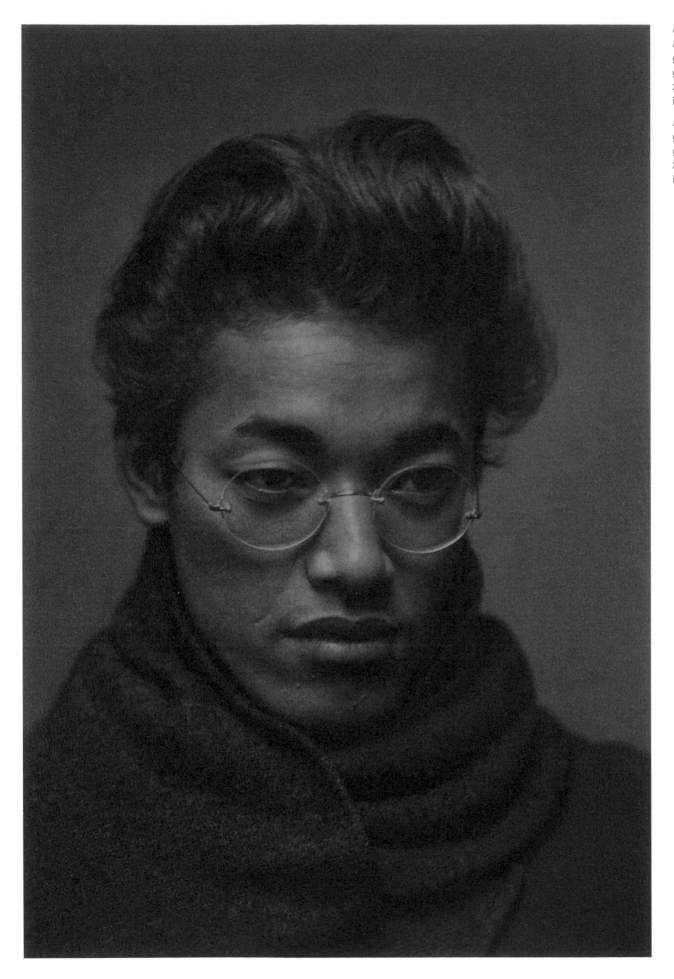

Ritratto di Mr. S.
Portrait of Mr. S., 1921
gomma bicromata
gum bichromate print
269 x 184 mm
inv. n. 022 / NY-A51

Mr. Kazumasa Nakagawa, 1923
gomma bicromata
gum bichromate print
212 x 165 mm
inv. n. 024 / NY-A12

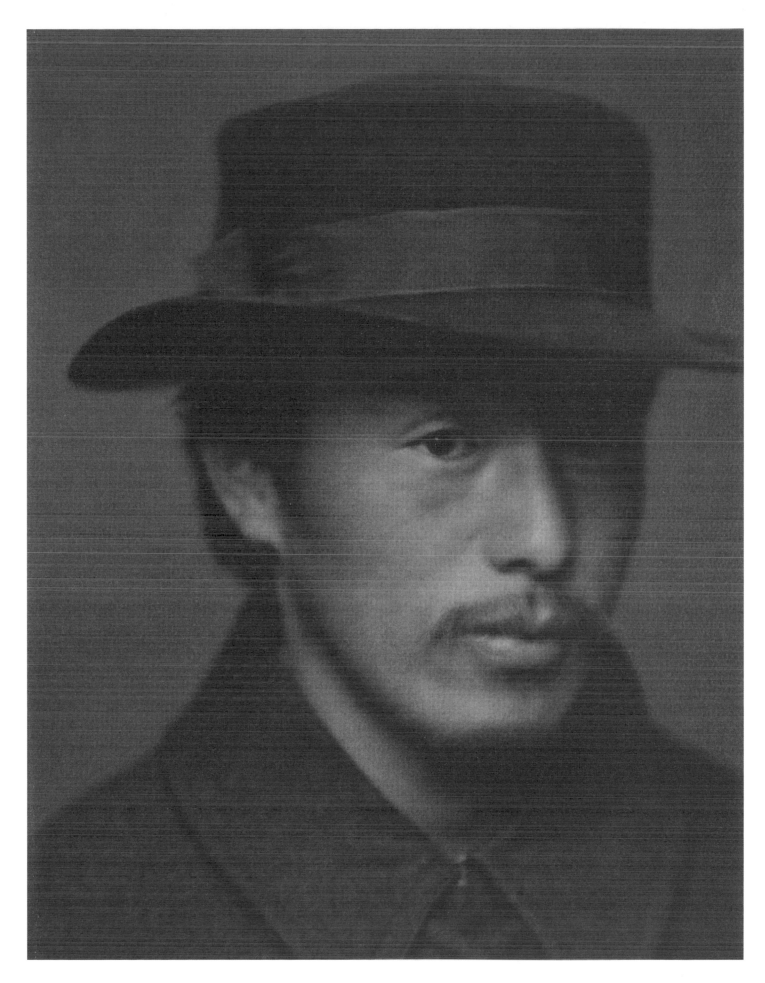

Titolo sconosciuto
Title unknown, 1926
bromolio / bromoil print
213 x 289 mm
inv. n. 026 / NY-A53

Titolo sconosciuto
Title unknown, 1929
bromolio / bromoil print
210 x 283 mm
inv. n. 027 / NY-A61

Castagne d'acqua
Water Chestnuts, 1927
bromolio / bromoil print
210 x 283 mm
inv. n. 028 / NY-A16

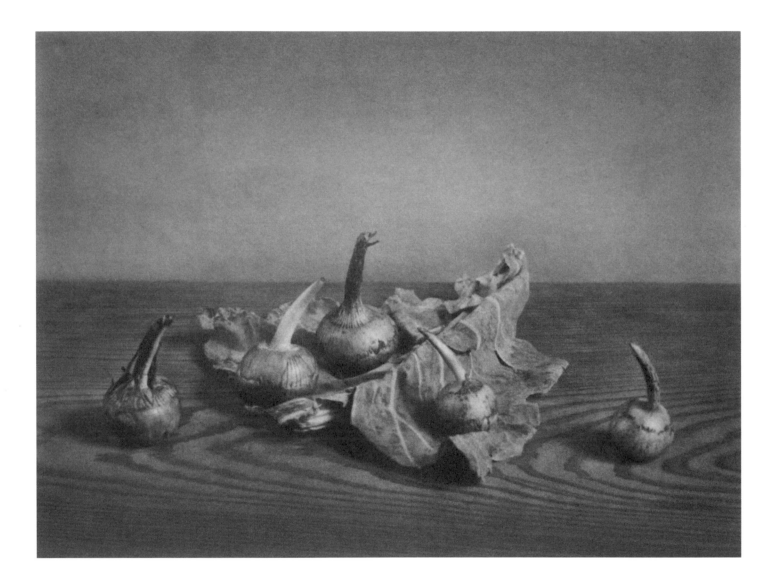

Busshukan (Limoni con le dita)
(Fingered Citrons), 1930
bromolio / bromoil print
172 x 275 mm
inv. n. 030 / NY-A134

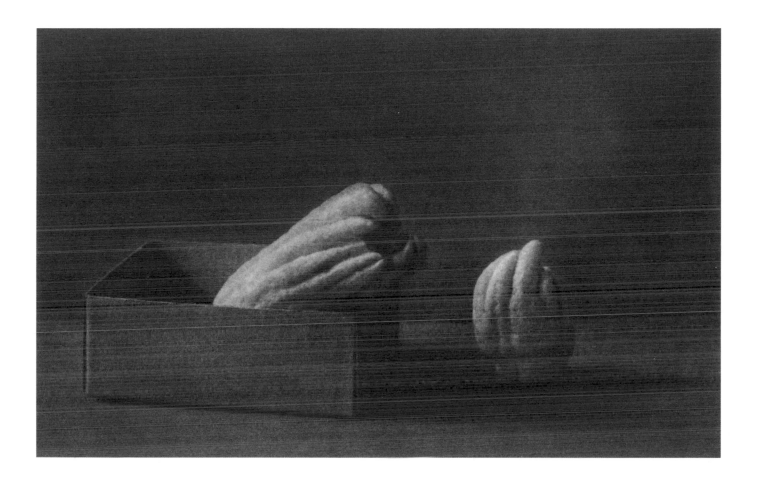

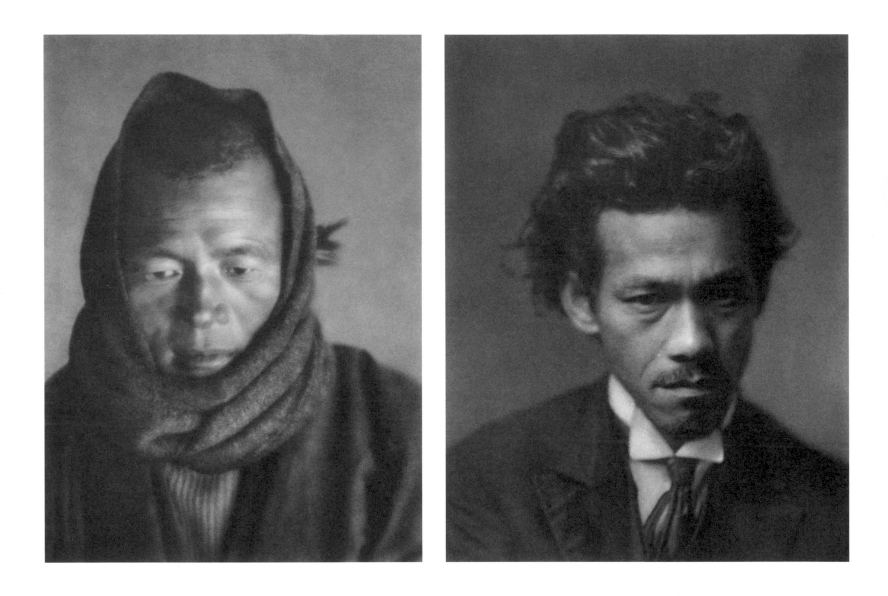

Titolo sconosciuto
Title unknown, 1930
bromolio / bromoil print
288 x 223 mm
inv. n. 037 / NY-A68

Titolo sconosciuto
Title unknown, 1930
bromolio / bromoil print
280 x 235 mm
inv. n. 040 / NY-A93

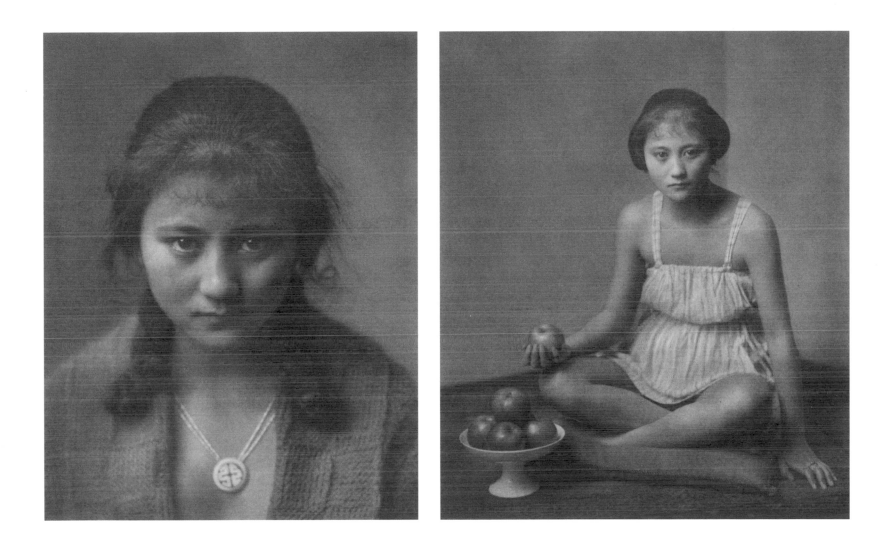

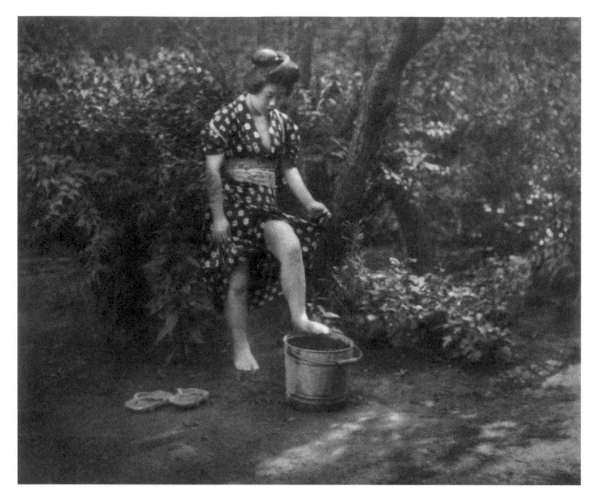

Titolo sconosciuto
Title unknown, 1930
bromolio / bromoil print
248 x 299 mm
inv. n. 041 / NY-A9

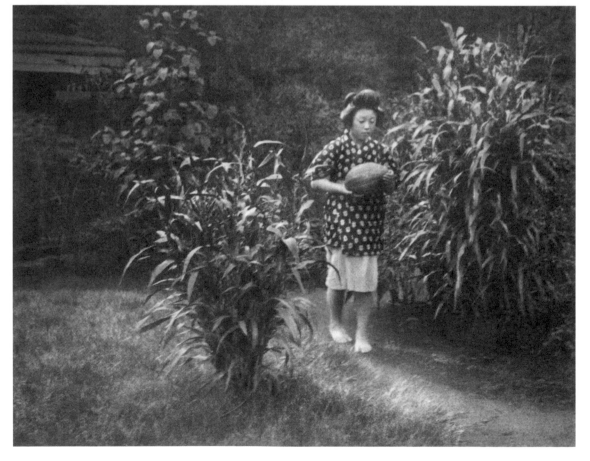

Veduta di un angolo di giardino
A View of a Garden Corner, 1930
bromolio / bromoil print
302 x 388 mm
inv. n. 043 / NY-A88

Nel giardino
In the Garden, 1930
bromolio / bromoil print
300 x 405 mm
inv. n. 044 / NY-A89

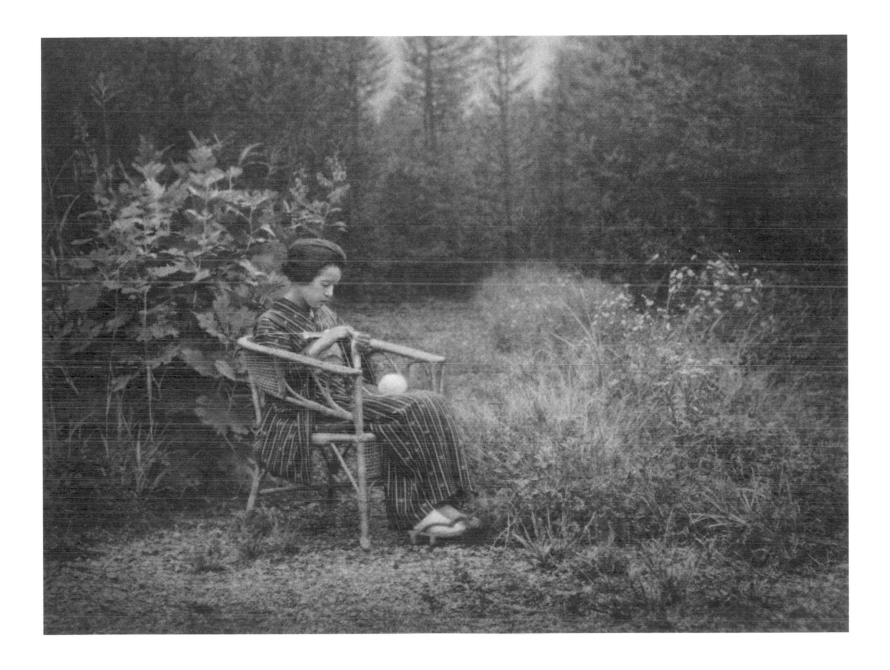

Principio d'autunno
Early Autumn, 1930
bromolio / bromoil print
274 x 392 mm
inv. n. 045 / NY-A141

Albero / Tree, 1930
bromolio / bromoil print
298 x 235 mm
inv. n. 047 / NY-A55

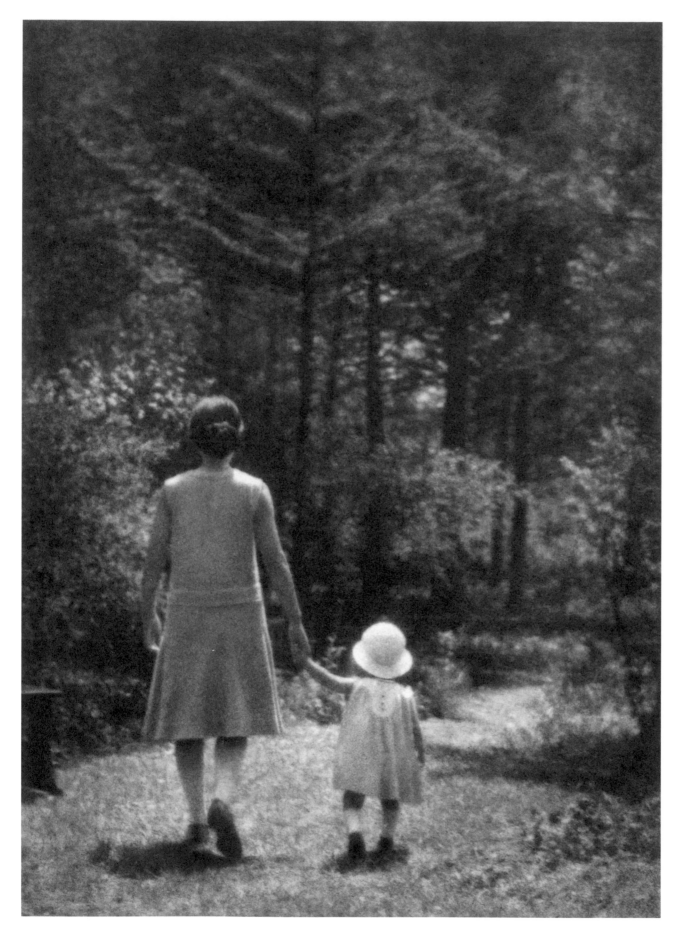

Titolo sconosciuto
Title unknown, 1930
bromolio / bromoil print
378 x 272 mm
inv. n. 051 / NY-A59

Nel giardino
In the Garden, 1930
bromolio / bromoil print
372 x 312 mm
inv. n. 048 / NY-A56

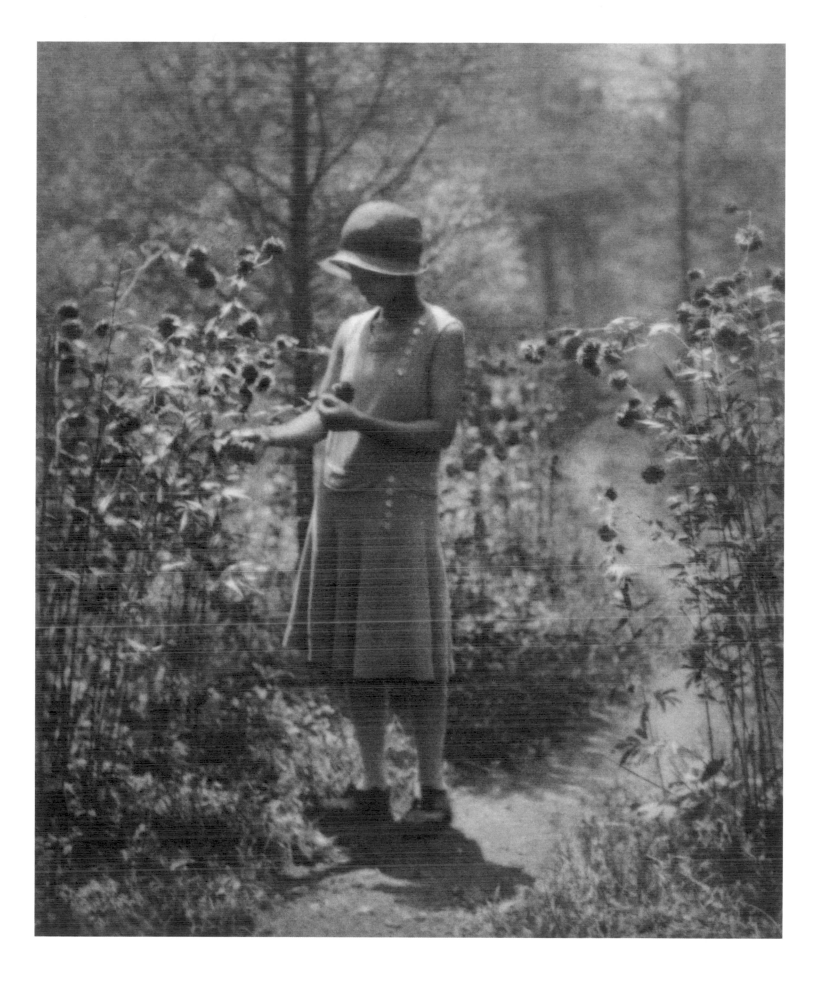

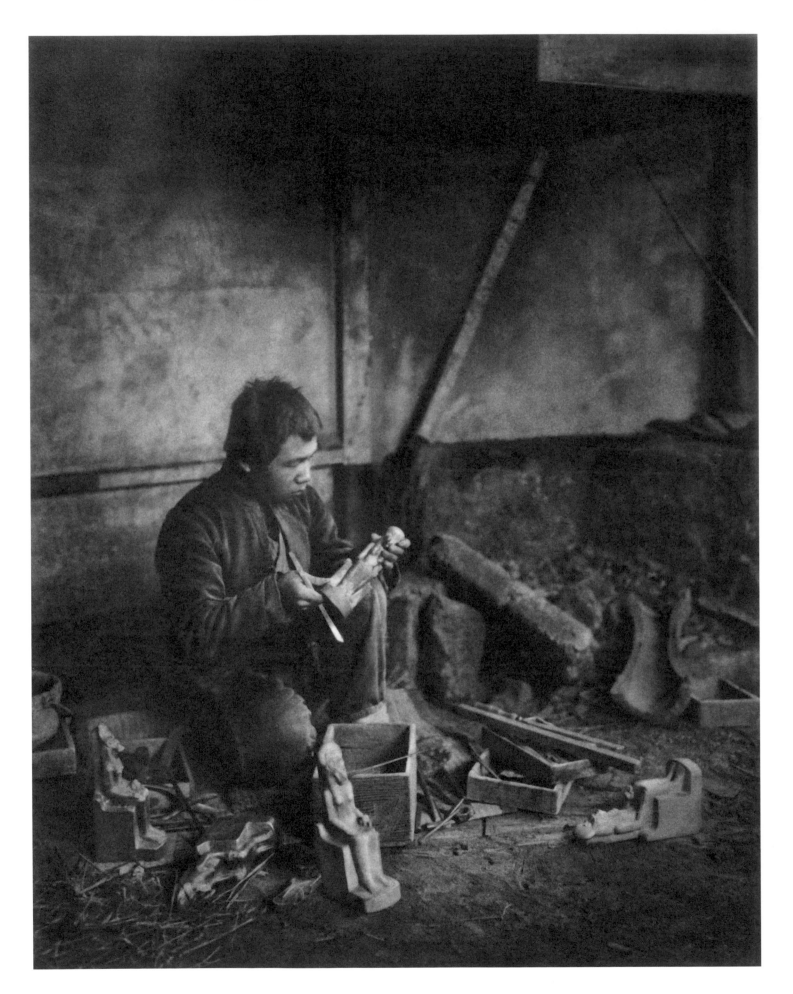

Laboratorio di fusione
Casting Workshop, 1930
bromolio / bromoil print
381 x 229 mm
inv. n. 054 / NY-A130

Laboratorio, lavorare l'argilla
Workshop, Wedging Clay, 1930
bromolio / bromoil print
271 x 401 mm
inv. n. 055 / NY-A131

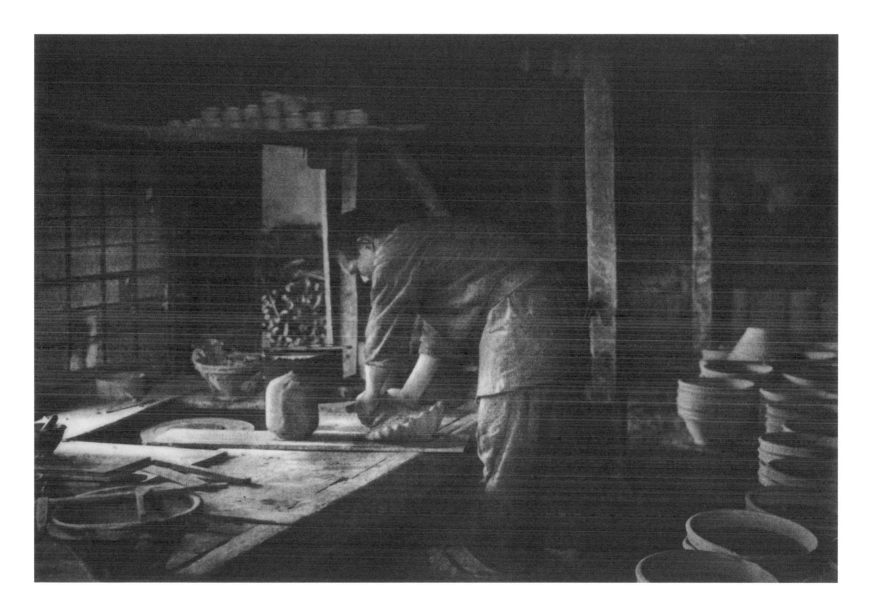

Asamayama, Oshidashiiwa, 1930
bromolio / bromoil print
275 x 373 mm
inv. n. 058 / NY-A139

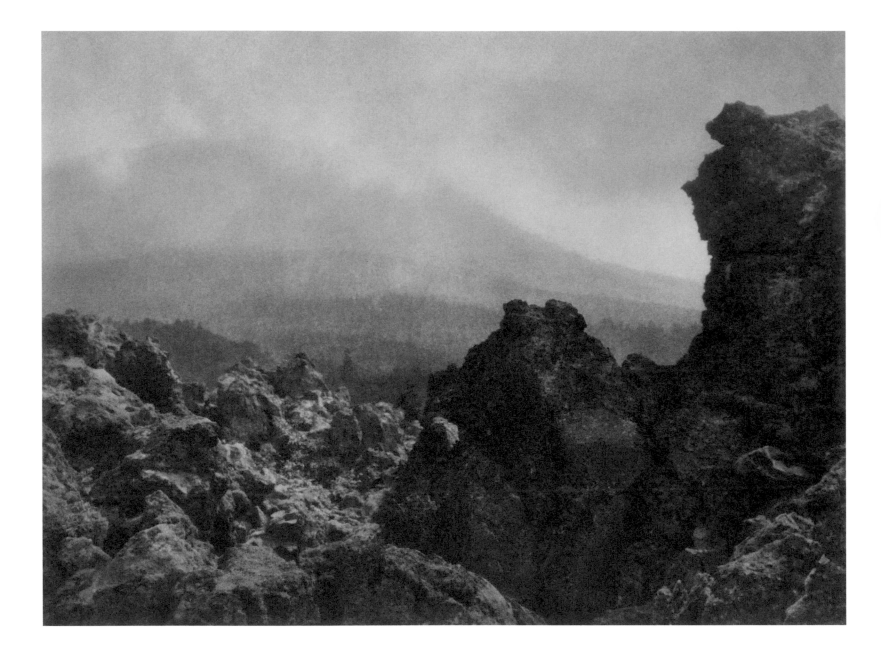

Asamayama, Oshidashiiwa, 1930
bromolio / bromoil print
306 x 407 mm
inv. n. 059 / NY-A140

*Pietre ed erba secca, Atami
Rocks and Dead Grass,
Atami*, 1932
bromolio / bromoil print
315 x 405 mm
inv. n. 120 / NY-A63

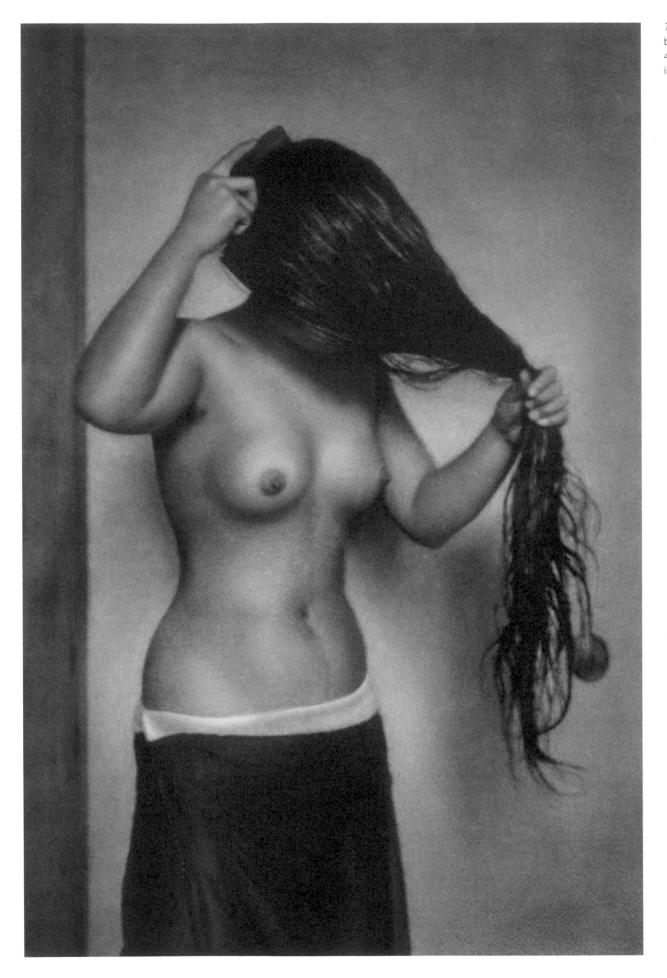

Torso nudo / Nude Torso, 1930
bromolio / bromoil print
408 x 274 mm
inv. n. 062 / NY-A23

Nudo di schiena
Nude from Rear, 1930
bromolio / bromoil print
398 x 276 mm
inv. n. 063 / NY-A24

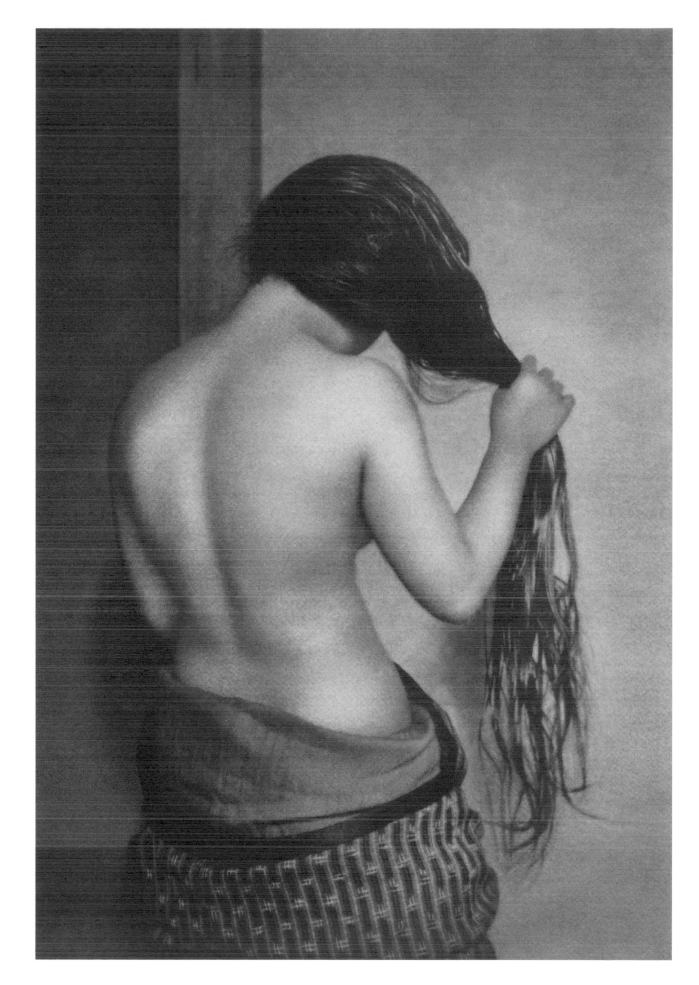

Titolo sconosciuto
Title unknown, 1931
bromolio / bromoil print
275 x 405 mm
inv. n. 065 / NY-A30

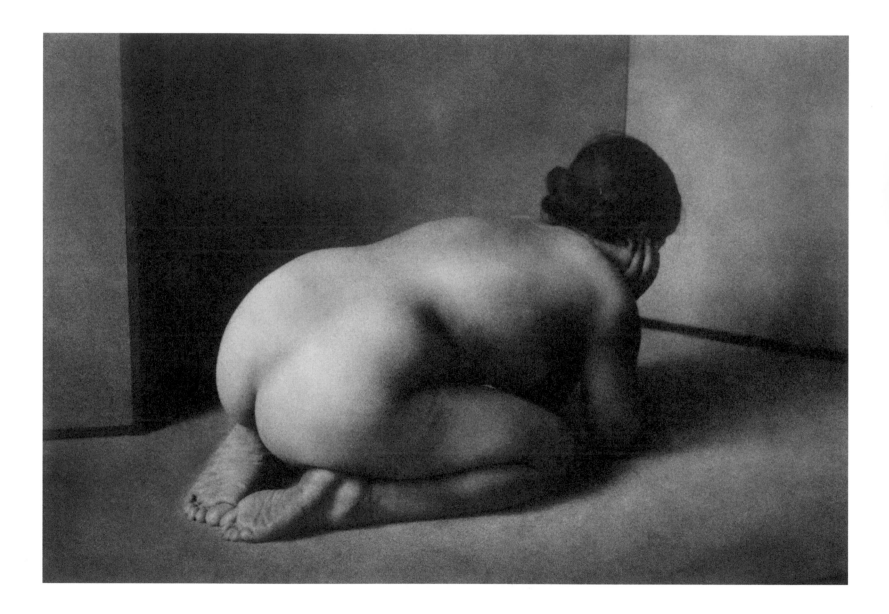

Nudo / Nude, 1930
bromolio / bromoil print
253 x 334 mm
inv. n. 064 / NY-A26

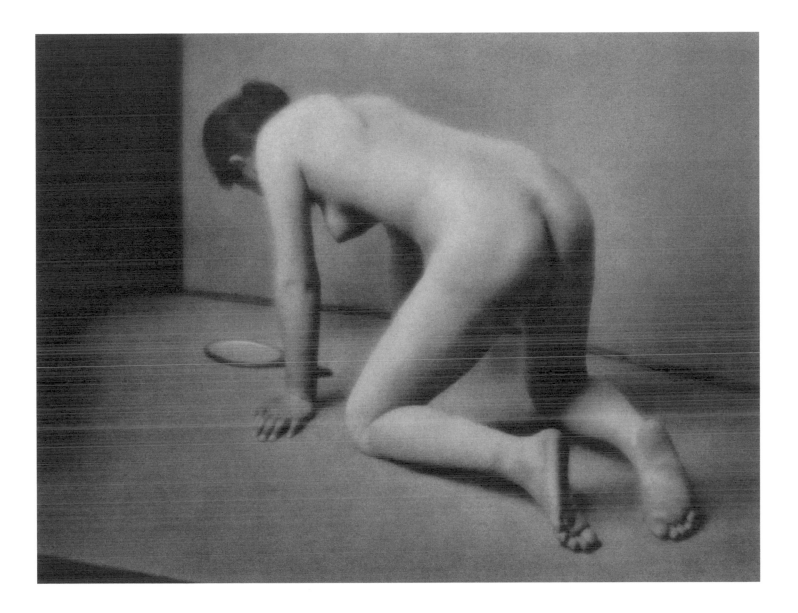

Titolo sconosciuto
Title unknown, 1931
bromolio / bromoil print
315 x 415 mm
inv. n. 068 / NY-A129

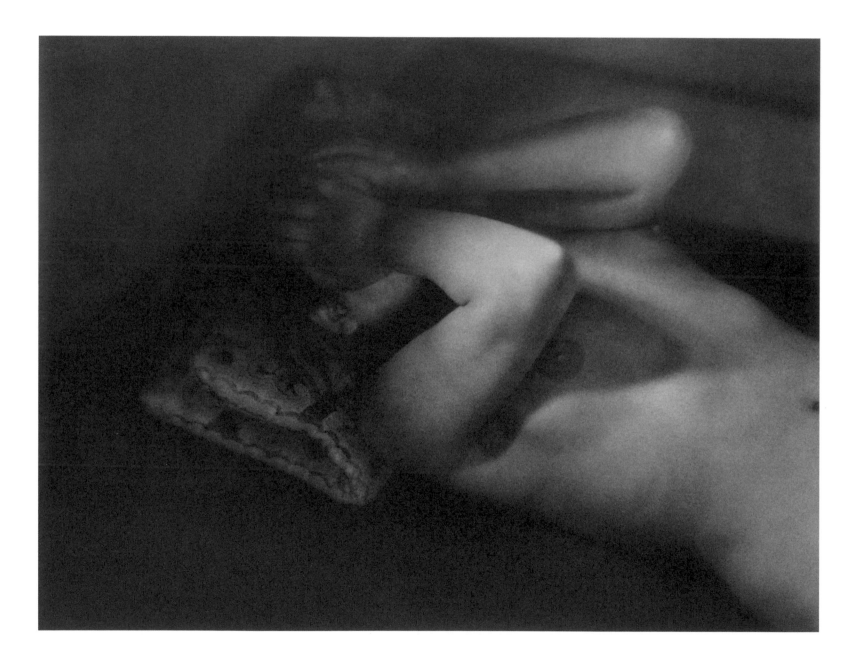

Titolo sconosciuto
Title unknown, 1931
bromolio / bromoil print
303 x 418 mm
inv. n. 069 / NY-A124

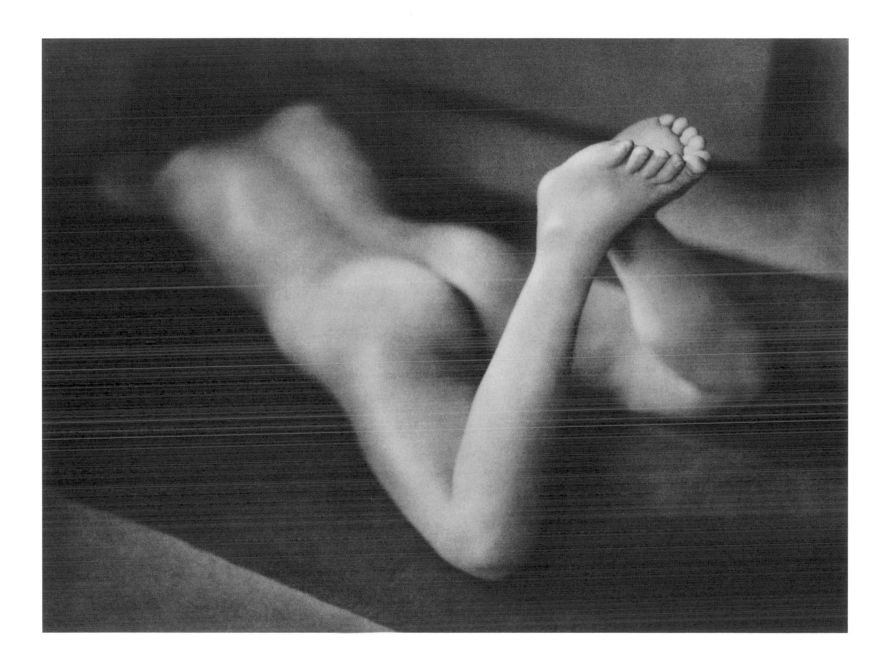

Titolo sconosciuto
Title unknown, 1931
bromolio / bromoil print
293 x 322 mm
inv. n. 070 / NY-A31

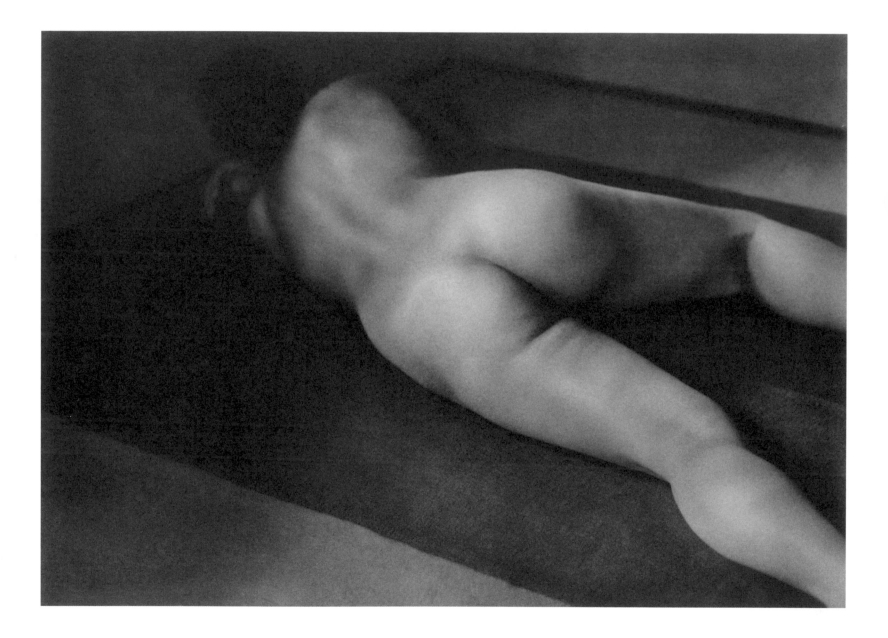

82

Titolo sconosciuto
Title unknown, 1932
bromolio / bromoil print
324 x 413 mm
inv. n. 071 / NY-A28

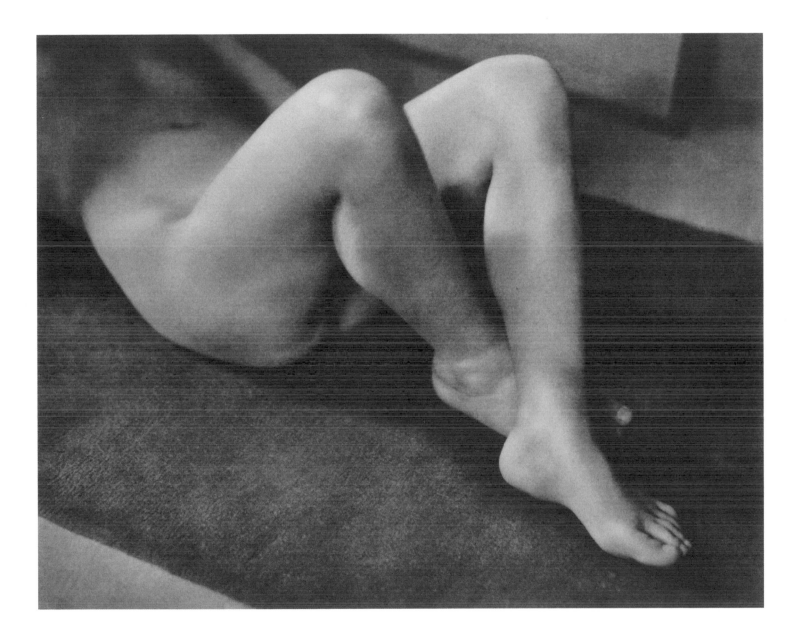

Gambe / *Legs*, 1931
bromolio / bromoil print
319 x 322 mm
inv. n. 072 / NY-A32

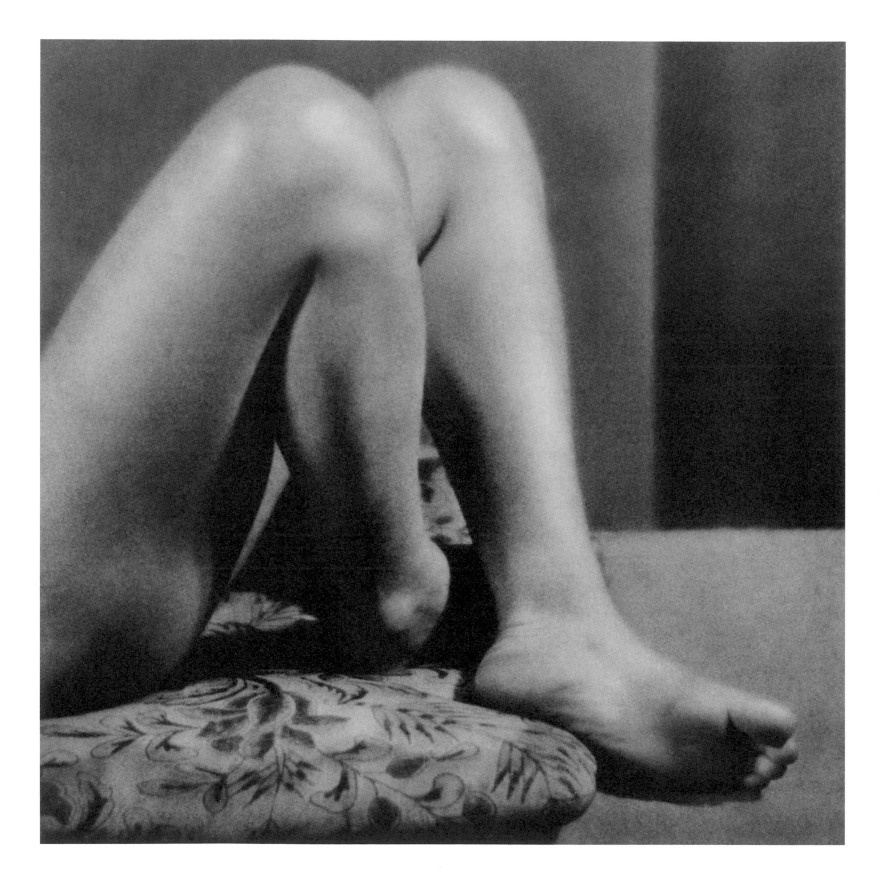

Titolo sconosciuto
Title unknown, 1932
bromollo / bromoil print
410 x 338 mm
inv. n. 073 / NY-A37

Titolo sconosciuto
Title unknown, 1931
bromolio / bromoil print
414 x 309 mm
inv. n. 076 / NY-A33

Titolo sconosciuto
Title unknown, c. 1931
bromolio / bromoil print
287 x 235 mm
inv. n. 079 / NY-A10

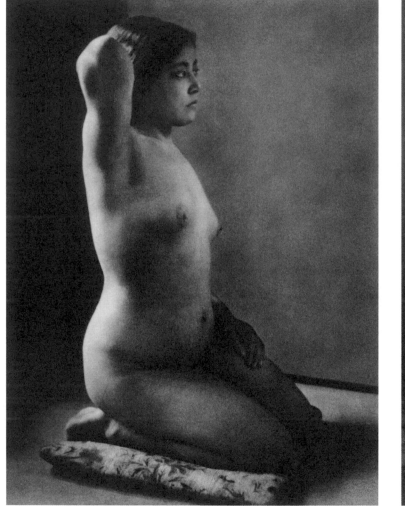

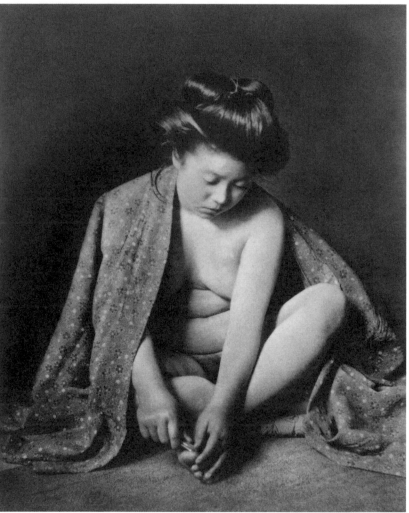

Miss T., 1931
bromolio / bromoil print
412 x 272 mm
inv. n. 080 / NY-A41

Titolo sconosciuto
Title unknown, 1931
bromolio / bromoil print
412 x 270 mm
inv. n. 081 / NY-A36

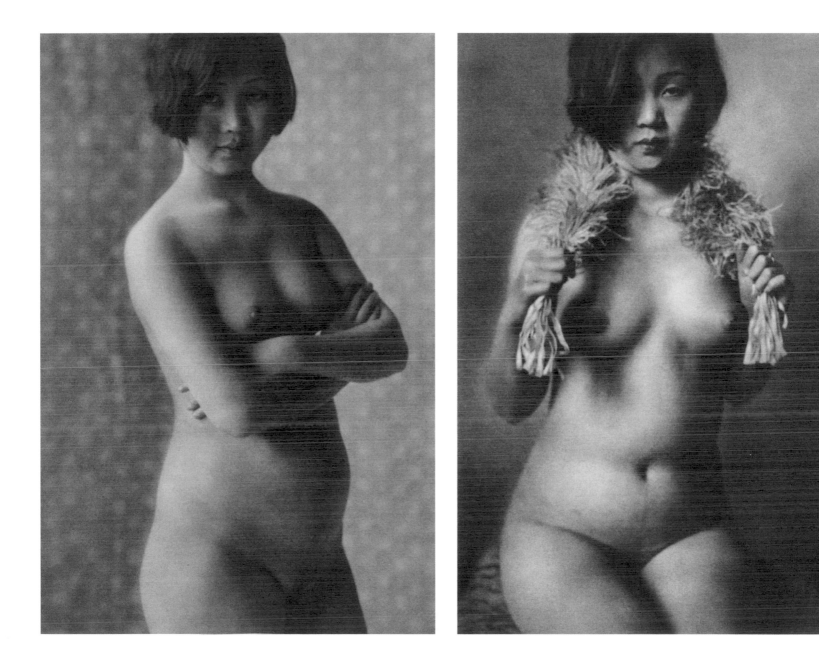

Titolo sconosciuto
Title unknown, 1931
bromolio / bromoil print
309 x 409 mm
inv. n. 074 / NY-A25

Titolo sconosciuto
Title unknown, 1931
bromolio / bromoil print
401 x 300 mm
inv. n. 086 / NY-A97

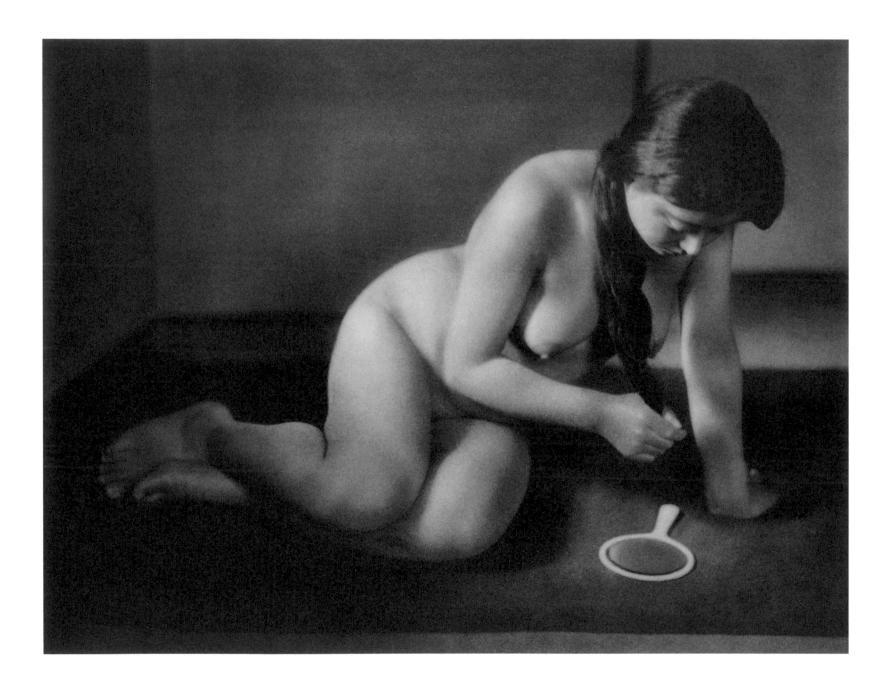

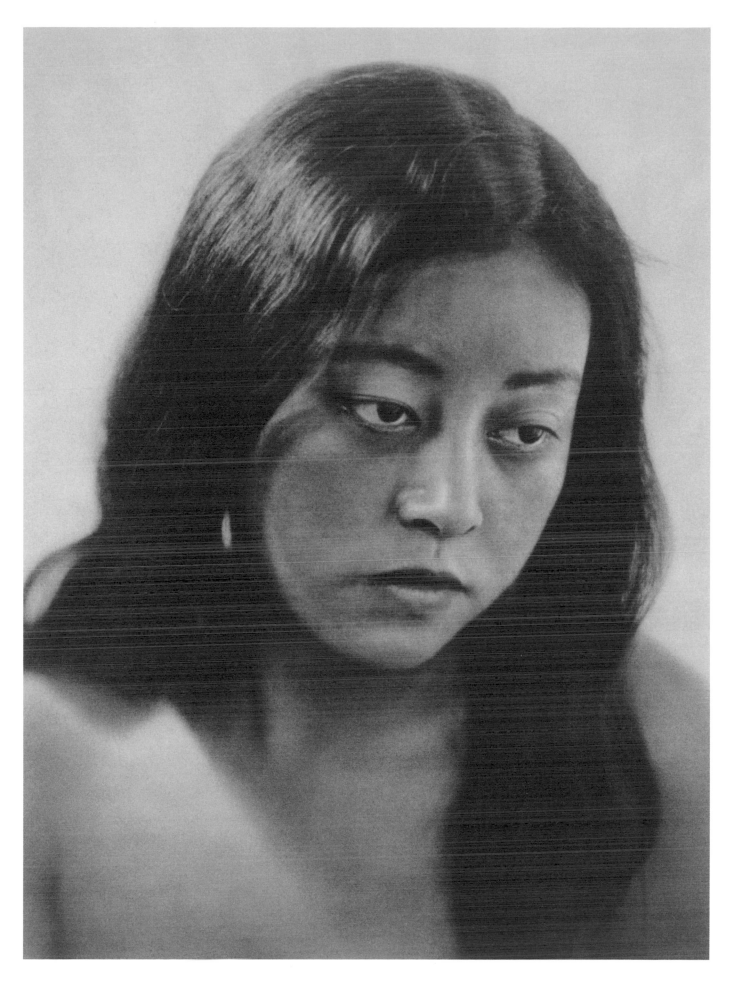

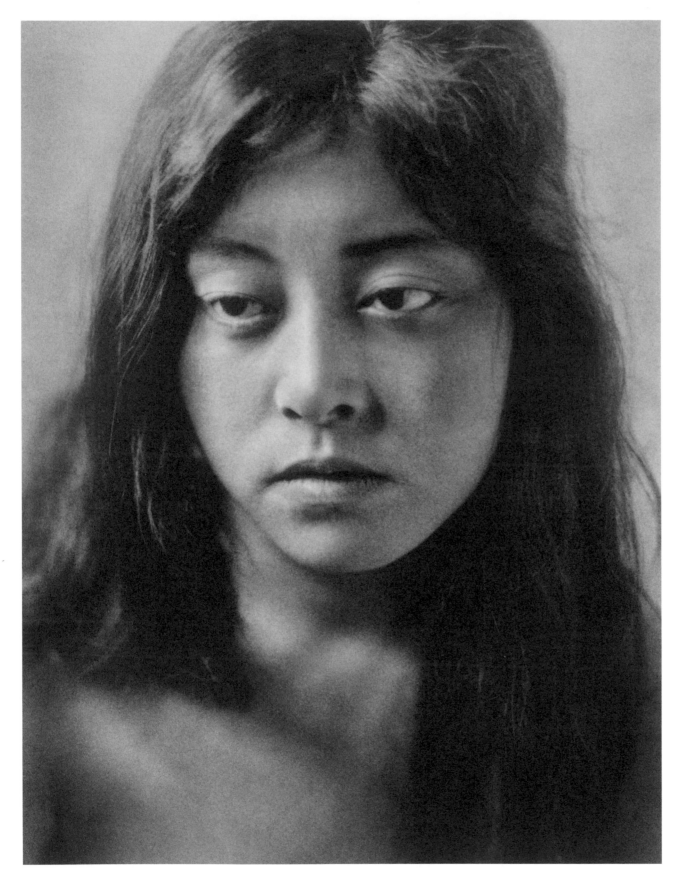

Titolo sconosciuto [Modello F.]
Title unknown [Model F.], 1931
bromolio / bromoil print
311 x 239 mm
inv. n. 087 / NY-A98

Titolo sconosciuto [Modello F.]
Title unknown [Model F.], 1931
bromolio / bromoil print
325 x 295 mm
inv. n. 092 / NY-A101

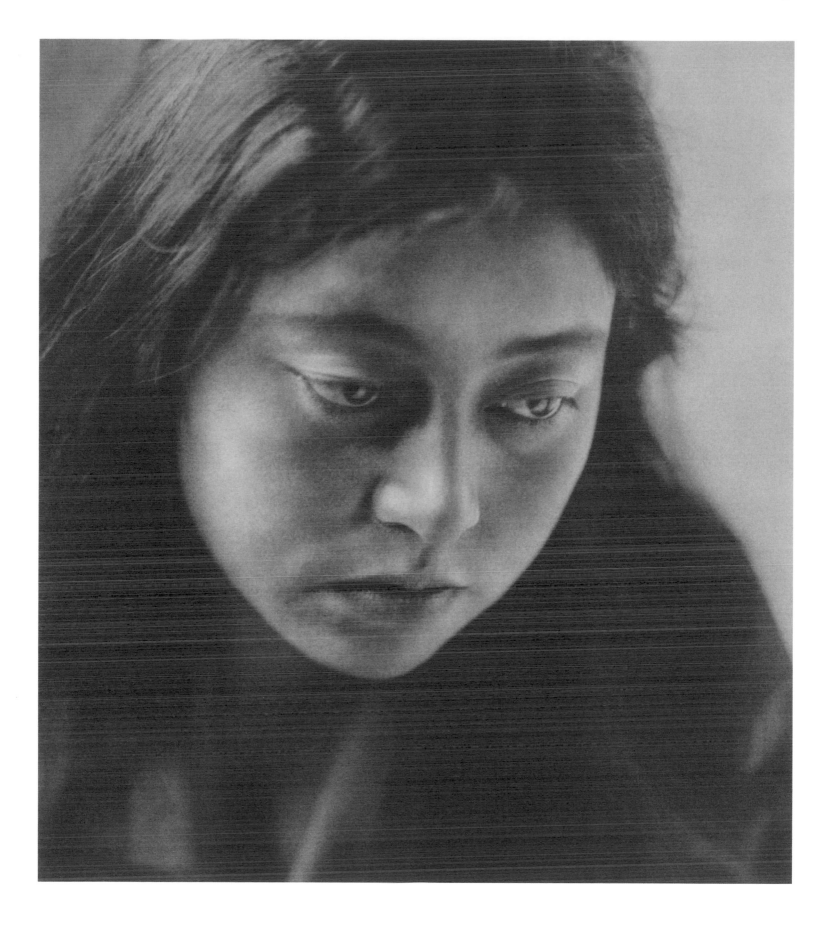

Titolo sconosciuto [Modello F.]
Title unknown [Model F.], 1931
bromolio / bromoil print
349 x 277 mm
inv. n. 098 / NY-A100

Titolo sconosciuto [Modello F.]
Title unknown [Model F.], 1931
bromolio / bromoil print
396 x 306 mm
inv. n. 097 / NY-A109

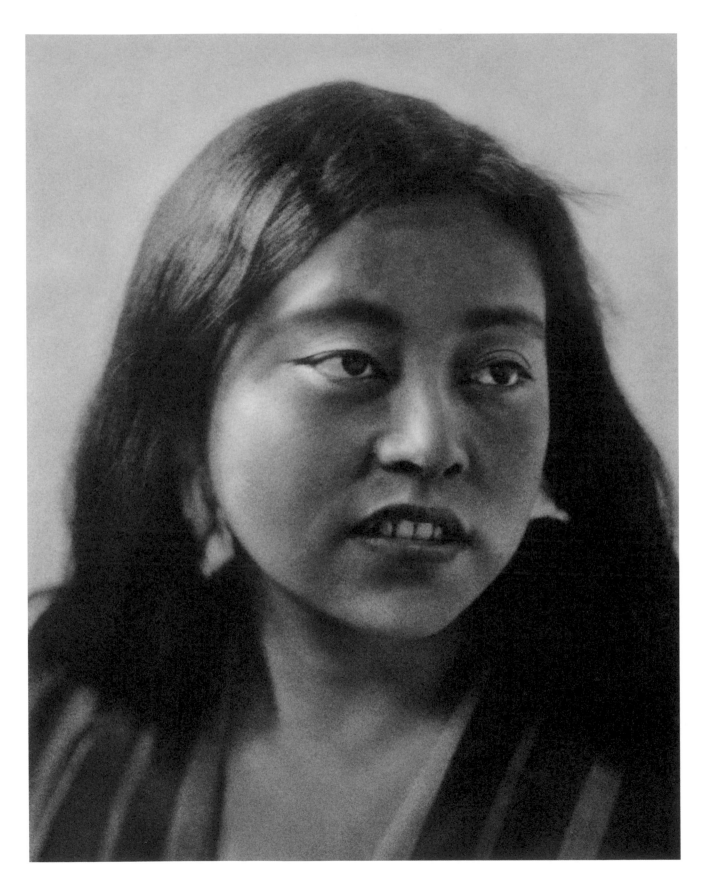

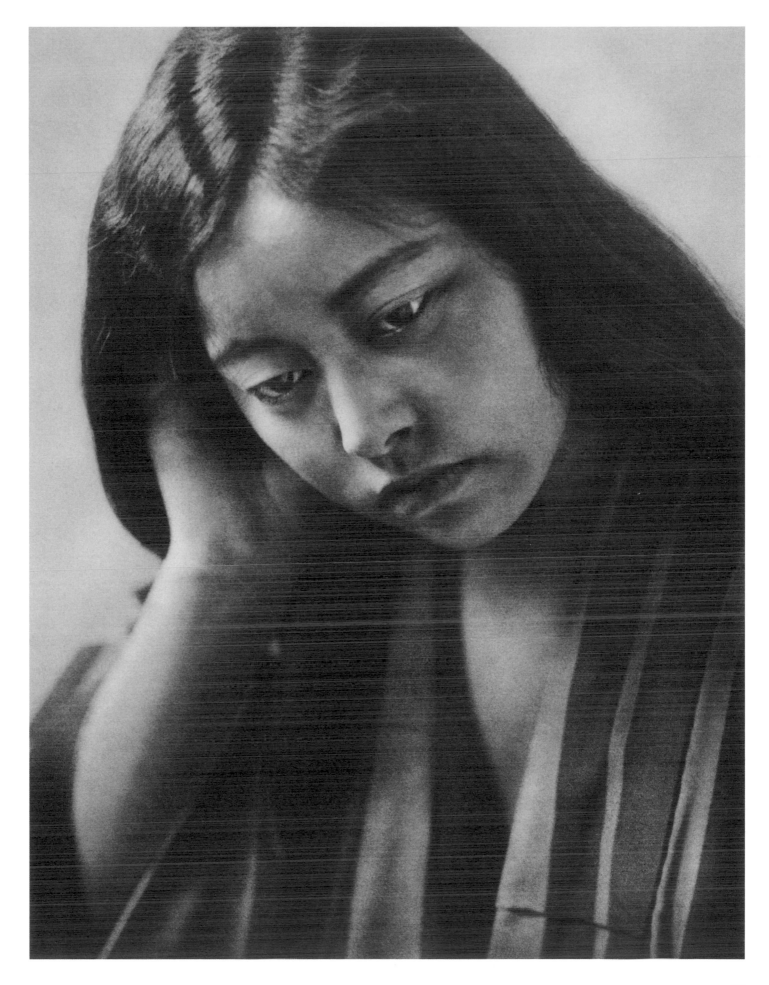

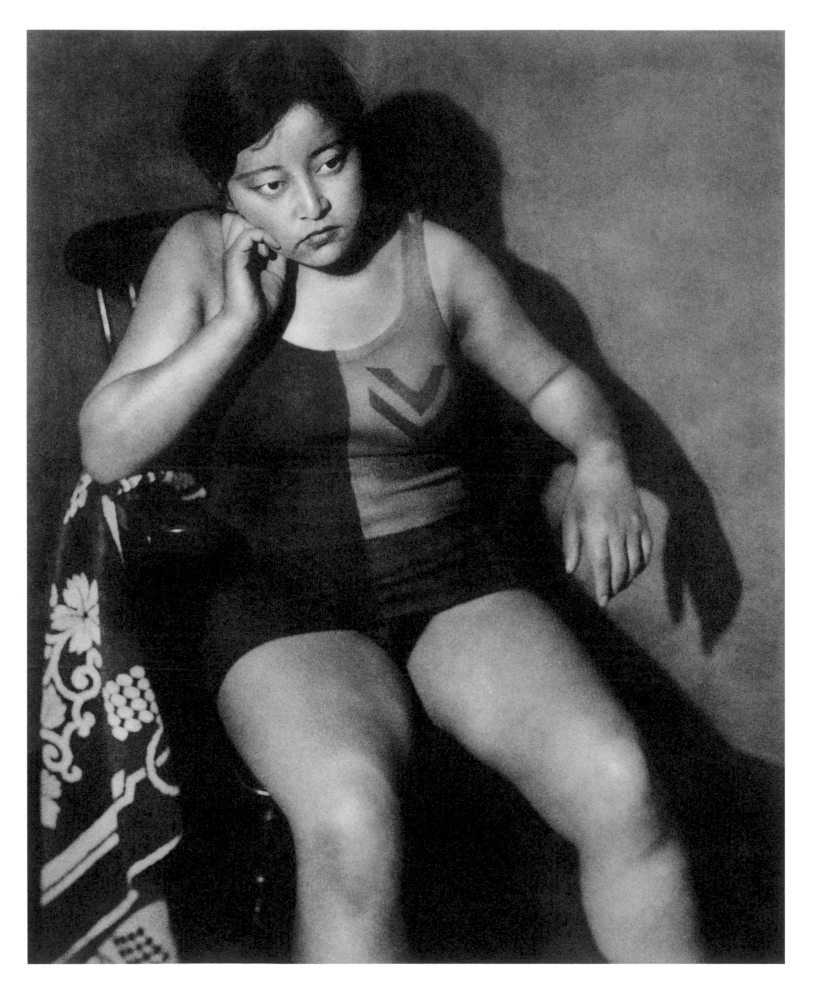

Modello F. / Model F., 1931
bromolio / bromoil print
392 x 322 mm
inv. n. 100 / NY-A95

Miss M., 1931
bromolio / bromoil print
394 x 276 mm
inv. n. 103 / NY-A76

Figura femminile seduta
Seated Female Figure, 1931
bromolio / bromoil print
390 x 270 mm
inv. n. 102 / NY-A75

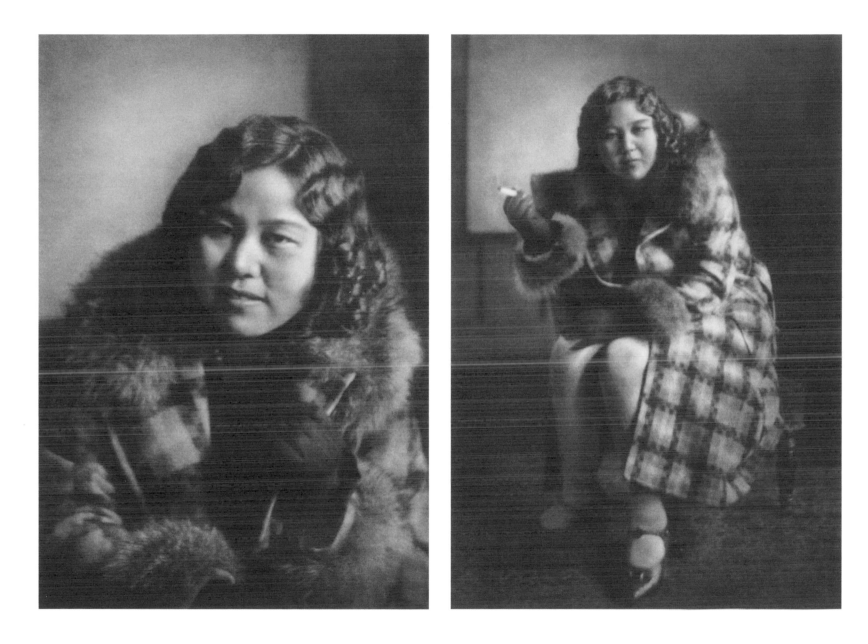

Kazuko, 1931
bromolio / bromoil print
403 x 272 mm
inv. n. 105 / NY-A18

Mr. Pollack, violinista
Mr. Pollack, Violinist, 1931
bromolio / bromoil print
412 x 330 mm
inv. n. 112 / NY-A85

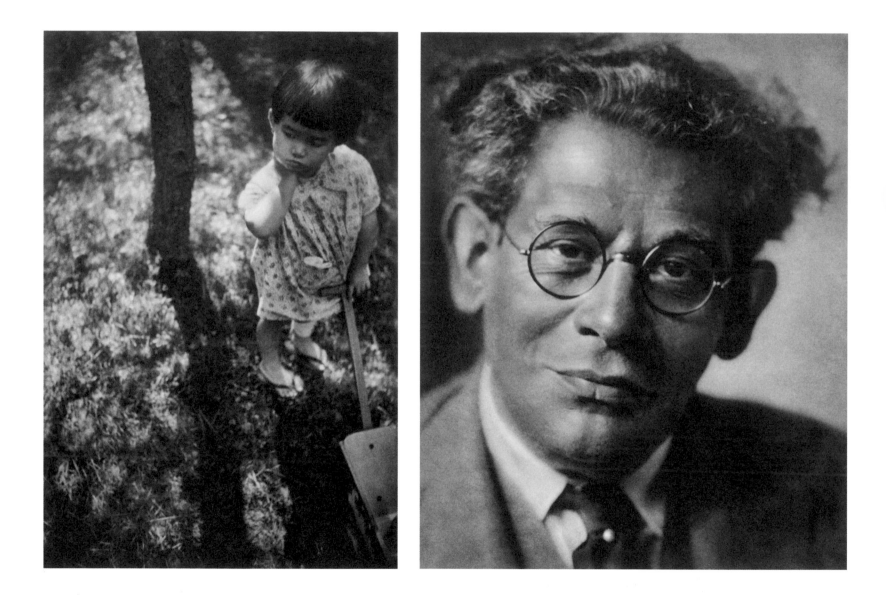

Titolo sconosciuto
Title unknown, 1931
bromolio / bromoil print
328 x 270 mm
inv. n. 109 / NY-A71

Ritratto di Toshiyoshi Kato
Portrait of Mr. Toshiyoshi
Kato, 1932
bromolio / bromoil print
388 x 293 mm
inv. n. 119 / NY-A84

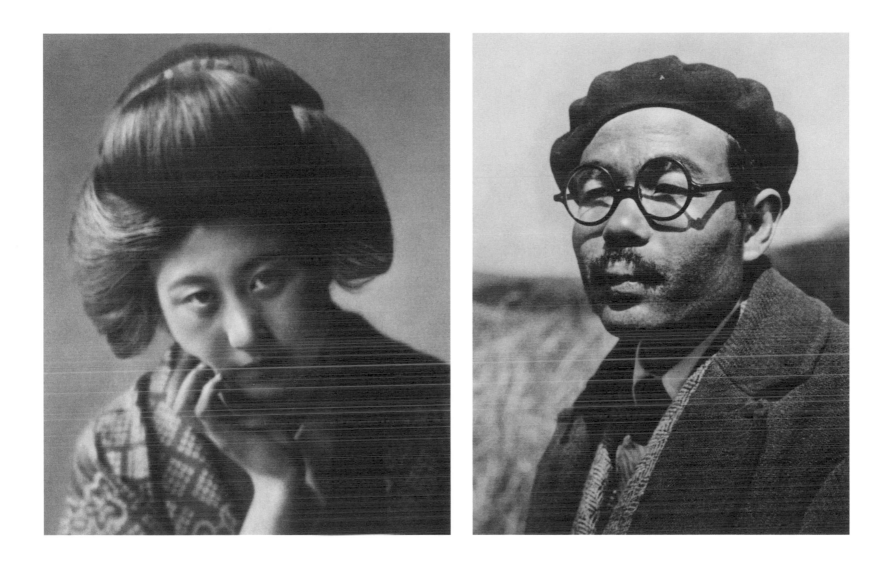

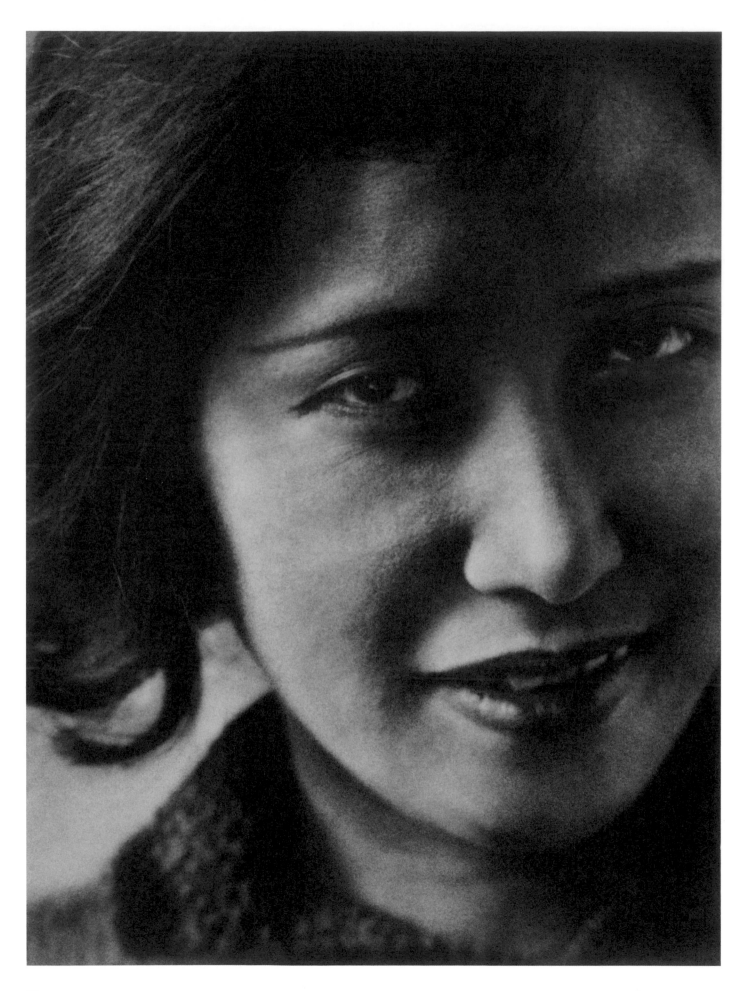

Miss Chikako Hosokawa, 1932
bromolio / bromoil print
407 x 307 mm
inv. n. 114 / NY-A19

Miss Chikako Hosokawa, 1932
bromolio / bromoil print
411 x 276 mm
inv. n. 115 / NY-A94

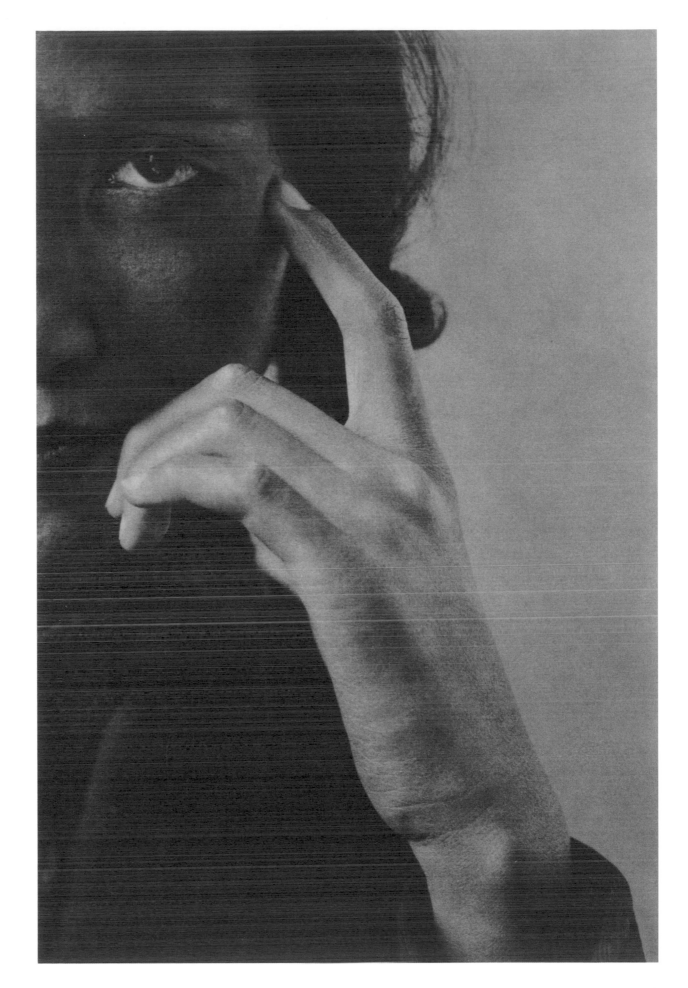

Modello E. / Model E., 1931
bromolio / bromoil print
414 x 336 mm
inv. n. 111 / NY-A123

Donna / Woman, 1932
gelatina al bromuro d'argento
gelatin silver print
556 x 431 mm
inv. n. 137 / NY-A110

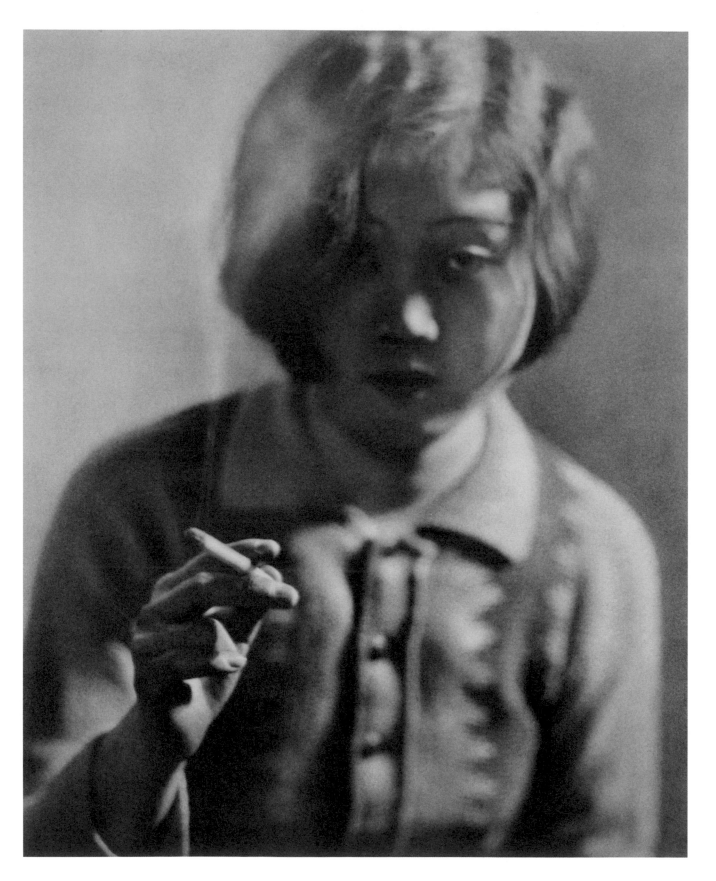

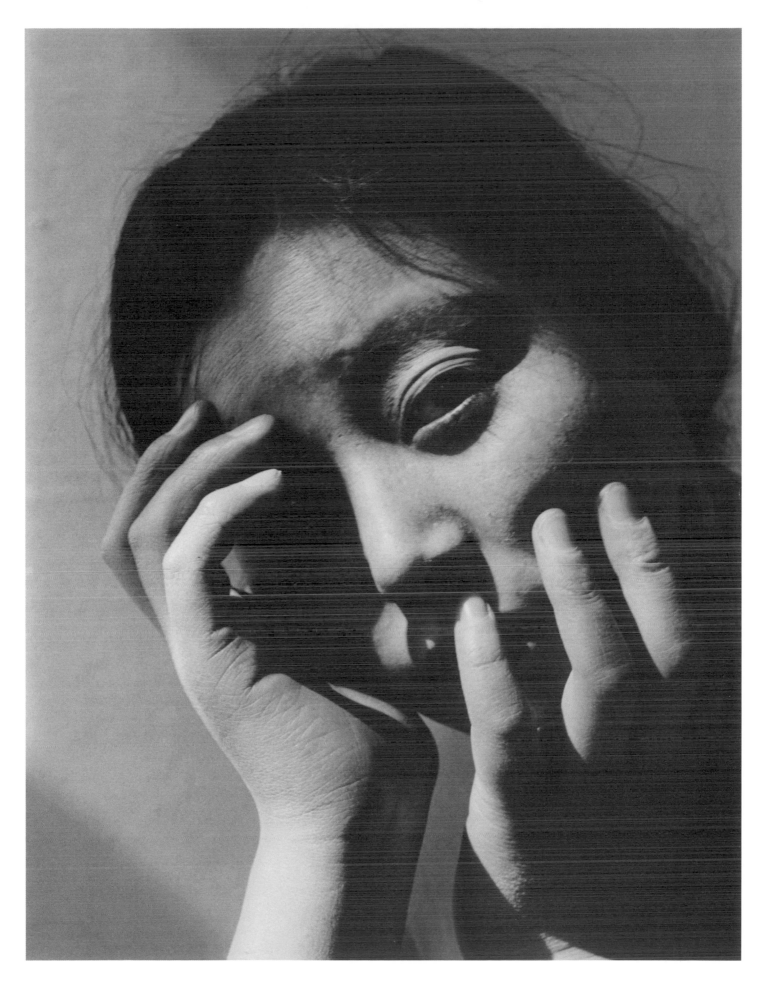

Titolo sconosciuto
Title unknown, 1931-1932
gelatina al bromuro d'argento
gelatin silver print
538 x 433 mm
inv. n. 129 / NY-A119

Titolo sconosciuto
Title unknown, 1931-1932
gelatina al bromuro d'argento
gelatin silver print
558 x 458 mm
inv. n. 135 / NY-A113

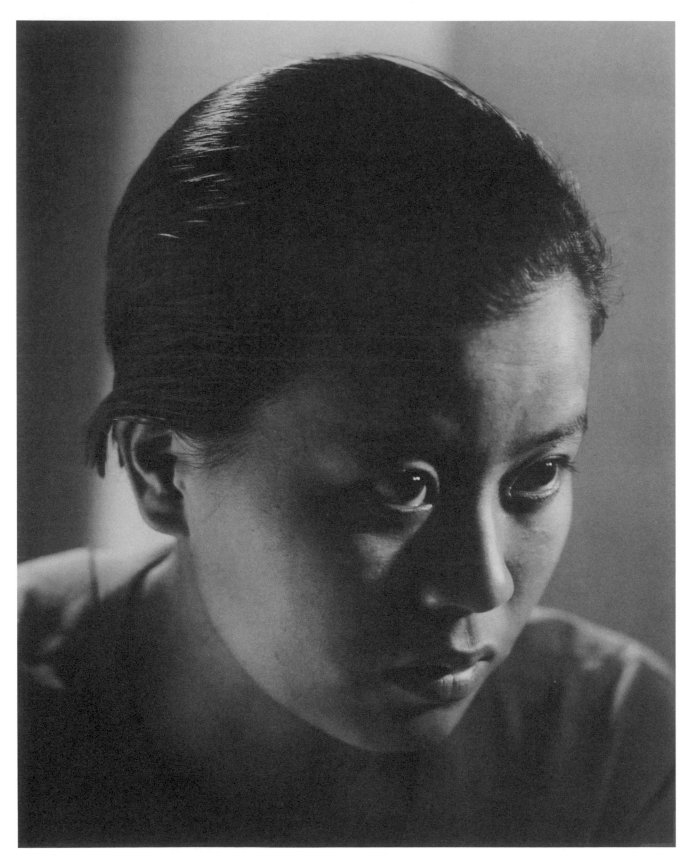

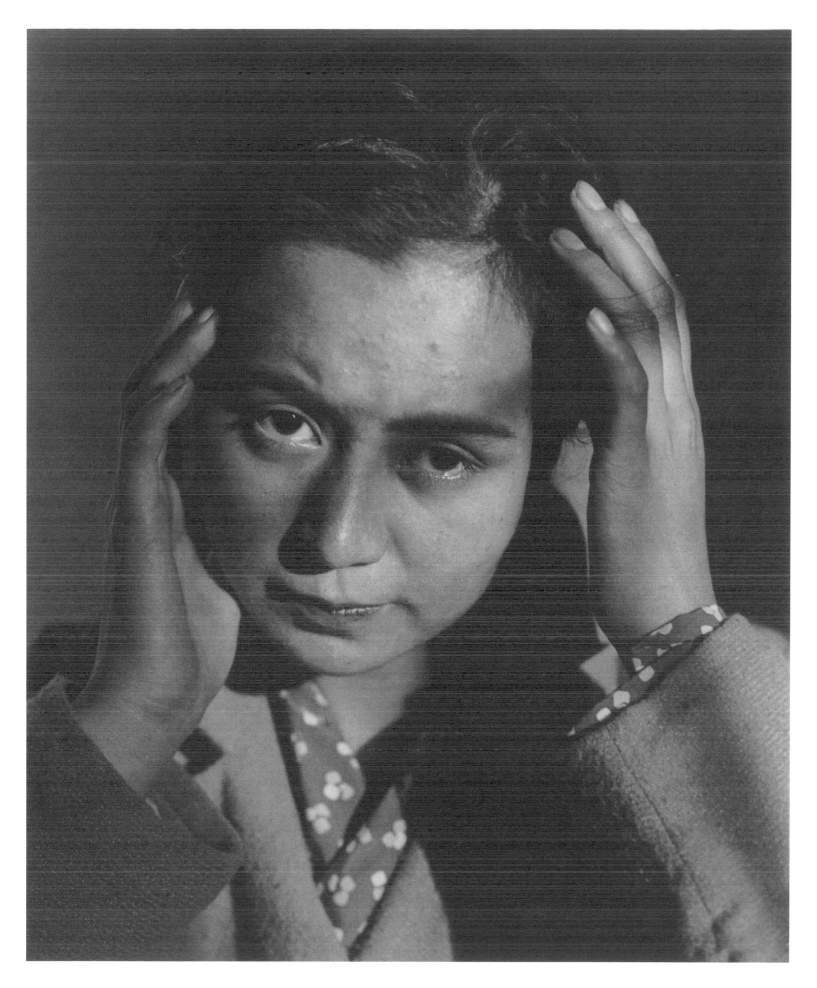

Titolo sconosciuto
Title unknown, 1931-1932
gelatina al bromuro d'argento
gelatin silver print
544 x 402 mm
inv. n. 132 / NY-A121

Titolo sconosciuto
Title unknown, 1932
bromolio / bromoil print
412 x 326 mm
inv. n. 121 / NY-A73

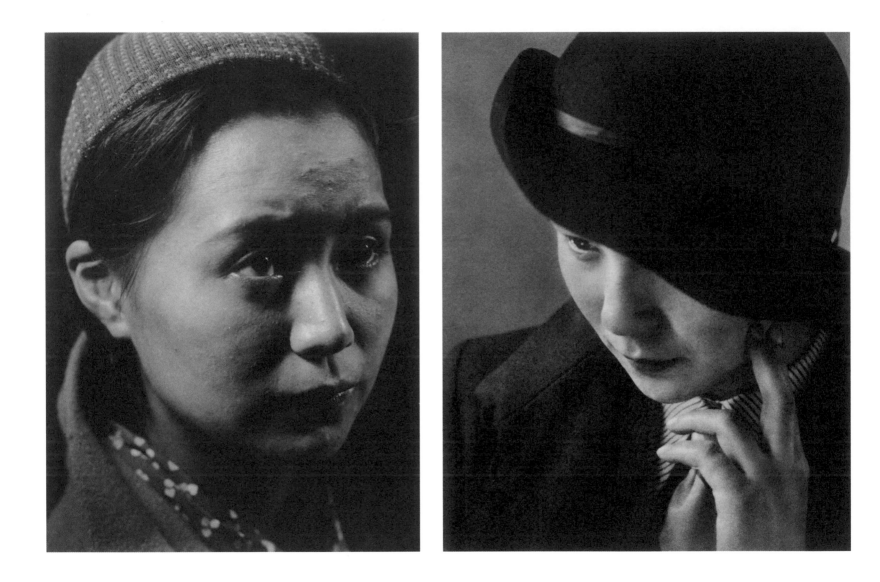

Titolo sconosciuto
Title unknown, 1931-1932
gelatina al bromuro d'argento
gelatin silver print
557 x 408 mm
inv. n. 131 / NY-A117

Titolo sconosciuto [Modello F.]
Title unknown [Model F.], 1933
gelatina al bromuro d'argento
gelatin silver print
543 x 427 mm
inv. n. 149 / NY-B91

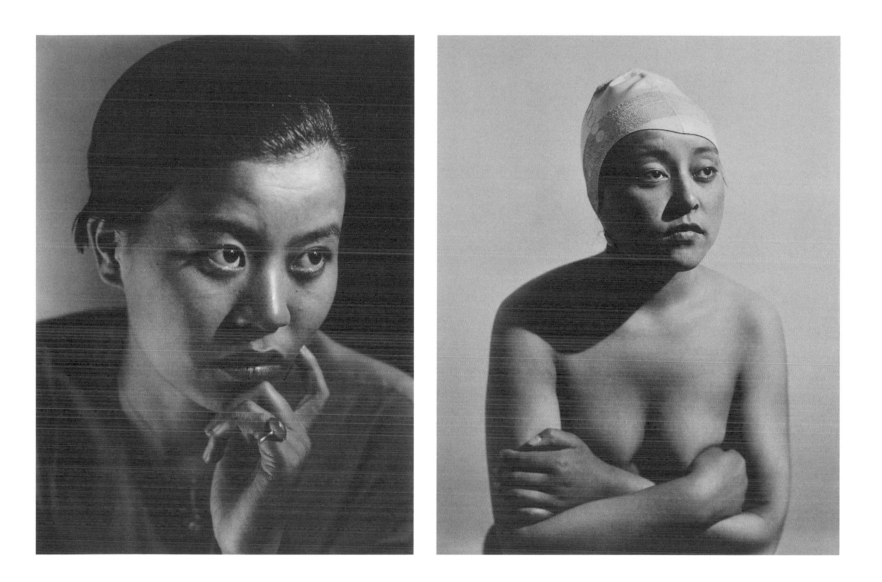

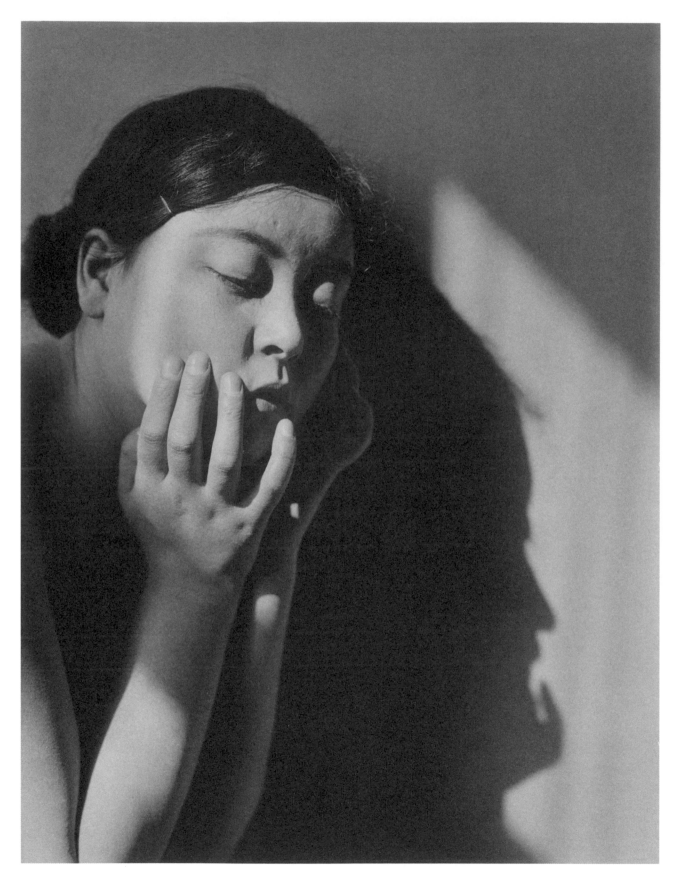

Donna / Woman, c. 1932
gelatina al bromuro d'argento
gelatin silver print
554 x 425 mm
inv. n. 136 / NY-B80

Titolo sconosciuto
Title unknown, c. 1932
gelatina al bromuro d'argento
gelatin silver print
558 x 458 mm
inv. n. 138 / NY-A114

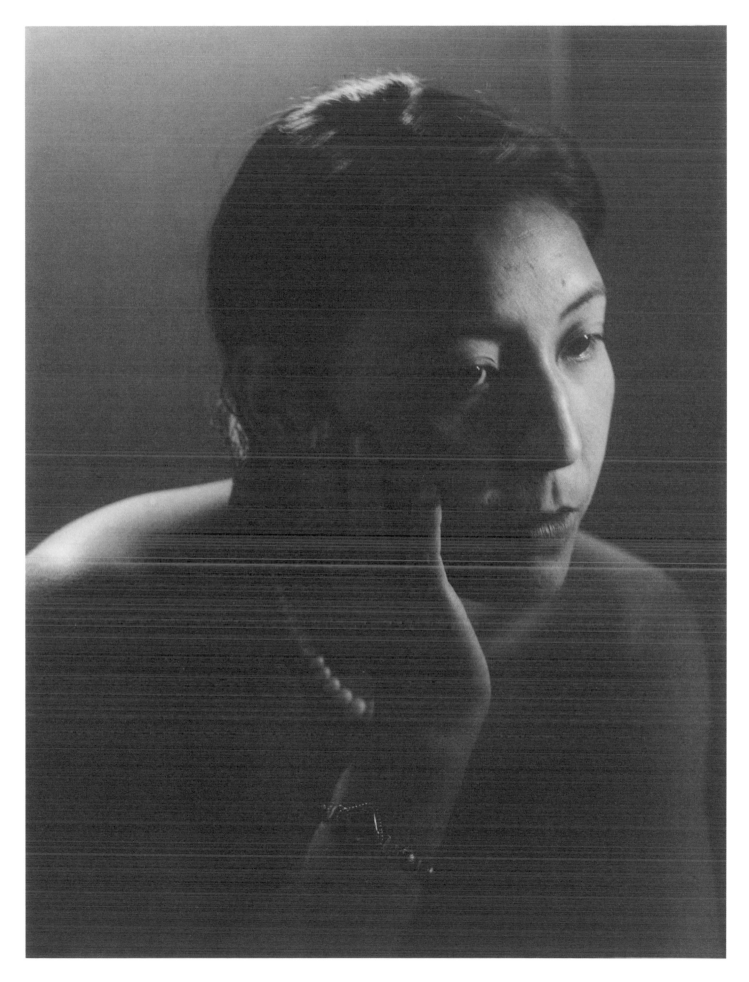

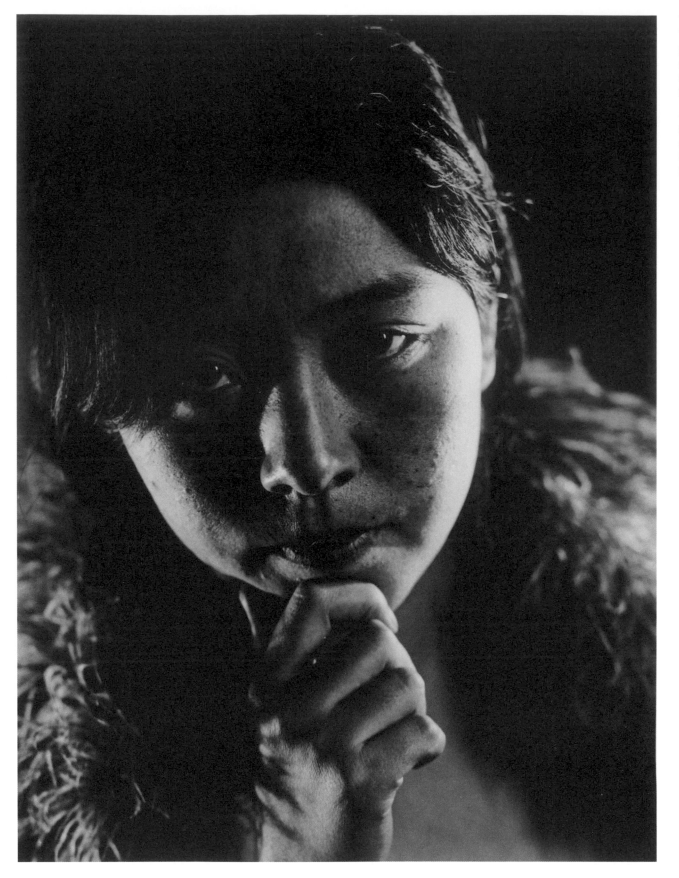

Titolo sconosciuto
Title unknown, c. 1933
gelatina al bromuro d'argento
gelatin silver print
550 x 415 mm
inv. n. 145 / NY-A44

Donna / Woman, 1933
gelatina al bromuro d'argento
gelatin silver print
557 x 450 mm
inv. n. 141 / NY-A118

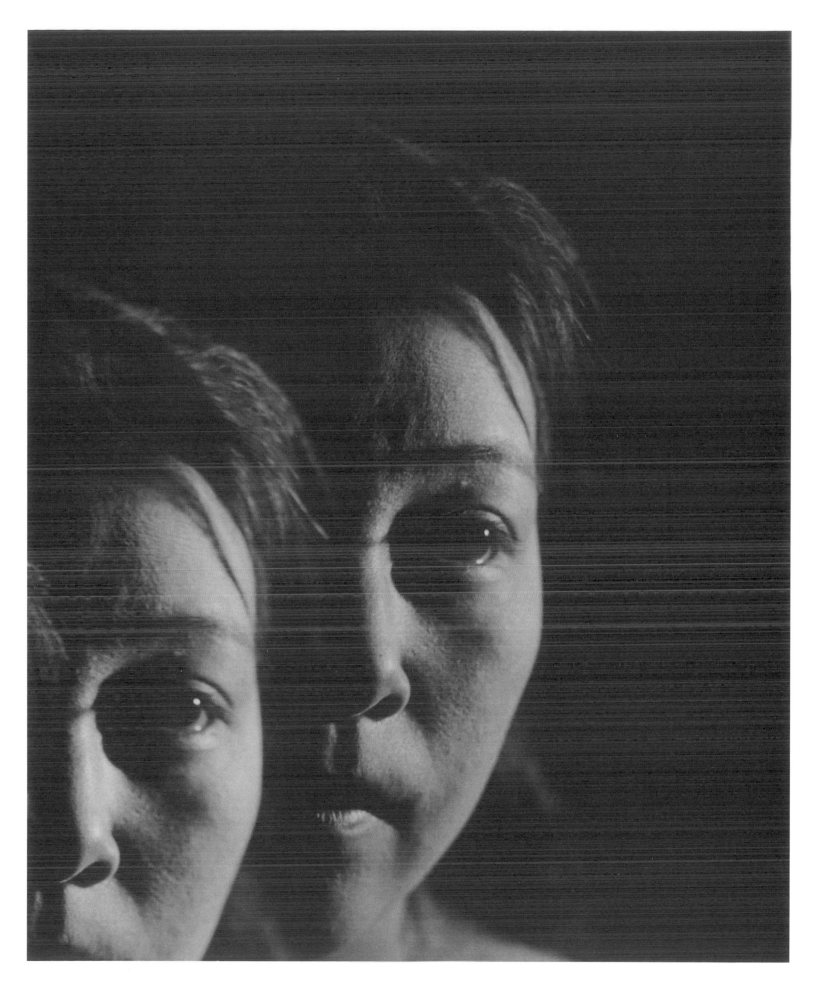

Titolo sconosciuto
Title unknown, 1931-1932
gelatina al bromuro d'argento
gelatin silver print
557 x 461 mm
inv. n. 123 / NY-A111

Titolo sconosciuto
Title unknown, 1931-1932
gelatina al bromuro d'argento
gelatin silver print
558 x 440 mm
inv. n. 122 / NY-A127

Miss T., 1933
gelatina al bromuro d'argento
gelatin silver print
555 x 453 mm
inv. n. 144 / NY-A128

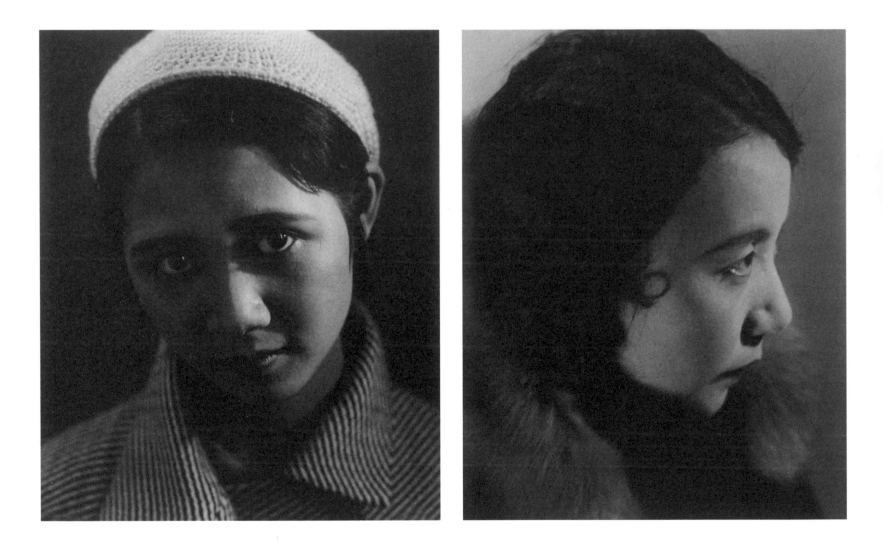

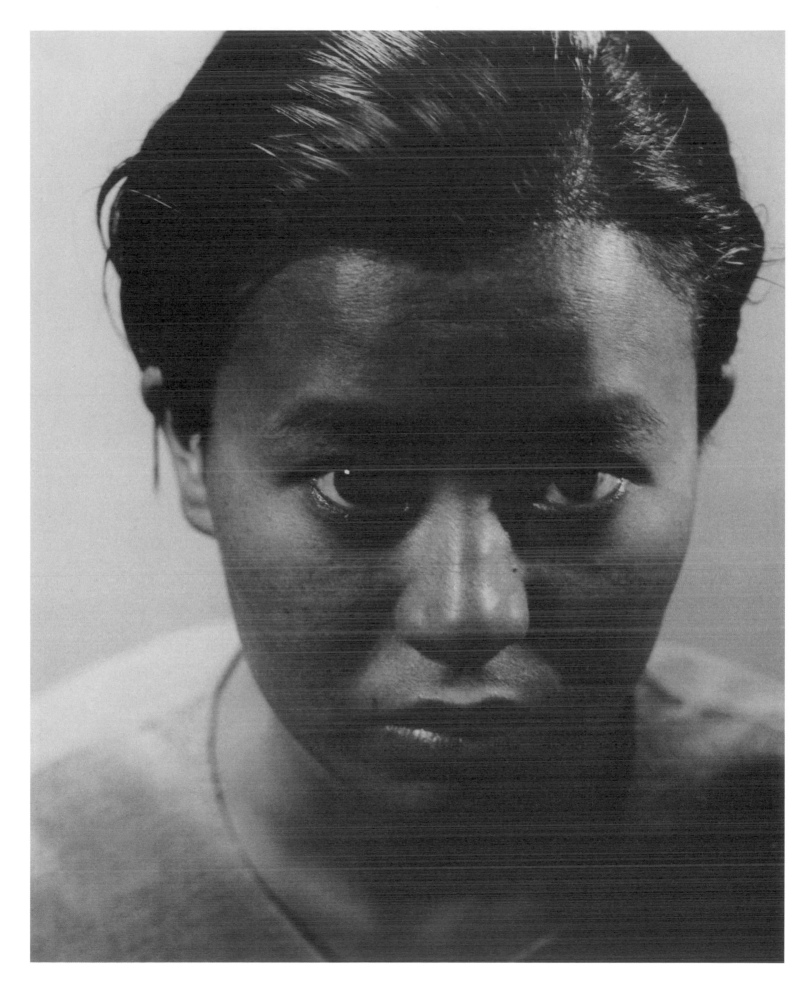

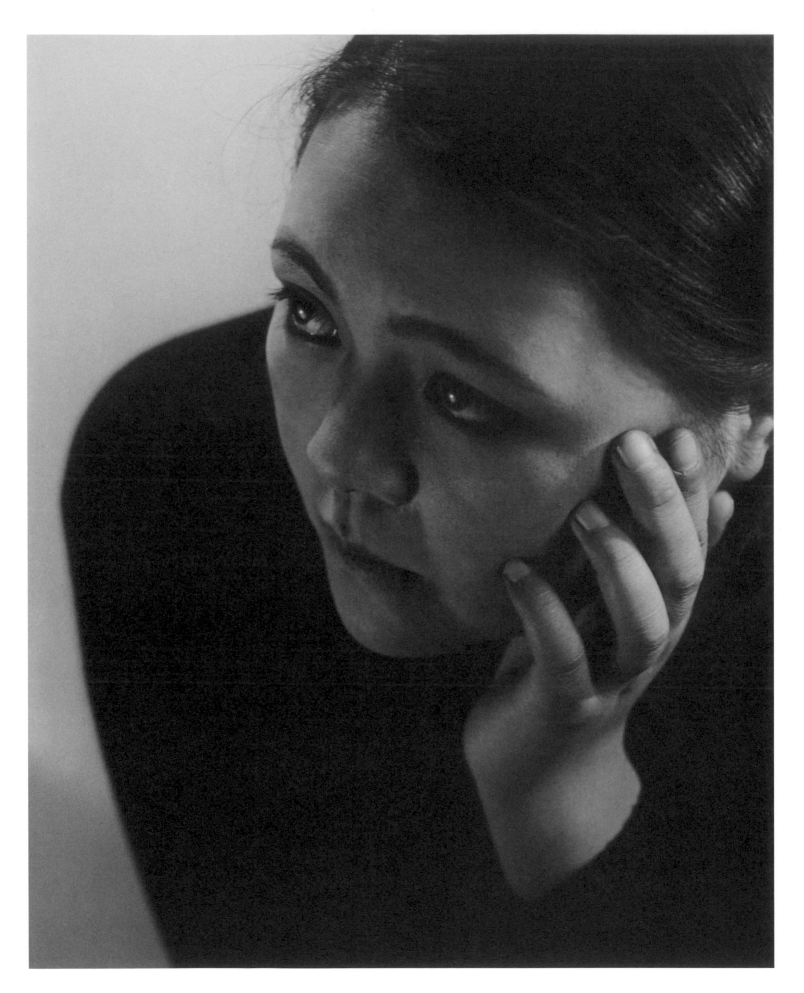

Senza titolo / Untitled, 1933
gelatina al bromuro d'argento
gelatin silver print
558 x 448 mm
inv. n. 146 / NY-A120

Donna / Woman, c. 1933
gelatina al bromuro d'argento
gelatin silver print
350 x 344 mm
inv. n. 156 / NY-B70

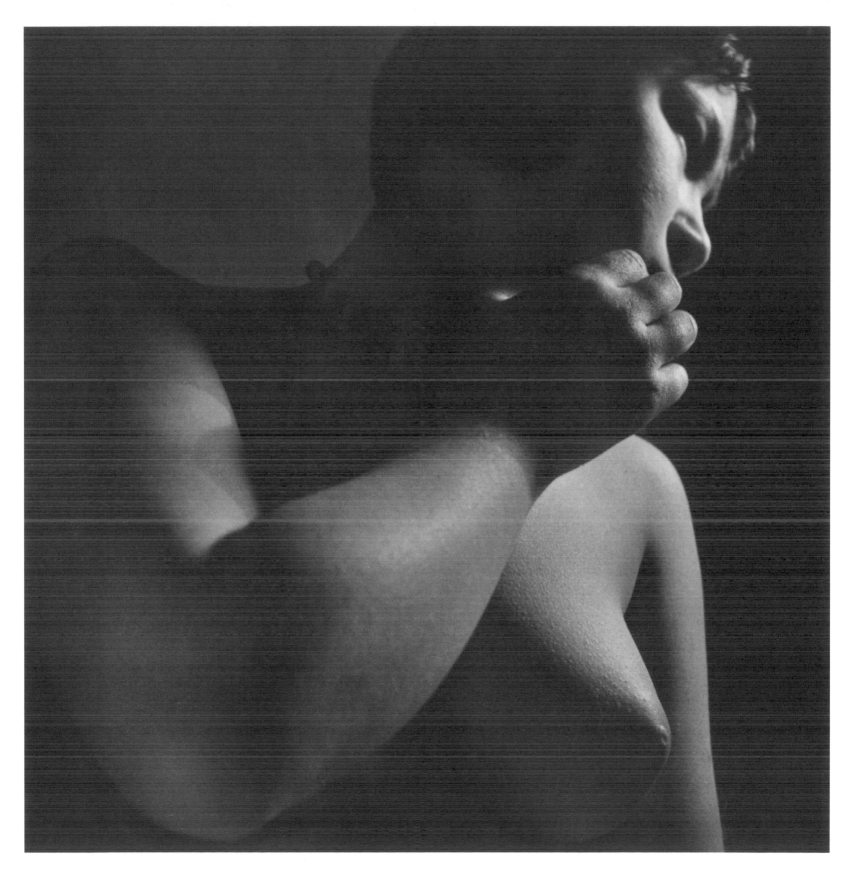

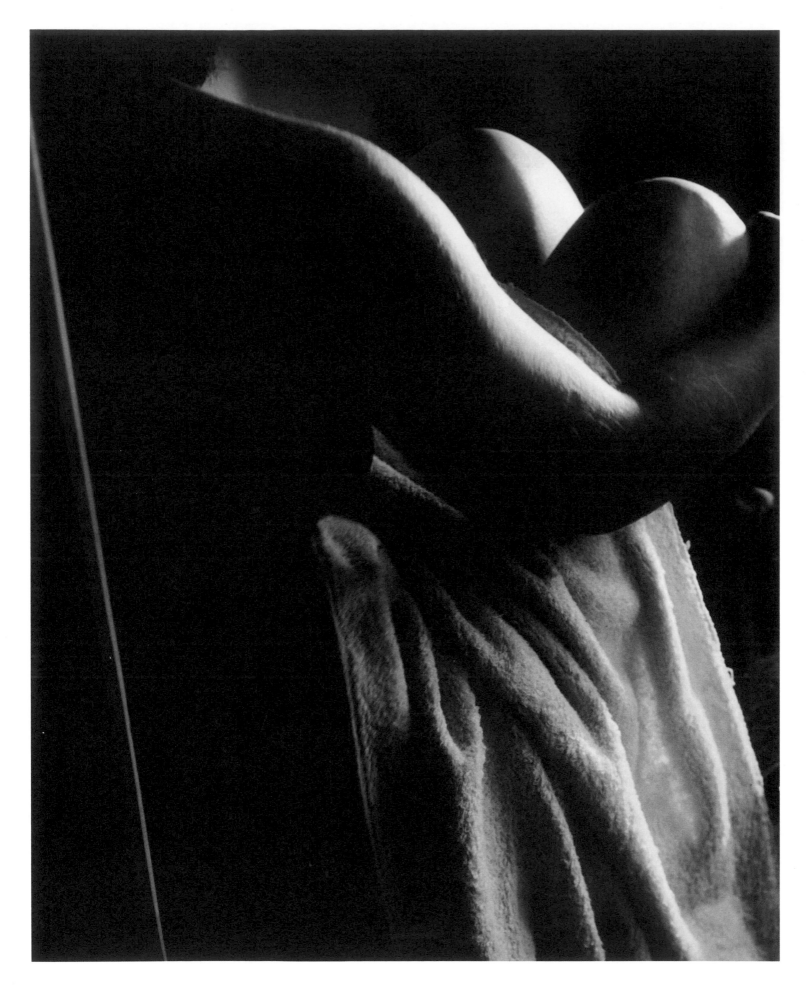

Donna / Woman, 1933
gelatina al bromuro d'argento
gelatin silver print
545 x 443 mm
inv. n. 155 / NY-B64

Titolo sconosciuto
Title unknown, c. 1933
gelatina al bromuro d'argento
gelatin silver print
481 x 428 mm
inv. n. 152 / NY-A145

Titolo sconosciuto
Title unknown, c. 1933
gelatina al bromuro d'argento
gelatin silver print
365 x 206 mm
inv. n. 151 / NY A38

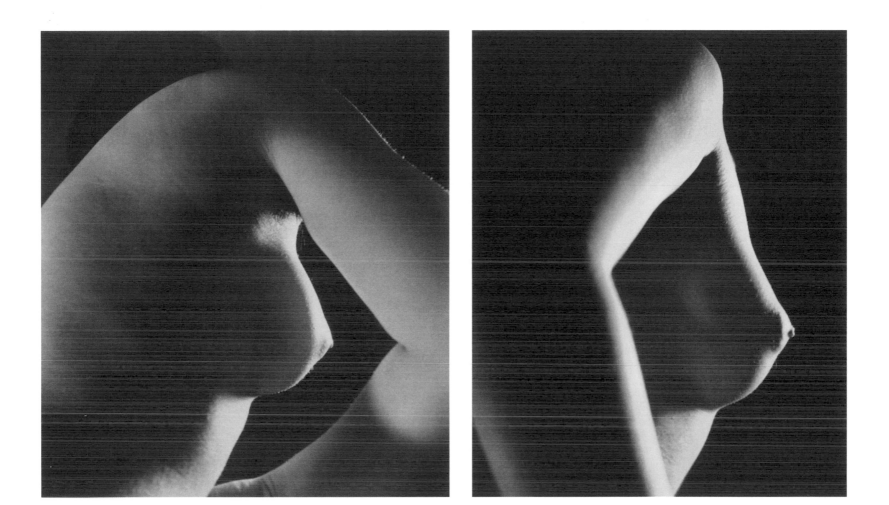

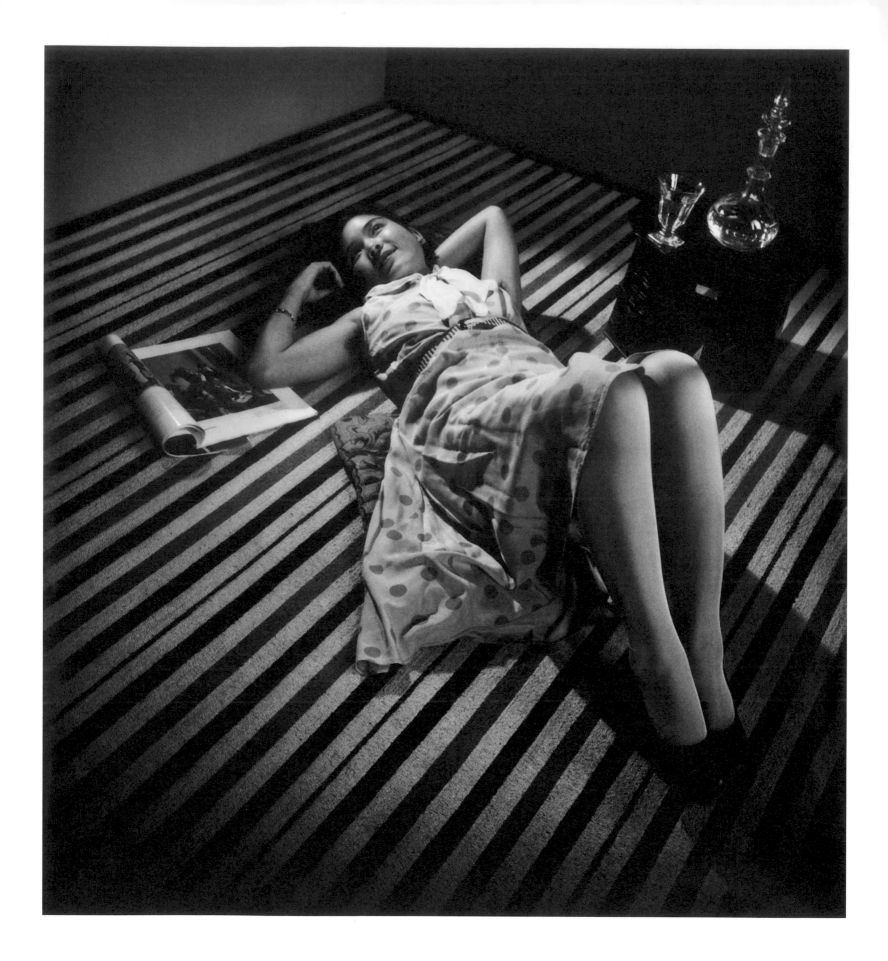

Donna / Woman, 1933
gelatina al bromuro d'argento
gelatin silver print
379 x 354 mm
inv. n. 162 / NY-A126

Donna / Woman, 1933
gelatina al bromuro d'argento
gelatin silver print
358 x 348 mm
inv. n. 160 / NY-B23

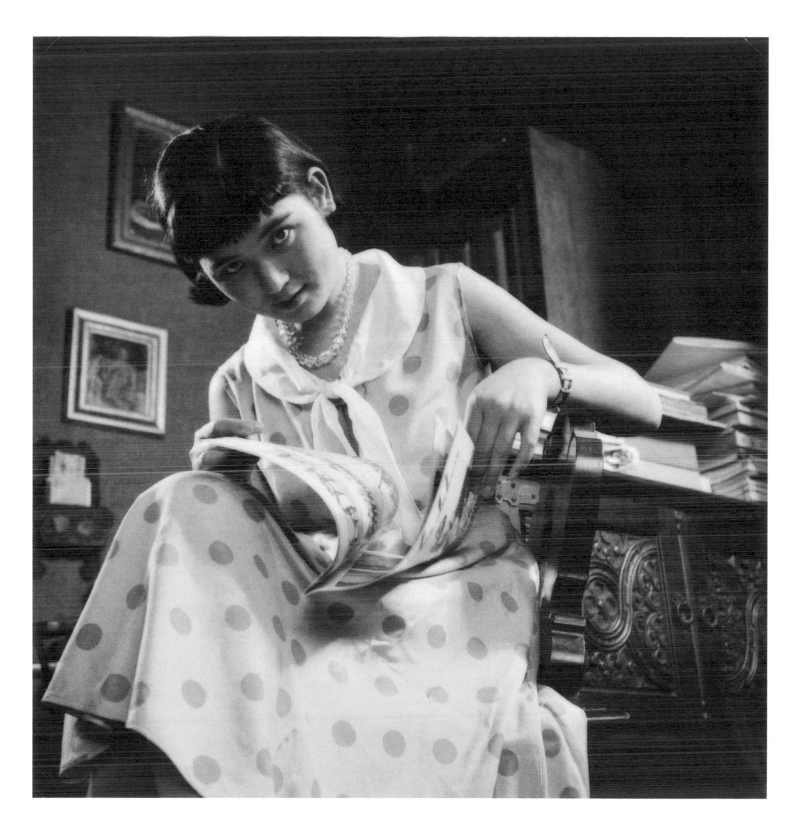

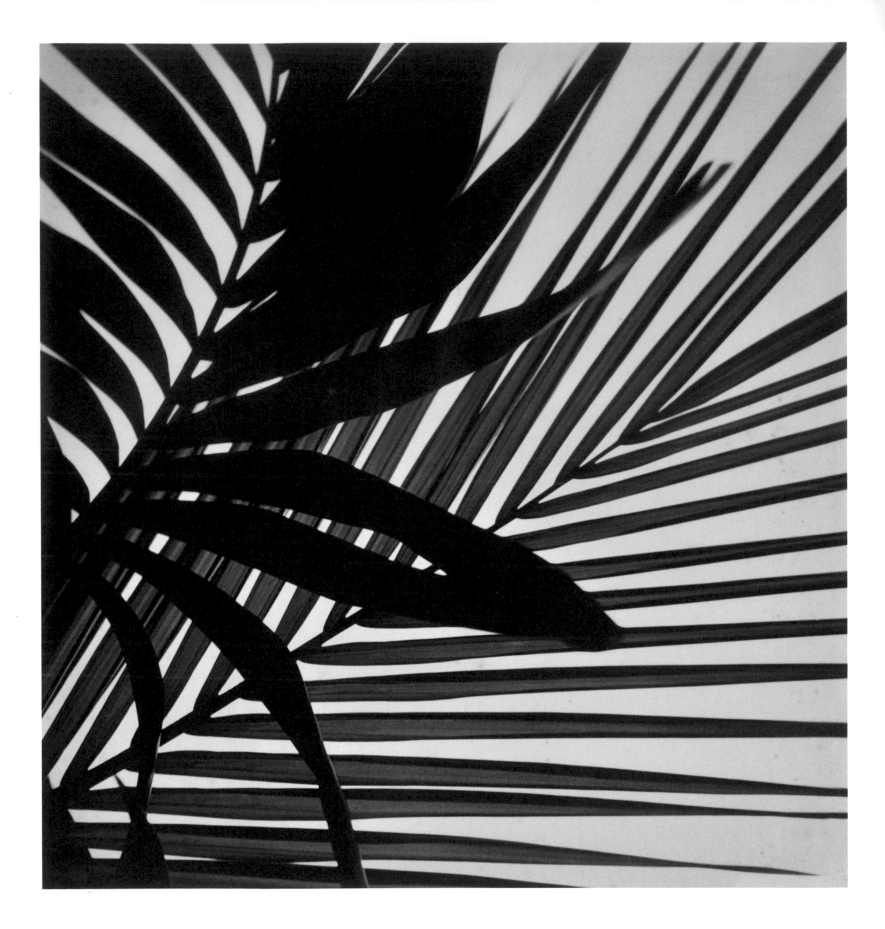

Foglie (Kenzia)
Leaves (Kentia), 1937
gelatina al bromuro d'argento
gelatin silver print
460 x 444 mm
inv. n. 166 / NY-B96

Barca, Yamanakako
Boat, Yamanakako, 1937
gelatina al bromuro d'argento
gelatin silver print
451 x 451 mm
inv. n. 167 / NY-B98

Titolo sconosciuto
Title unknown, c. 1938
gelatina al bromuro d'argento
gelatin silver print
355 x 308 mm
inv. n. 171 / NY-A122

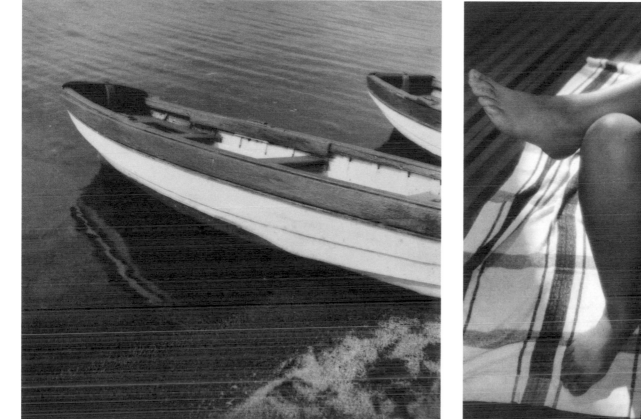

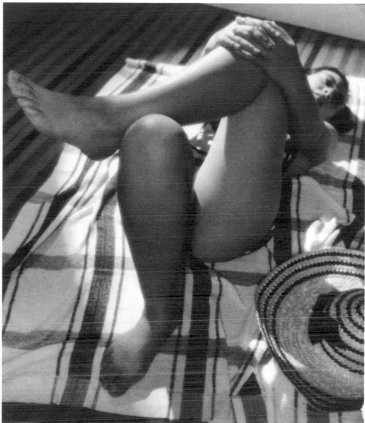

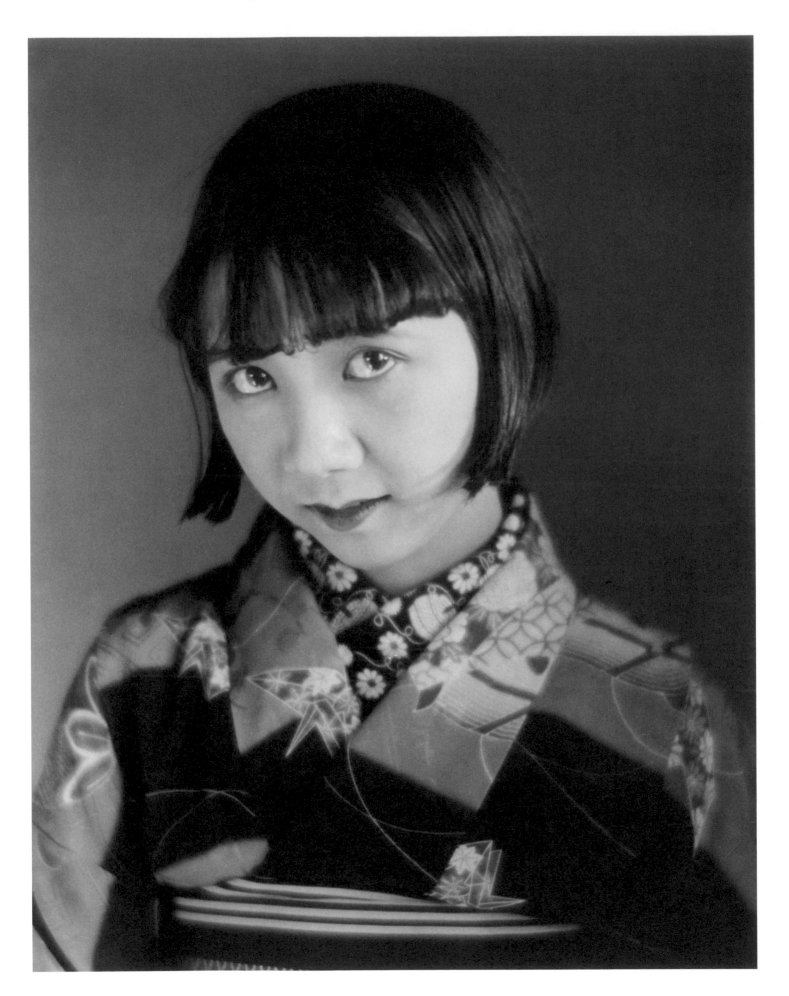

Titolo sconosciuto
Title unknown, c. 1938
gelatina al bromuro d'argento
gelatin silver print
548 x 428 mm
inv. n. 185 / NY-A43

Miss S., 1939
gelatina al bromuro d'argento
gelatin silver print
382 x 305 mm
inv. n. 191 / NY-B3

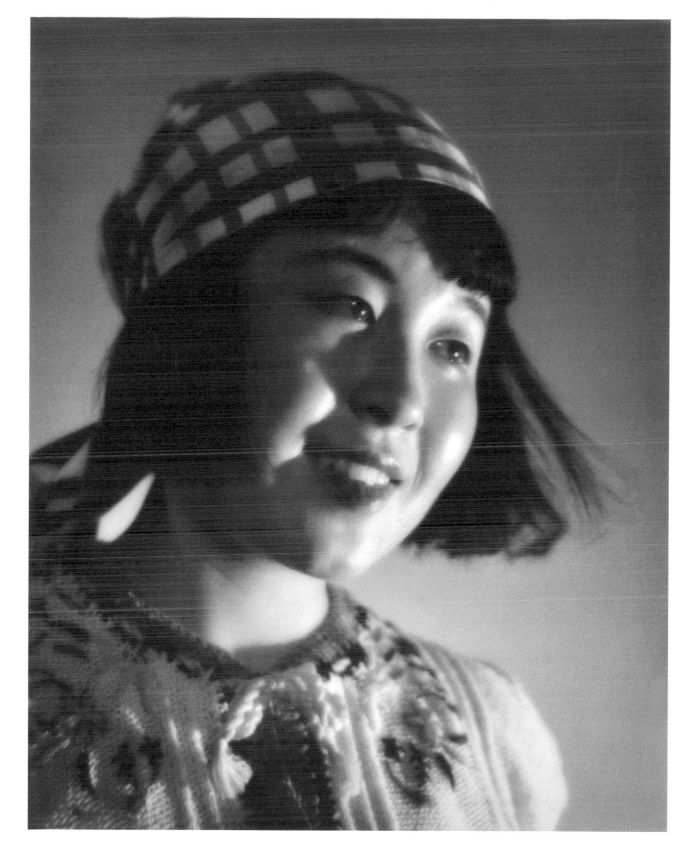

Titolo sconosciuto
Title unknown, 1938
gelatina al bromuro d'argento
gelatin silver print
381 x 308 mm
inv. n. 174 / NY-A22

Titolo sconosciuto
Title unknown, 1940
gelatina al bromuro d'argento
gelatin silver print
555 x 455 mm
inv. n. 213 / NY-B86

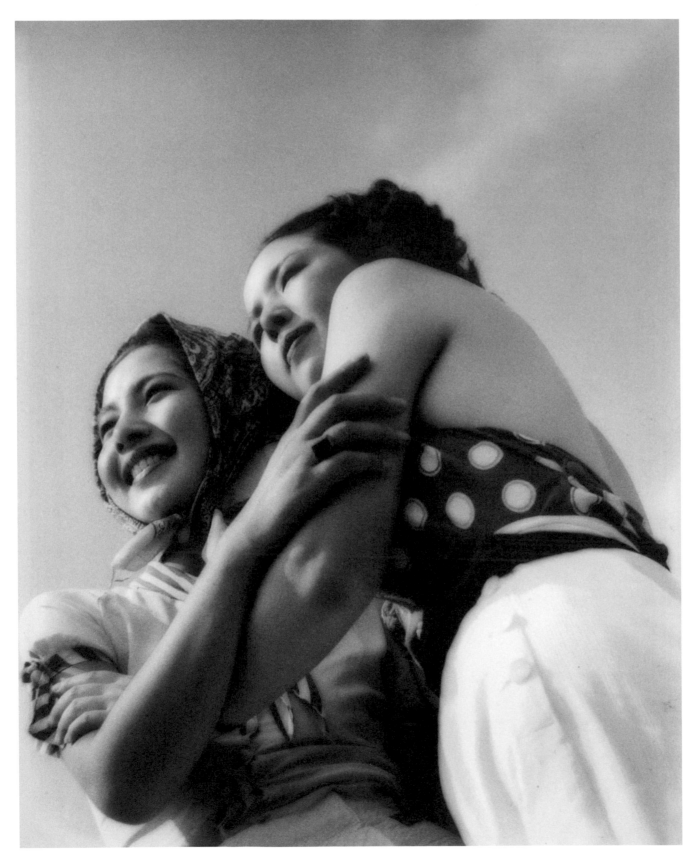

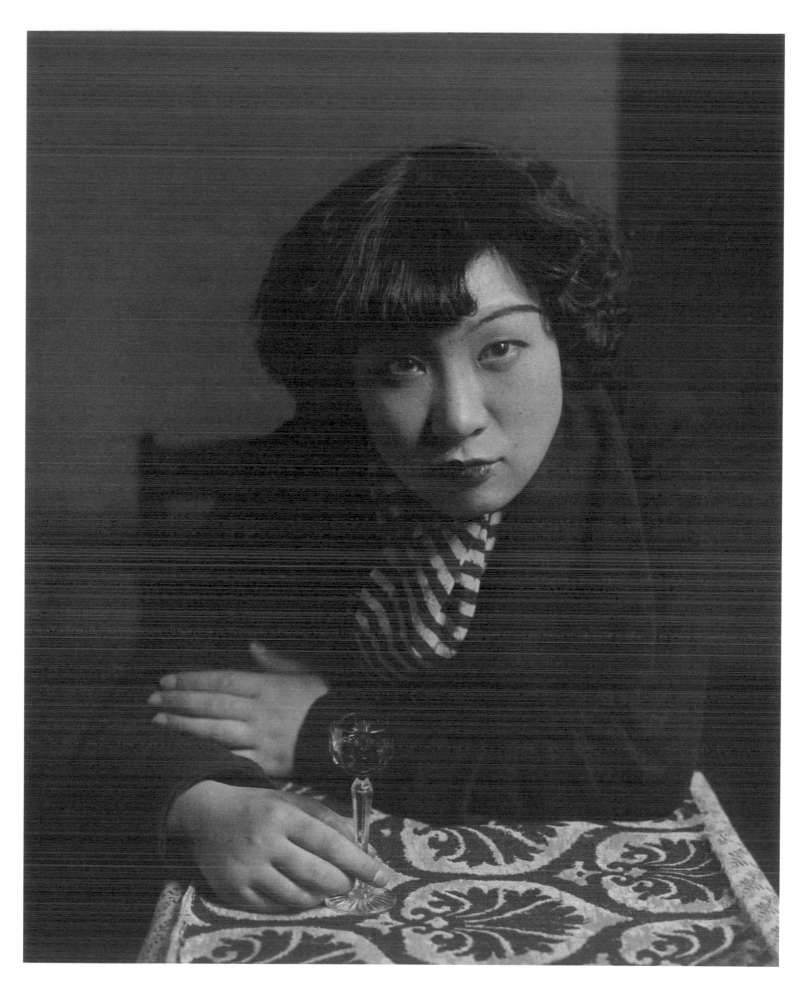

Erba Susuki a Karuizawa
Susuki Grass at Karuizawa,
c. 1940
gelatina al bromuro d'argento
gelatin silver print
412 x 518 mm
inv. n. 209 / NY-A48

Tulipani / Tulips, 1940
gelatina al bromuro d'argento
gelatin silver print
542 x 449 mm
inv. n. 214 / NY-A46

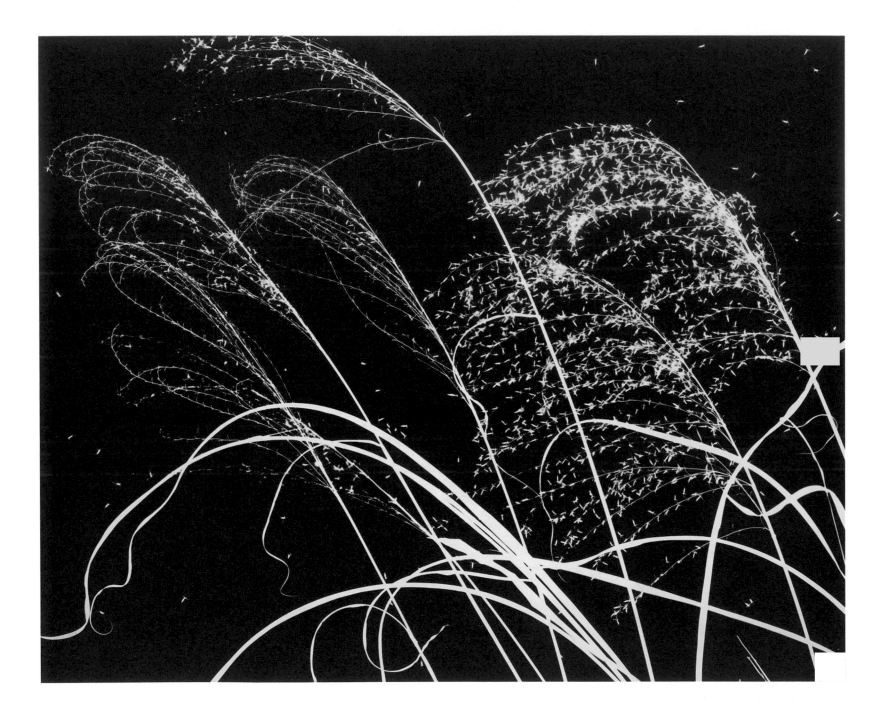

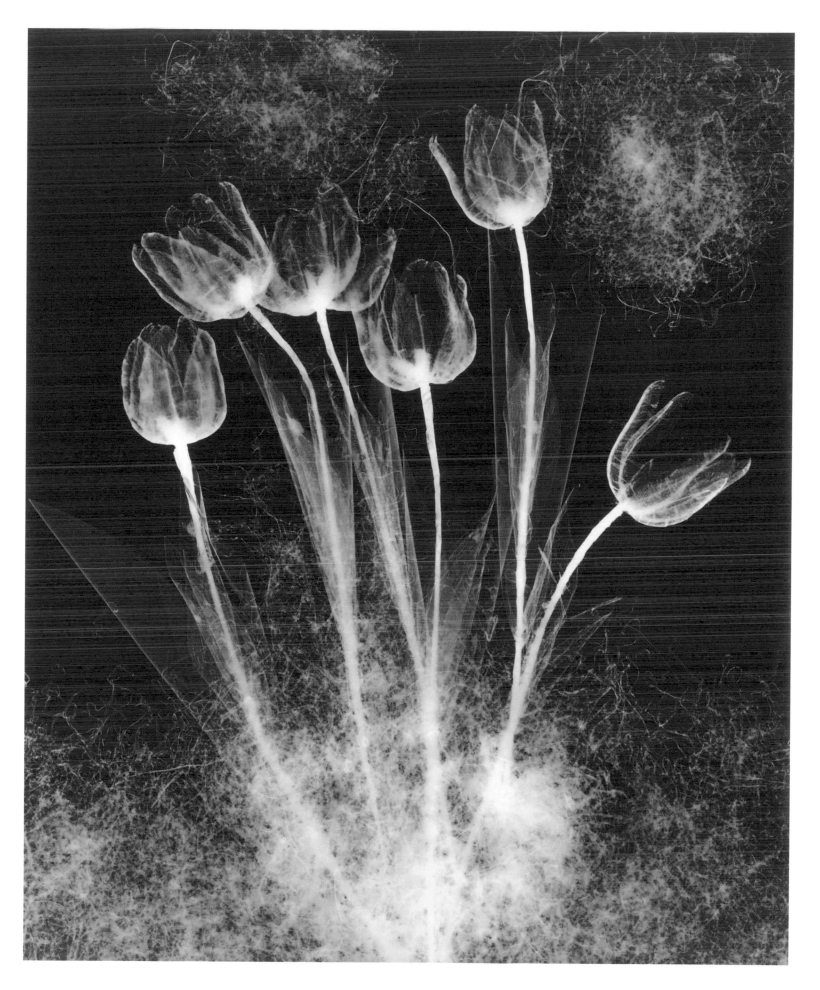

Titolo sconosciuto
Title unknown, 1939
gelatina al bromuro d'argento
gelatin silver print
363 x 297 mm
inv. n. 223 / NY-B25

Titolo sconosciuto
Title unknown, 1941
gelatina al bromuro d'argento
gelatin silver print
508 x 438 mm
inv. n. 231 / NY-B62

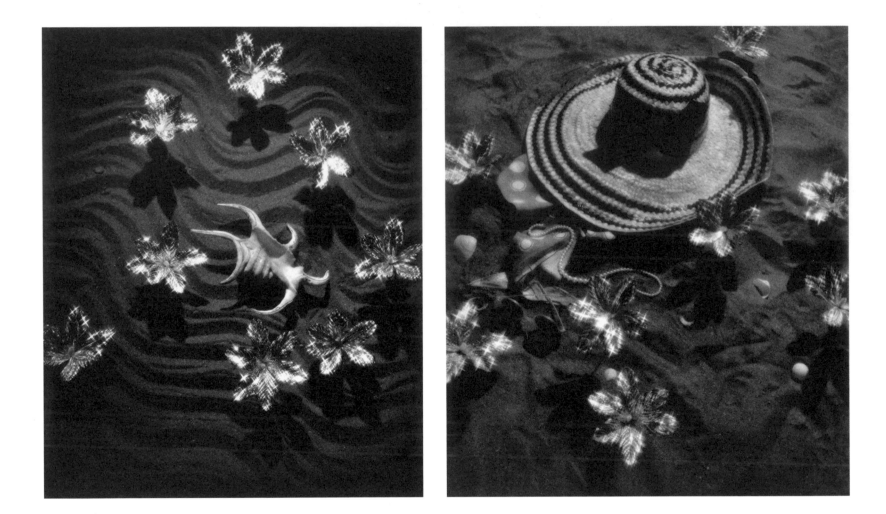

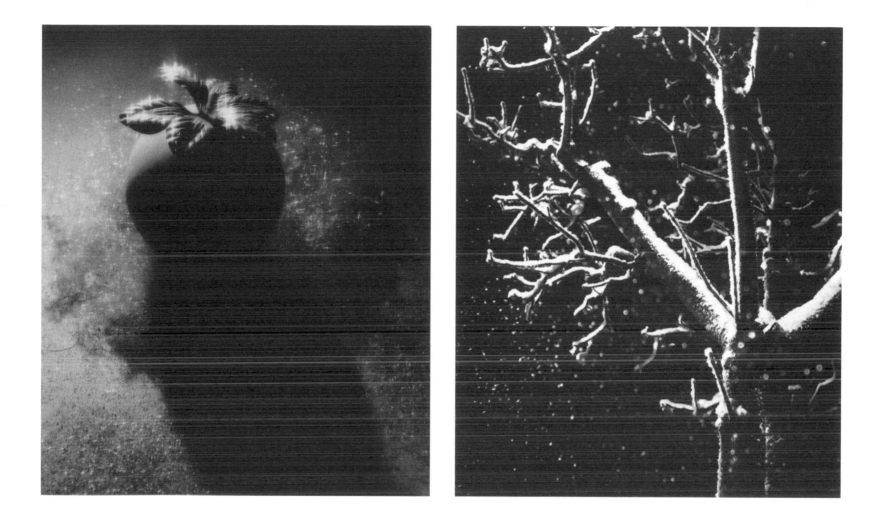

Titolo sconosciuto
Title unknown, 1941
gelatina al bromuro d'argento
gelatin silver print
465 x 454 mm
inv. n. 221 / NY-B7

Ginreika (Lismachia)
(Loosestrife), 1940
gelatina al bromuro d'argento
gelatin silver print
531 x 448 mm
inv. n. 215 / NY-A45

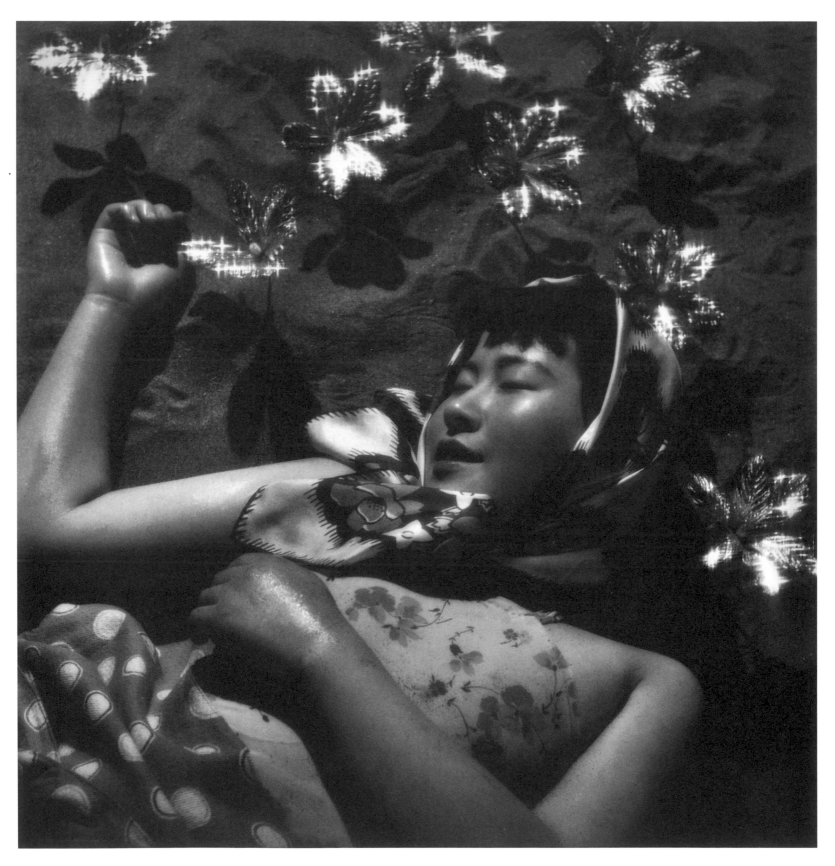

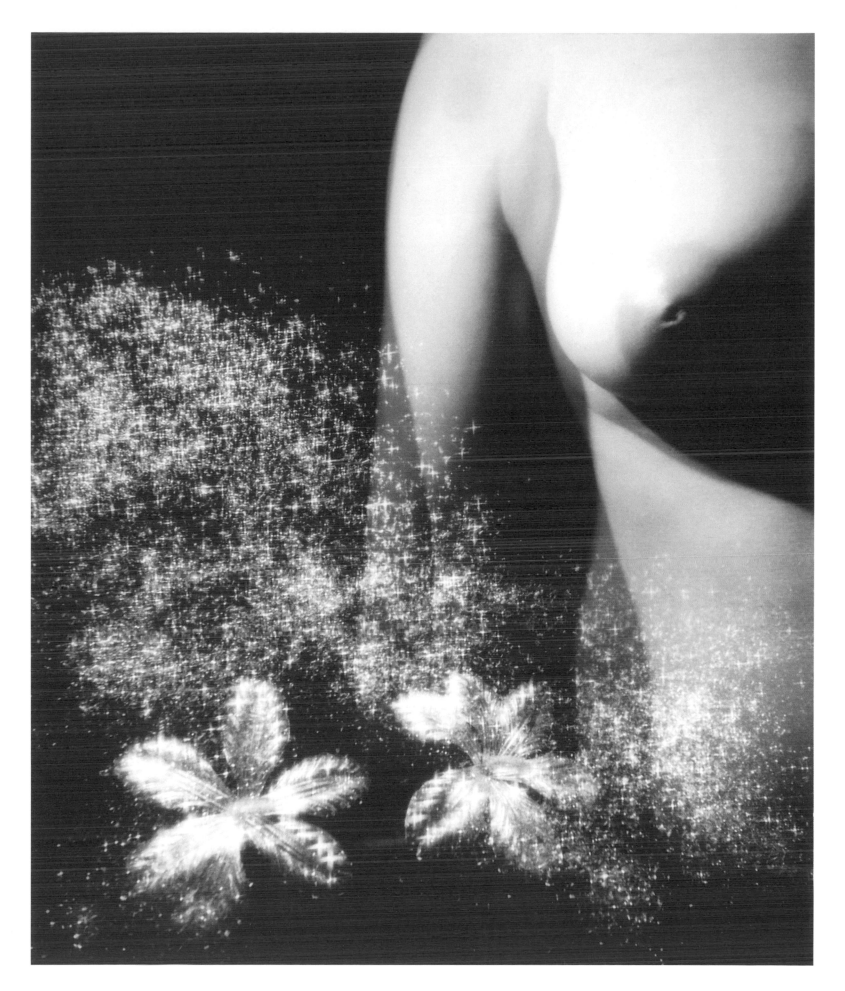

Natura morta / Still Life, 1942
gelatina al bromuro d'argento
gelatin silver print
454 x 553 mm
inv. n. 240 / NY-B109

Natura morta / Still Life, 1942
gelatina al bromuro d'argento
gelatin silver print
553 x 456 mm
inv. n. 241 / NY-B107

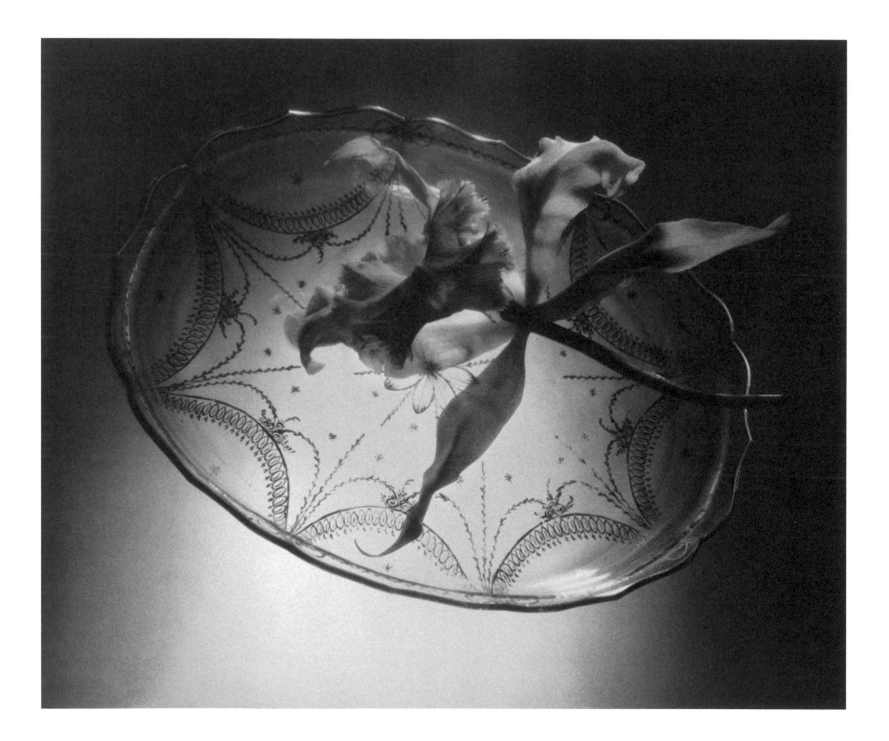

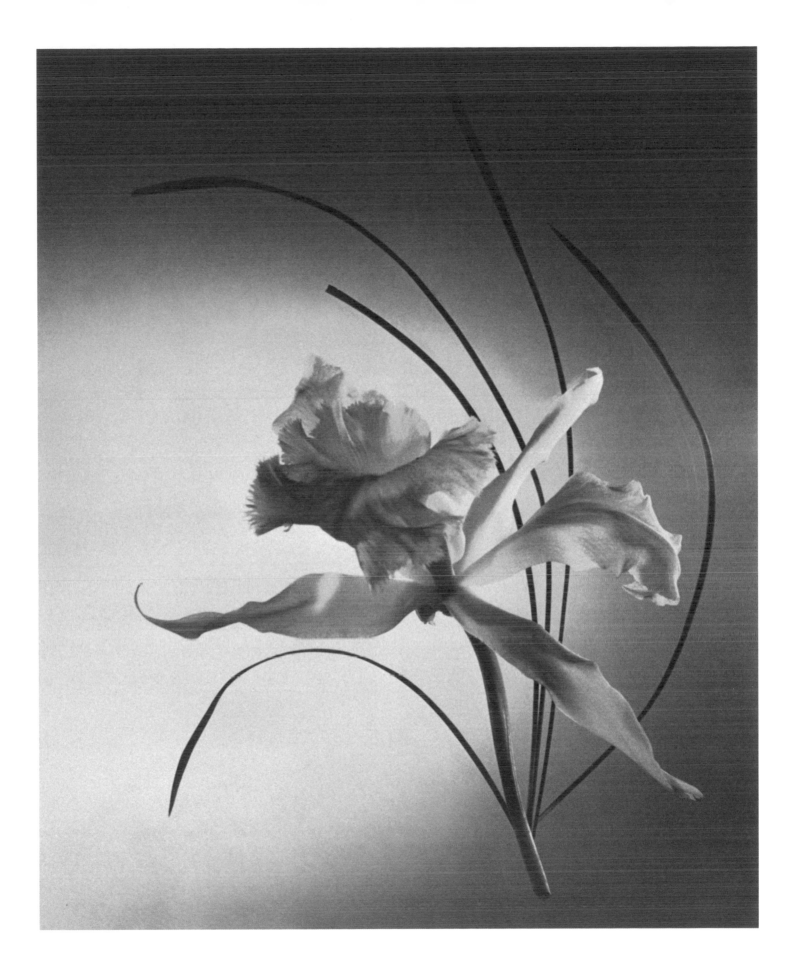

Titolo sconosciuto
Title unknown [Miss K.], 1953
gelatina al bromuro d'argento
gelatin silver print
391 x 287 mm
inv. n. 246 / NY-B73

Miss K., 1951
gelatina al bromuro d'argento
gelatin silver print
419 x 363 mm
inv. n. 247 / NY-B72

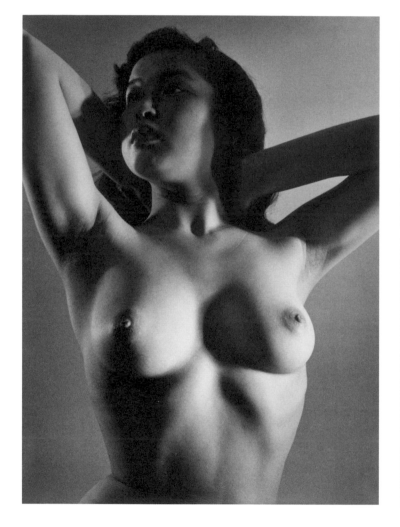

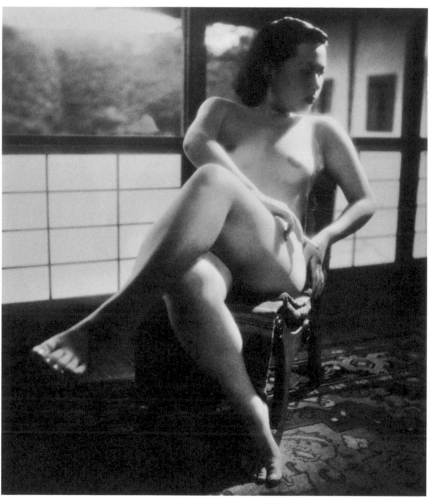

Titolo sconosciuto
Title unknown
gelatina al bromuro d'argento
gelatin silver print
390 x 249 mm
inv. n. 254 / NY B100

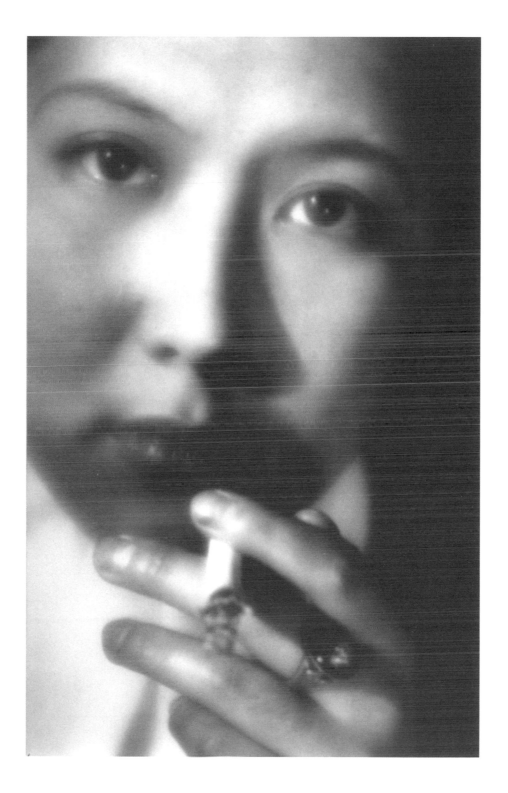

Guanti / Gloves, 1951
gelatina al bromuro d'argento
gelatin silver print
435 x 464 mm
inv. n. 248 / NY-B76

Titolo sconosciuto
Title unknown
gelatina al bromuro d'argento
gelatin silver print
521 x 429 mm
inv. n. 255 / NY-B82

Koji Nishigori
Yasuzo Nojima, 1930
bromolio / bromoil print
348 x 277 mm
inv. n. 262 / NY-A147

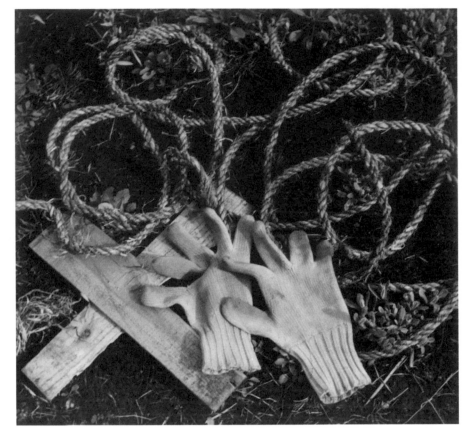

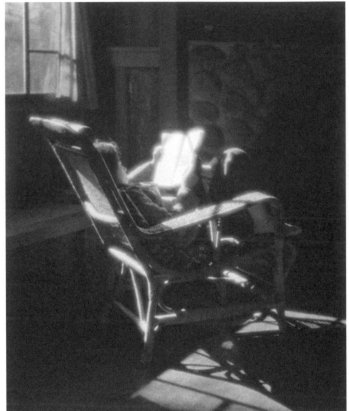

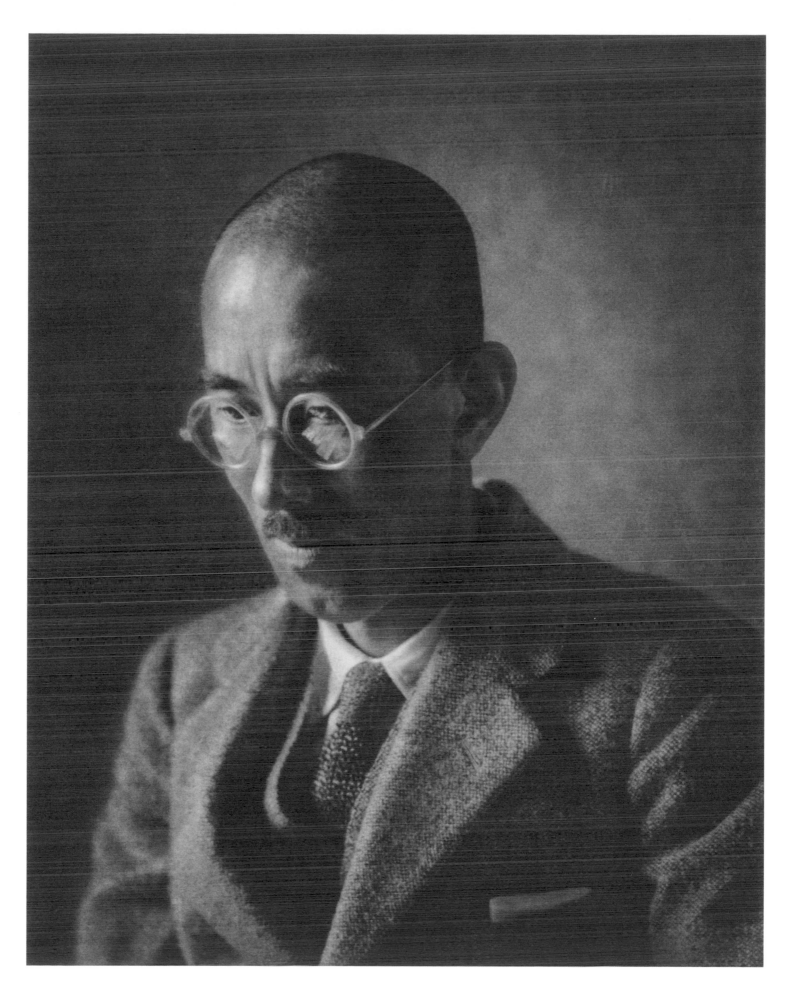

Yasuzo Nojima. Cronologia

1889
Yasuzo Nojima nasce il 12 febbraio a Urawa, nella Prefettura di Saitama, poco distante da Tokyo. Il padre è un funzionario della Nakai Bank.

1905
Si iscrive alla Keio University di Tokyo.

1906
Inizia a cimentarsi con la fotografia.

1909
Si iscrive ai corsi della facoltà di economia della Keio University.
Le sue fotografie sono selezionate per la seconda "Shashin Hinpyokai" [Mostra fotografica con giuria] sponsorizzata dal Tokyo Shashin Kenkyukai [Gruppo di ricerca fotografica, 1907-oggi].
Entra ufficialmente a far parte del Tokyo Shashin Kenkyukai e partecipa alla prima mostra del gruppo.

1911
Abbandona gli studi alla Keio University a causa delle instabili condizioni di salute.
Partecipa alla seconda mostra ufficiale del Tokyo Shashin Kenkyukai e alla "Tokyo Kangyo Hakurankai" [Esposizione industriale di Tokyo].

1912
Yoninkai [Il gruppo dei quattro]: Nojima, Ryutaro Ono, Seison Yamazaki e Yoshio Yamamoto. Probabilmente i membri del gruppo Yoninkai espongono le proprie opere in una collettiva organizzata presso la galleria Rokuando di Kotaro Takamura in seguito alla personale di Ono tenutasi nello stesso periodo.
Fusainkai [Associazione per lo schizzo a carboncino, 1912-1913]: una delle prime associazioni indipendenti di artisti moderni.

1914
Nikakai [Gruppo seconda divisione, 1914-oggi]: un importante gruppo di artisti moderni fondato in opposizione a Bunten, l'organizzazione espositiva finanziata dal governo.

1915
Nojima inaugura il Mikasa Shashinkan [Studio fotografico Mikasa, 1915-1920] nel distretto di Ningyo-cho, a Tokyo.
Sodosha [Società erba e terra, 1915-1922].

1918
Kokuga Sosaku Kyokai [Associazione per la creazione di un nuovo stile pittorico nazionale, 1918-1928].
Nihon Sosaku Hanga Kyokai [Associazione per la stampa originale giapponese, 1918-1931, riorganizzata come Nihon Hanga Kyokai nel 1931; ancora operativa].

1919-1920
Nojima inaugura la galleria Kabutoya Gado nel distretto di Jimbo-cho, a Tokyo, dove espone le opere di artisti appartenenti a gruppi quali Fusainkai, Nikakai, Sodosha e Nihon Sosaku Hanga Kyokai. Le mostre allestite nella galleria comprendono:
• 1919: 29 marzo, vernissage; 3-4 maggio, "Mostra a invito: pittura, scultura, artigianato artistico in stile occidentale nell'arte contemporanea nazionale"; 1-25 giugno, "Nuove opere in stile occidentale di artisti emergenti" (artisti: Inosuke Hazama, Shoji Sekine, Katsuyuki Nabei, Ryumon Yasuda, Shizue Hayashi, Shozo Yamazaki); 1-25 agosto, "Mostra di disegni" (artisti: Ryoka Kawakami, Kazuma Oda, Tsunetomo Morita, Hanjiro Sakamoto, Ryuzaburo Umehara, Yori Saito, Kakuzo Ishii, Shozo Yamazaki, Katsuyuki Nabei, Ryumon Yasuda, Teijiro Nakahara); 3-25 settembre, "Shoji Sekine: mostra postuma"; 28 settembre – 6 ottobre, "Mostra di dipinti in stile occidentale selezionati da una giuria" (giuria composta da: Sotaro Yasui, Ryuzaburo Umehara, Yori Saito); 1-19 ottobre, "Kazuma Oda"; 21 ottobre – 9 novembre, "Soshoku Bijutsuka Kyokai" [Società degli artisti ornamentali]; 11-30 novembre, "Mostra postuma di Kaita Murayama"; 18-25 dicembre, "Riproduzioni di disegni di Auguste Rodin".
• 1920: 9-10 gennaio, "Riproduzioni di acquerelli di Auguste Rodin"; 20-31 gennaio, "Kakuzo Ishii"; 18-29 febbraio, "Mostra di pittura spontanea infantile" (opere selezionate da: Kanae Yamamoto, Kakuzo Ishii, Kotaro Nagahara); 2-15 marzo, "Katsuyuki Nabei"; 16-31 marzo, "Shizue Hayashi"; 1-15 aprile, "Kazumasa Nakagawa"; 17-30 aprile, "Inosuke Hazama"; 2-10 maggio, "Koshiro Onchi"; 13-23 maggio, "Shoji Oomori, disegni"; 26-30 maggio, "Shozo Yamazaki"; 2-5 giugno, "Keizo Koyama".
Oltre alle mostre sopra citate, la galleria espone in modo informale molte altre opere.

1920
Personale di Nojima alla rassegna annuale Tokyo Shashin Kenkyukai (33 pezzi, compresi tre nudi femminili che vengono rimossi dalla polizia). Recensione nella rivista "Shashin Geppo" (Tokyo, Konishiroku, febbraio 1920).
Nojima vende Mikasa Shashinkan e chiude la galleria Kabutoya.
Inaugura il Nonomiya Shashinkan [Studio fotografico Nonomiya] nel distretto di Kojimachi Kudan, Tokyo.

1921
Partecipa alla 03a mostra della Nihon Bijutsu Kyokai [Associazione dell'arte giapponese]. Fotografa le sculture di Teijiro Nakahara per il catalogo commemorativo dell'artista.

1922
È socio fondatore della Shunyokai [Società di primavera, 1922-oggi] ed espone le sue opere nel loro salon annuale.
Nojima Tei [Salon Nojima]: nel 1921-1928 Nojima promuove una serie di importanti mostre organizzate in casa sua, che vengono annunciate e recensite in vari quotidiani e riviste d'arte (tra cui "Shirakaba" e "Chuo Bijutsu"). Tra esse, dal 25 al 29 maggio, la personale del pittore Ryusei Kishida che

presenta i ritratti a olio della figlia Reiko è un evento di spicco di questo periodo. Le altre esposizioni comprendono: 8-10 luglio, "La pittura in stile giapponese di Tetsugoro Yorozu"; 21-23 ottobre, "Dipinti a olio di Kakujiro Yokobori"; 2-4 dicembre, "Dipinti a olio di Tokusaburo Kobayashi"; 21-23 dicembre, "Le ceramiche di Kenkichi Tomimoto".

Realizza una serie di fotografie per conto di Soetsu Yanagi che verranno pubblicate nel numero di settembre di "Shirakaba". Le stesse immagini appariranno in seguito nel volume *Tojiki no bi* [La bellezza della ceramica] che lo stesso Yanagi pubblicherà autonomamente.

1923
Realizza le fotografie per il catalogo di Kenkichi Tomimoto, *Moyoshu* [Collezione di motivi grafici].
Il Nonomiya Shashinkan è danneggiato dal grande terremoto del Kanto.

1924
Muore il padre.

1925
Sposa Ineko Komiya.

1926
Kokuga Sosaku Kyokai, Yoga-bu [Sezione pittura in stile occidentale dell'Associazione per la creazione di un nuovo stile pittorico nazionale, 1926-1928]: Nojima è membro fondatore di questa organizzazione insieme a Shinzo Fukuhara, Ryuko Kawaji e Kisaku Tanaka. Espone i propri dipinti nei salon annuali.
Nihon Shashin Kai [Società fotografica giapponese, 1924- oggi]: influente organizzazione con sede a Tokyo, fondata da Shinzo Fukuhara. Nojima entra a farne parte.

1927
Si costruisce una villa a Karuizawa. Fonda Nonomiyakai, un circolo fotografico composto per la maggior parte dai membri dello staff dello studio,

cui si uniscono Ihei Kimura e Tomizo Yoshioka.

1928
Kokuga Sosaku Kyokai si scioglie; Yoga-bu viene rifondata e prende il nome di Kokugakai [Associazione per la pittura nazionale, 1928-oggi]. Nojima ne diviene membro della direzione ed espone i suoi dipinti nei salon annuali.

1930
Nihon Mingeikan [Museo delle arti popolari del Giappone, avviato nel 1930 e ufficialmente costituito nel 1936, tuttora esistente]: fondatore Soetsu Yanagi; Nojima vi contribuisce.
Ashiya Camera Club fondato da Iwata Nakayama, Kanbei Hanaya e altri. Nojima è vicino a questo gruppo e ne condivide gli sforzi (la prima mostra, che si tiene a Kobe, comprende una selezione di opere di Man Ray).

1931
Mostra itinerante "Film und Foto", promossa in Giappone dall'Asahi Newspaper Group; la mostra è a Tokyo (aprile–maggio), e poi a Osaka (luglio).

1932-1933
Nojima finanzia e pubblica la rivista "Koga" [Immagini di luce], che ha l'obiettivo di introdurre in Giappone i movimenti della New Vision e della Neue Sachlichkeit, e diventa ben presto la pubblicazione più importante del movimento Shinko Shashin [Nuova Fotografia]. Nojima, Ihei Kimura, Iwata Nakayama e Nobuo Ina ne sono i principali esponenti. Oltre a importanti articoli di Hiromu Hara sul graphic design e sulla tipografia, la rivista pubblica anche le nuove foto di Nojima.

1933
Personale ["Opere di Nojima Yasuzo – Fotografie di volti femminili, 20 opere"] alla galleria Kinokuniya nel distretto di Ginza, a Tokyo, con un allestimento innovativo concepito da Hiromu Hara. Recensita in "Koga" (vol. 2, 1933, p. 266).

Nippon Kobo [Laboratorio giapponese, 1933-1944]: fondato da Yonosuke Natori, Ihei Kimura, Nobuo Ina e Hiromu Hara. Fonda la rivista "Nippon" (1934-1944). "Koga" interrompe le pubblicazioni.

1934
Pubblica la rivista di Nonomiya Shashinkan.

1935
Personale alla Sanmaido Gallery nel distretto di Ginza, a Tokyo.
L'Ashiya Camera Club espande il suo raggio d'azione e promuove l'"Ashiya Shashin Salon", una mostra annuale con giuria. Nojima diviene membro del gruppo. Le opere in mostra sono pubblicate ogni anno sulla rivista "Ashiya Salon" (1935-1940).
Nojima è nominato consigliere ufficiale del Keio University Camera Club.

1936
Nojima e Ineko compiono un viaggio alle Hawaii con la famiglia di Fukuhara.
Costruzione del Nonomiya Building, che ospita lo studio fotografico e l'abitazione di Nojima; il progetto è dell'architetto Kameki Tsuchiura.
Nojima diviene membro della Zen Nihon Shashin Renmei [Unione per la fotografia giapponese, 1926-oggi].

1939
Insieme a Shinzo Fukuhara diviene membro della Kokugakai Shashinbu [Sezione fotografia dell'Associazione per la pittura nazionale, 1939-oggi] ed espone nel loro salon annuale.

1945
Il Nonomiya Building è danneggiato da un incendio causato dal bombardamento di Tokyo durante la seconda guerra mondiale. Nojima si ritira dall'attività commerciale.

1947
Partecipa alla mostra della Kokugakai Shashinbu, che riprende le attività dopo una pausa di tre anni per la guerra.

1951
Muore la madre.

1954
Riceve un encomio ufficiale da parte della Photographic Society of Japan (1952-oggi) nel corso del secondo "Photography Day".

1963
In qualità di consulente Nojima appoggia l'incorporazione di Park Studio nel Japan Photo Center, Inc. (1964-1984, il più grande studio commerciale in Giappone).

1964
Il 14 agosto Yasuzo Nojima muore dopo una lunga malattia a Hayama Isshiki, nella Prefettura di Kanagawa. Sua moglie morirà quattro mesi dopo.
Mostra commemorativa al Fuji Photo Salon, Ginza, Tokyo (novembre).

1965
Pubblicazione di una monografia commemorativa.

1971
Personale allo Shinjuku Nikon Salon di Tokyo (novembre). Il Nikon Club pubblica il catalogo della mostra con quaranta illustrazioni e testo di Jun Miki.

1975
"The Dawn of Modern Japanese Photography, Nojima Yasuzo Photography": mostra organizzata da Kanbei Hanaya nel suo Sun Store Photo Salon, Osaka (settembre).

1976
Personale alla galleria Kidoairaku Collection di Shibuya, Tokyo (maggio).

1978
Le sue opere sono presentate nella mostra "Photography and Painting" al Tokyo Metropolitan Art Museum, Ueno, Tokyo (ottobre).

1979
Personale alla Gilbert Gallery Ltd. di Chicago, Illinois, USA (maggio).
Personale alla galleria del Fermi National Accelerator Laboratory di Batavia (Illinois, USA) durante il Convegno internazionale di fisica nucleare (agosto-settembre). Viene pubblicata una

brochure con introduzione del Premio Nobel Leon Lederman, direttore del Fermilab.

1981

Prestito delle fotografie della Collezione Nojima all'Art Institute of Chicago, dove curatori, studiosi e ospiti hanno la possibilità di ammirarle.

1982

Le opere di Nojima sono presenti nella mostra "Photographs from Chicago Collections" che inaugura il nuovo Dipartimento di fotografia dell'Art Institute of Chicago. Con catalogo.

1984

Nojima è incluso nella mostra "The Art of Photography: Past and Present from the Art Institute of Chicago" al National Museum of Art di Osaka. Con catalogo.

1986

Sue opere sono presentate nella mostra "Japon des Avant-gardes" al Musée National d'Art Moderne, Centre Georges Pompidou di Parigi (dicembre). Il catalogo comprende l'articolo di Jeffrey Gilbert *Nojima et l'avant-garde* e 5 illustrazioni delle sue opere.

1988

La Collezione Nojima rientra in Giappone ed è concessa in prestito prolungato al National Museum of Modern Art, Kyoto.

Nojima è incluso nella mostra itinerante "The 1930s in Japan" al Tokyo Metropolitan Art Museum (aprile-giugno), poi allo Yamaguchi Prefectural Museum of Art (luglio-agosto) e allo Hyogo Prefectural Museum of Art (ottobre-novembre). Catalogo con 15 illustrazioni.

Mostra inaugurale della sezione fotografica delle gallerie per le collezioni permanenti al National Museum of Modern Art, Kyoto (maggio-luglio). La pubblicazione del museo, "Miru" (maggio 1988), comprende l'articolo di Jeffrey Gilbert *Nojima Yasuzo's Art* e 4 illustrazioni.

Sue opere sono incluse nella mostra "Japanese Photography in the 1930s" al Museum of Modern Art di Kamakura (settembre-ottobre). Catalogo con 20 illustrazioni.

1989

Incluso nella mostra itinerante "On the Art of Fixing a Shadow: 150 Years of Photography" alla National Gallery of Art (maggio-luglio), poi all'Art Institute of Chicago (settembre-novembre) e al Los Angeles County Museum of Art (dicembre-febbraio 1990). Catalogo con una illustrazione.

Incluso nella mostra "Koga to Sono Jidai" [L'era di Koga] all'Asahi Kaikan di Tokyo (novembre). Catalogo con 22 illustrazioni.

1990

Sue opere sono presentate alla "Kokugakai Exhibition", Tokyo Metropolitan Museum (settembre). Con catalogo.

Incluso nella mostra "150 Years of Photography Exhibition" al Konika Plaza. Con catalogo.

Incluso nella mostra "La photographie Japonaise de l'entre deux guerres – Du pictorialisme au modernisme" al Palais de Tokyo, Parigi (novembre-gennaio 1991), organizzata dalla Mission du patrimoine photographique in occasione del *Mois de la photo*; il Giappone è il tema principale del 1990. Catalogo con 25 illustrazioni.

1991

"Nojima and Contemporaries" allo Shoto Museum of Art di Tokyo (luglio-agosto) e al National Museum of Modern Art, Kyoto (settembre-ottobre). Catalogo con 108 illustrazioni.

"Yasuzo Nojima Photography" alla Grey Art Gallery della New York University. Recensita sul "New York Times" (20 dicembre).

1994

La Nojima Yasuzo Isaku Hozonkai [Società per la conservazione delle opere di Yasuzo Nojima] dona al National Museum of Modern

Art, Kyoto 314 fotografie e 2 ritratti dell'artista.

1997

"Alfred Stieglitz and Yasuzo Nojima" al National Film Center, Tokyo (settembre-ottobre). Catalogo con 47 illustrazioni.

Yasuzo Nojima, Photography, catalogo della Collezione Nojima al National Museum of Modern Art, Kyoto, con l'elenco completo delle fotografie dell'artista.

1999

"Light Pictures: the photographs of Nakayama Iwata and Nojima Yasuzo" alla Art Gallery of New South Wales, Sydney (agosto-ottobre). Con brochure.

2001

Incluso nella mostra "Modern Photography in Japan: 1915–1940" presso l'Ansel Adams Center for Photography, San Francisco (luglio-settembre).

2003

Incluso nella mostra "The History of Japanese Photography" al Museum of Fine Arts, Houston (marzo-aprile) e al Cleveland Museum of Art (maggio-luglio). Con catalogo.

2009

"Nojima Yasuzo: Modern Japan through Nojima's Lens" al National Museum of Modern Art, Kyoto (luglio-agosto). Il catalogo comprende la ristampa dei saggi di Philip Charrier e Judy Annear su Nojima, e altri studi correlati.

"Nojima Yasuzo: Shozo no Kakushin" [Yasuzo Nojima: L'essenza della ritrattistica] allo Shoto Museum of Art di Tokyo. In occasione della mostra viene pubblicato il catalogo *Yasuzo Nojima 1889–1964. Works and Archives Collection of The Shoto Museum of Art*, con un elenco delle fotografie e documenti d'archivio, compresa una ristampa della corrispondenza e altri materiali.

Yasuzo Nojima. Chronology

1889
Born February 12 in Urawa City, Saitama Prefecture, outside of Tokyo. His father is an executive of the Nakai Bank.

1905
Enters the lower school of Keio University in Tokyo.

1906
Starts to photograph.

1909
Enters the Rizaibu [College of Economics] at Keio University.
Included in the second *Shashin Hinpyokai* [Juried Exhibition of Photography] sponsored by the Tokyo Shashin Kenkyukai [Tokyo Photography Study Group, 1907–present].
Becomes an official member of the Tokyo Shashin Kenkyukai and is included in their first exhibition.

1911
Leaves Keio University due to poor health. Included in the second official exhibition of the Tokyo Shashin Kenkyukai. Included in the *Tokyo Kangyo Hakurankai* [Tokyo Industrial Exposition].

1912
Yoninkai [The Group of Four]: Nojima, Ryutaro Ono, Seison Yamazaki and Yoshio Yamamoto. The Yoninkai members may have exhibited together at Kotaro Takamura's Rokuando Gallery following Ono's solo show there during this period.
Fusainkai [Charcoal Sketch Association, 1912–13]: among the first independent associations of modern artists.

1914
Nikakai [Second Division Group, 1914–present]: an important modern artists' association founded in opposition to the government-sponsored Bunten.

1915
Nojima opens the Mikasa Shashinkan [Mikasa Photo Studio, 1915–20] in the Ningyo-cho district of Tokyo.
Sodosha [Grass and Earth Society, 1915–22].

1918
Kokuga Sosaku Kyokai [The Association for the Creation of a New National Style of Painting, 1918–28].
Nihon Sosaku Hanga Kyokai [Japan Original Print Association, 1918–31, reorganized as Nihon Hanga Kyokai, 1931–present].

1919–20
Nojima opens Kabutoya Gado gallery in the Jimbo-cho district of Tokyo, and exhibits artists from Fusainkai, Nikakai, Sodosha and Nihon Sosaku Hanga Kyokai. Kabutoya Gado exhibits include:
• 1919: March 29, Inauguration Party; May 3–4, *Invitational Assembly: Contemporary Domestic Artists in Western-style Painting, Sculpture, Artistic Crafts*; June 1–25, *Upcoming Western-style Artists Exhibition of New Works* (artists: Inosuke Hazama, Shoji Sekine, Katsuyuki Nabei, Ryumon Yasuda, Shizue Hayashi, Shozo Yamazaki); August 1–25, *Drawing Exhibition* (artists: Ryoka Kawakami, Kazuma Oda, Tsunetomo Morita, Hanjiro Sakamoto, Ryuzaburo Umehara, Yori Saito, Kakuzo Ishii, Shozo Yamazaki, Katsuyuki Nabei, Ryumon Yasuda, Teijiro Nakahara); September 3–25, *Shoji Sekine: Posthumous Exhibition*; September 28 – October 6, *Juried Exhibition of Western-style Painting* (jurors: Sotaro Yasui, Ryuzaburo Umehara, Yori Saito); October 1–19, *Kazuma Oda*; October 21–November 9, *Soshoku Bijutsuka Kyokai* [Ornamental Artists Society]; November 11–30, *Kaita Murayama Posthumous Exhibition*; December 18–25, *Reproductions of Drawings by Auguste Rodin*.
• 1920: January 9–10, *Reproductions of Watercolors by Auguste Rodin*; January 20–31, *Kakuzo Ishii*; February 18–29, *Children's Free Painting Exhibition* (selected by: Kanae Yamamoto, Kakuzo Ishii, Kotaro Nagahara); March 2–15, *Katsuyuki Nabei*; March 16–31, *Shizue Hayashi*; April 1–15, *Kazumasa Nakagawa*; April 17–30, *Inosuke Hazama*; May 2–10, *Koshiro Onchi*; May 13–23, *Shoji Oomori, Drawings*; May 26–30, *Shozo Yamazaki*; June 2–5, *Keizo Koyama*.
In addition to the listed exhibits, a variety of other works were informally shown.

1920
Solo show at the annual Tokyo Shashin Kenkyukai exhibit (33 pieces, including three of his female nude portraits that were removed by the police). Reviewed in the magazine *Shashin Geppo* (Tokyo: Konishiroku, February 1920).
Nojima sells Mikasa Shashinkan and closes Kabutoya Gado. Opens Nonomiya Shashinkan [Nonomiya Photography Studio] in the Kojimachi Kudan district of Tokyo.

1921
Included in the 63rd exhibition of Nihon Bijutsu Kyokai [Japan Art Association].
Nojima photographs sculptures by Teijiro Nakahara for his memorial catalogue.

1922
Shunyokai [Spring Society, 1922–present]: Nojima becomes founding member and exhibits his paintings in their annual salon.
Nojima Tei [Nojima Salon]: in 1921–28, Nojima sponsored a series of important exhibitions in his home. These exhibits were announced and reviewed in various newspapers and art journals (including *Shirakaba* and *Chuo Bijutsu*). From May 25–29, Nojima presented a solo exhibit for the painter Ryusei Kishida featuring oil portraits by Kishida of his daughter Reiko, a signal event in this period. Other exhibits include: July 8–10, Japanese-style Painting by Tetsugoro Yorozu; October 21–23, Oil Paintings by Kakujiro Yokobori; December 2–4, Oil Paintings by Tokusaburo Kobayashi; December 21–23, Ceramics by Kenkichi Tomimoto.
Nojima photographs for Soetsu

Yanagi for publication in the September issue of *Shirakaba*. The same photographs were later appended in Yanagi's self-published book, *Tojiki no bi* [Beauty of Ceramic Ware].

1923

Nojima photographs for Kenkichi Tomimoto's catalogue, *Moyoshu* [Collection of Pattern Designs].

Nonomiya Shashinkan is damaged by the Great Kanto Earthquake.

1924

His father dies.

1925

Nojima marries Ineko Komiya.

1926

Kokuga Sosaku Kyokai, Yoga-bu [Western-style Painting Division of the Association for the Creation of a New National Style of Painting, 1926–28]: Nojima becomes a founding board member with Shinzo Fukuhara, Ryuko Kawaji and Kisaku Tanaka. Exhibits his paintings in the annual salons.

Nihon Shashin Kai [Japan Photographic Society, 1924– present]: an influential pictorial photography organization based in Tokyo, founded by Shinzo Fukuhara. Nojima becomes a member.

1927

Builds a villa in Karuizawa. Sets up Nonomiyakai, a photographic circle mainly consisting of the shop's staff members, joined by Ihei Kimura and Tomizo Yoshioka as guest members.

1928

Kokuga Sosaku Kyokai dissolved; the Yoga-bu reforms as Kokugakai [National Painting Association, 1928–present]. Nojima becomes a founding board member and exhibits his paintings in the annual salons.

1930

Nihon Mingeikan [Folk Craft Museum of Japan, initiated 1930, incorporated 1936–present]: founded by Soetsu Yanagi. Nojima becomes a contributor.

Ashiya Camera Club founded by Iwata Nakayama, Kanbei Hanaya and others. Nojima is close to this group and supports their efforts (the first exhibition, held in Kobe, included a selection of works by Man Ray).

1931

Touring version of the exhibition *Film und Foto* sponsored in Japan by the Asahi Newspaper Group in Tokyo (April–May), then Osaka (July).

1932–33

Nojima sponsors and publishes *Koga* [Light Pictures], a journal that served to introduce the New Vision and New Objectivity movements from abroad and became the major publication of the Shinko Shashin [New Photography] movement in Japan. Nojima, Ihei Kimura, Iwata Nakayama and Nobuo Ina are the principal members. Hiromu Hara contributes important articles on graphic design and typography. Nojima publishes his new photographs here.

1933

Solo show [Works by Nojima Yasuzo – Photographs of Women's Faces, 20 pieces] at Kinokuniya Gallery in the Ginza district of Tokyo, with a novel exhibition plan by Hiromu Hara. Reviewed in *Koga* (vol. 2, 1933, p. 266).

Nippon Kobo [Japan Workshop, 1933–44]: founded by Yonosuke Natori, Ihei Kimura, Nobuo Ina, Hiromu Hara. Publishes the magazine *Nippon* (1934–44). Closes down the publication of *Koga*.

1934

Publishes the journal of Nonomiya Shashinkan.

1935

Solo exhibition at the Sanmaido Gallery in the Ginza district of Tokyo.

Ashiya Camera Club expands activities to sponsor annual juried exhibit *Ashiya Shashin Salon*. Nojima becomes a member. Published annually in *Ashiya Salon* magazine (1935–40).

Nojima becomes official advisor to Keio University Camera Club.

1936

Nojima and Ineko travel to Hawaii with Fukuhara's family.

Constructs the Nonomiya Building, which houses the photography shop and apartment floors. Designed by the architect Kameki Tsuchiura.

Zen Nihon Shashin Renmei [All Japan Photography League, 1926–present]: Nojima becomes a member.

1939

Kokugakai Shashinbu [Photography Division of the National Painting Association, 1939–present]: Nojima becomes a founding board member with Shinzo Fukuhara. Exhibits in their annual salons.

1945

The Nonomiya Building is damaged by a fire during the bombing of Tokyo in the Second World War. Nojima retires from the business.

1947

Included in the Kokugakai Shashinbu exhibition, which had resumed after three years of suspension because of the war.

1951

His mother dies.

1954

Won official commendation from the Photographic Society of Japan (1952–present) on their second "Photography Day".

1963

Nojima supports Park Studio papers of incorporation as an advisor to Japan Photo Center, Inc. (1964–84, largest commercial studio in Japan).

1964

Yasuzo Nojima dies after a long illness on August 14, in Hayama Isshiki, Kanagawa Prefecture. Nojima's wife dies four months later.

Memorial exhibition at Fuji Photo Salon, Ginza, Tokyo (November).

1965

Memorial monograph published.

1971

Solo exhibition at Shinjuku Nikon Salon (Tokyo) in November. Nikon Club publishes catalogue with 40 illustrations and text by Jun Miki.

1975

The Dawn of Modern Japanese Photography, Nojima Yasuzo Photography Exhibit organized by Kanbei Hanaya at his Sun Store Photo Salon, Osaka (September).

1976

Solo exhibition at Kidoairaku Collection Galerie in Shibuya, Tokyo (May).

1978

Included in the exhibition *Photography and Painting* at the Tokyo Metropolitan Art Museum, Ueno, Tokyo (October).

1979

Solo exhibition at the Gilbert Gallery Ltd., Chicago (Illinois, USA) in May.

Solo exhibition at Fermi National Accelerator Laboratory Gallery, Batavia (Illinois, USA) during the International Conference of Nuclear Physicists (August–September). Pamphlet published (with an introduction by Nobel Prize winner Dr Leon Lederman, Director of the Fermilab).

1981

Photographs from the Nojima Collection loaned to the Art Institute of Chicago. Collection shown to curators, scholars and guests.

1982

Included in *Photographs from Chicago Collections*, opening exhibition for the new Department of Photography at the Art Institute of Chicago. Catalogue published.

1984

Included in *The Art of Photography: Past and Present from the Art Institute of Chicago* at the National Museum of Art, Osaka. Catalogue published.

1986

Included in *Japon des Avant Gardes* at the Musée

National d'Art Moderne, Centre Georges Pompidou, Paris (December). Catalogue published including article "Nojima et l'avant-garde" by Jeffrey Gilbert and 5 illustrations of Nojima's works.

1988

The Nojima Collection returns to Japan and is placed on extended loan to the National Museum of Modern Art, Kyoto.

Included in *The 1920s in Japan* at the Tokyo Metropolitan Art Museum (April–June), then Yamaguchi Prefectural Museum of Art (July–August) and Hyogo Prefectural Museum of Art (October–November). Catalogue published with 15 illustrations.

Introductory exhibition in the photography section of the permanent collection galleries at the National Museum of Modern Art, Kyoto (May–July). The museum's publication *Miru* (May 1988) includes article "Nojima Yasuzo's Art" by Jeffrey Gilbert with 4 illustrations.

Included in *Japanese Photography in 1930s* at the Museum of Modern Art, Kamakura (September–October). Catalogue published with 20 illustrations.

1989

Included in *On the Art of Fixing a Shadow: 150 Years of Photography* at the National Gallery of Art (May–July), the Art Institute of Chicago (September–November) and the Los Angeles County Museum of Art (December–February 1990). Catalogue published with one illustration.

Included in *Koga to Sono Jidai* [The Koga Era] at Asahi Kaikan, Tokyo (November). Catalogue published with 22 illustrations.

1990

Included in *Kokugakai Exhibition* at Tokyo Metropolitan Museum (September). Catalogue published.

Included in *150 Years of Photography Exhibition* at Konika Plaza. Catalogue published.

Included in *Pictorialism to Modernism* at the Palais de Tokyo, Paris (November–January 1991). Exhibition organized by the Mission du patrimoine photographique on the occasion of the *Mois de la photo*, Japan being the main theme for 1990. Catalogue published with 25 illustrations.

1991

Nojima and Contemporaries at the Shoto Museum of Art in Tokyo (July–August); the National Museum of Modern Art, Kyoto (September–October). Catalogue published with 108 illustrations.

Yasuzo Nojima Photography at the Grey Art Gallery of the New York University. Reviewed in *The New York Times* (December 20).

1994

Nojima Yasuzo Isaku Hozonkai [Society for the Preservation of Yasuzo Nojima's Works] makes a gift to the National Museum of Modern Art, Kyoto of 314 photographs by Nojima and two portraits of the artist.

1997

Alfred Stieglitz and Yasuzo Nojima at the National Film Center, Tokyo (September–October). Catalogue published with 47 illustrations.

Yasuzo Nojima, Photography catalogue of the Nojima Collection at the National Museum of Modern Art, Kyoto, published with a complete checklist of photographs.

1999

Light Pictures: The Photographs of Nakayama Iwata and Nojima Yasuzo at the Art Gallery of New South Wales, Sydney (August–October). Pamphlet published.

2001

Included in *Modern Photography in Japan: 1915–1940* at the Ansel Adams Center for Photography, San Francisco (July–September).

2003

Included in *The History of Japanese Photography* at the Museum of Fine Arts, Houston (March–April) and the Cleveland Museum of Art (May–July). Catalogue published.

2009

Nojima Yasuzo: Modern Japan through Nojima's Lens at the National Museum of Modern Art, Kyoto (July–August). Catalogue published with reprinted essays on Nojima by Philip Charrier and Judy Annear, as well as other related studies.

Nojima Yasuzo: Shozo no Kakushin [Yasuzo Nojima: The Essence of Portraiture] at the Shoto Museum of Art in Tokyo. *Yasuzo Nojima 1889–1964 Works and Archives Collection of The Shoto Museum of Art* published on the occasion of the exhibition with a checklist of works and archival materials, including reprinted correspondence and ephemera.